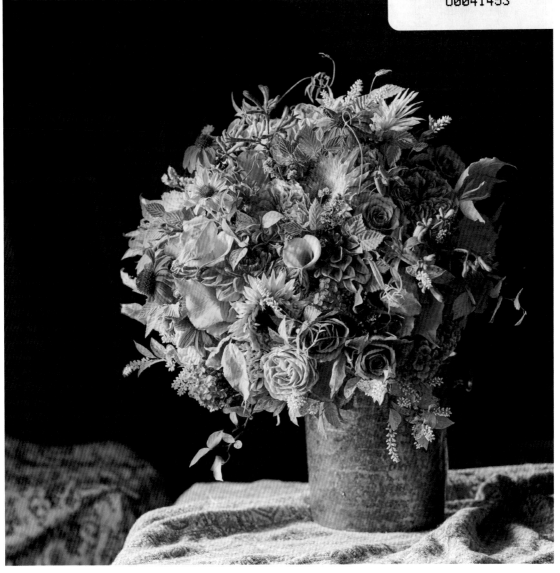

花束／花 _{圖鑑}

32 款花束 × 360 種花材

神樂坂夢幻名店花職人親授
打造讓人一眼難忘的花束作品

ブーケの花図鑑　L'Encyclopédie des Bouquets　／　懷舊花園 jardin nostalgique 著　盧姿敏 譯

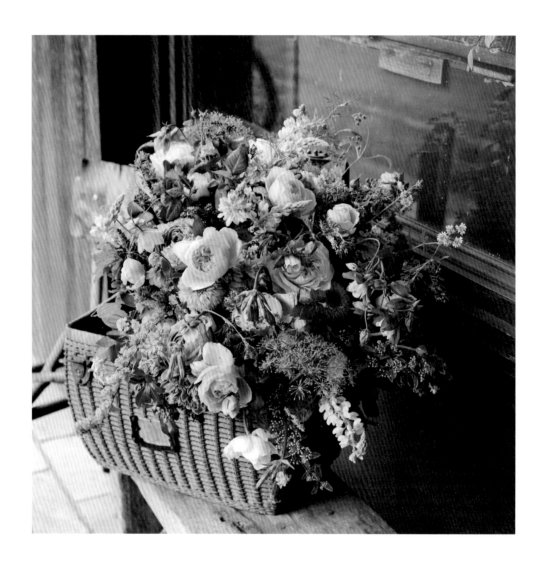

決定花藝作品的第一眼印象即是色彩！配色是習花路上最重要的學問之一，本書不僅藉由四季嬗遞展示了各式色彩美學，更能細細品味花束中使用的多種夢幻花材，有如親身經歷了日本的春夏秋冬，讓人大飽眼福。

本書的配色邏輯與選花技巧與我的系統課程教學邏輯一致，書中也深入淺出地說明了挑選花材及包裝、養護的技巧，必能成為尚在習花之路讀者的好幫手。

——**Hana**
花裡FORi Flower主理人

這是一本很不一樣的花圖鑑，或是說這不只是一本圖鑑而已。讀著與作者有相似的心路歷程：在巴黎街頭巡禮著每一間喜愛的花店並在花店實習，回國後從工作室開始實現賣花的夢想，到最後開了有販售甜點的美麗實體花店……很喜歡作者傳達著他在長時間與花工作中所感受到的那些美學感動，非常迷人。

經常在教學的時候聽到學生說：「配花最難了！」而這本書特別的地方便是實際展示了三十二款花束，將不同花的顏色、質感、形狀以及葉子的特性做搭配示範，並從示範中延伸至居家生活的小花束搭配，從富有藝術性的創作延伸到生活實用，相信這部分是許多習花的朋友都會感到很受用的！書的最後也將鮮花的照護方式清楚仔細地介紹給大家，十分推薦給喜歡在家拈花惹草的愛花人！

——**Where 吳怡蕙**
Where's Flower花藝總監

花材的說明對一般人來說也很好懂，內容深度和豐富度完全物超所值，我真的很驚訝！

——**日本 Amazon 讀者**

前言

　　這本書與坊間花圖鑑有些差異，它是以各種不同的主題花束切入，透過介紹花束裡的各種鮮花來詮釋個人心中想法的花卉圖鑑。單獨一朵花看起來很美，它在野地裡盛開的樣子也很漂亮，但是當各式花卉被綁成一束，在這個雙手合掌的小小宇宙當中，無論是單獨觀看其中一朵或是整束花所襯托出來的背景空間，都散發著截然不同的表情和魅力。這是因為在色調非常接近的花朵當中，呈現出來的迷人層次感或是讓人心神悸動的顏色對比，又或是在很夢幻的蓬鬆感中出現一抹光滑質感所帶來的喜悅，以及花瓣和葉子有如親密私語般的疊合在一起……

　　在自然生長的環境當中，應該是沒有機會碰頭的花兒們，藉著一束花，跨越了季節和地域的藩籬而相遇，這麼小小的一束花，不僅原樣呈現瑰麗的花花世界，也可以妝點自己的家，你不覺得這是件很美好的事嗎？

　　本書總共介紹三十二款花束，所有花束都是根據主題安排，用心製作而成，希望你會喜歡這些花束並充分享受這座精心打造的懷舊花園，翻開喜歡的花束頁面，試著用它來做裝飾，或是選擇適合當下情境的花束頁面，讓心情煥然一新。

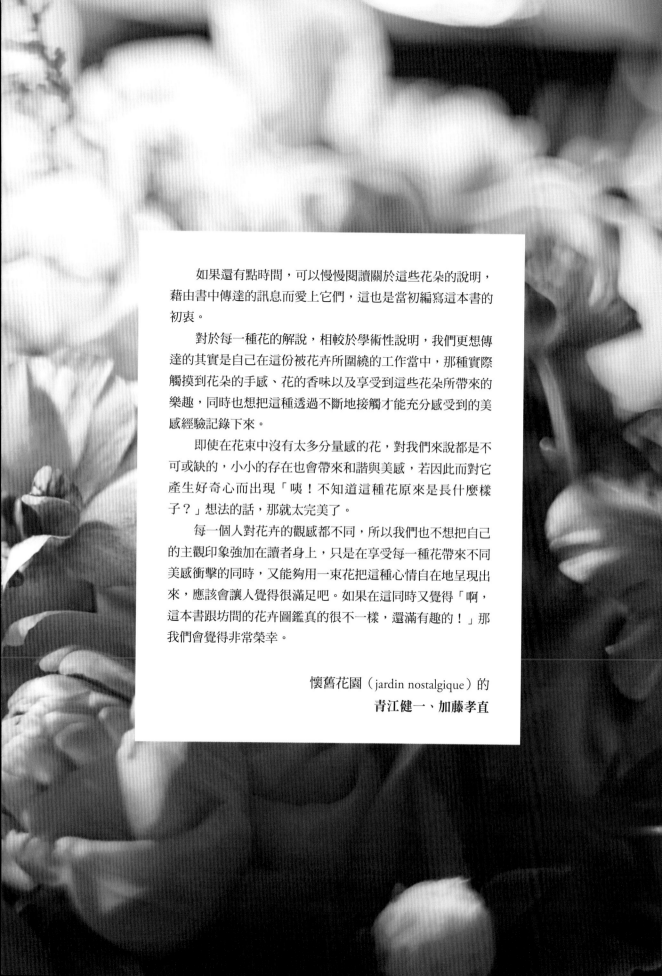

　　如果還有點時間，可以慢慢閱讀關於這些花朵的說明，藉由書中傳達的訊息而愛上它們，這也是當初編寫這本書的初衷。

　　對於每一種花的解說，相較於學術性說明，我們更想傳達的其實是自己在這份被花卉所圍繞的工作當中，那種實際觸摸到花朵的手感、花的香味以及享受到這些花朵所帶來的樂趣，同時也想把這種透過不斷地接觸才能充分感受到的美感經驗記錄下來。

　　即使在花束中沒有太多分量感的花，對我們來說都是不可或缺的，小小的存在也會帶來和諧與美感，若因此而對它產生好奇心而出現「咦！不知道這種花原來是長什麼樣子？」想法的話，那就太完美了。

　　每一個人對花卉的觀感都不同，所以我們也不想把自己的主觀印象強加在讀者身上，只是在享受每一種花帶來不同美感衝擊的同時，又能夠用一束花把這種心情自在地呈現出來，應該會讓人覺得很滿足吧。如果在這同時又覺得「啊，這本書跟坊間的花卉圖鑑真的很不一樣，還滿有趣的！」那我們會覺得非常榮幸。

懷舊花園（jardin nostalgique）的
青江健一、加藤孝直

Contents

冬

l'hiver

花束製作 · 裝飾 · 其他

如何閱讀這本書

　　花束分成四個季節來介紹，以日本氣象廳所規範的標準來區分，春天：3-5月／夏天：6-8月／秋天：9-11月／冬天：12-2月。而花束的季節劃分是根據主要花材的上市時間來做區別，所謂的上市時間是指切花出貨時間，有些是全年都買得到，譬如玫瑰和百合，但像櫻花及鈴蘭在特定期間才會有，只有在產季才看得到。

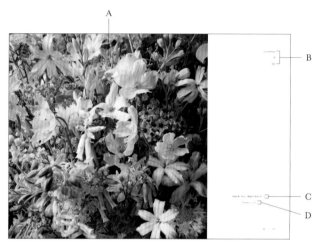

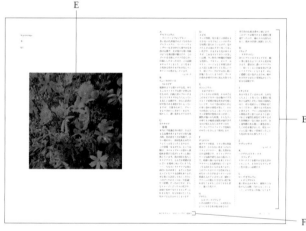

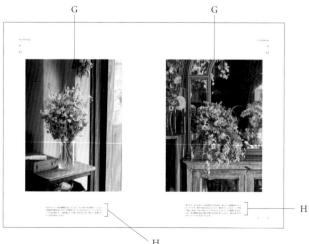

A 花束的特寫照片：只拍到花束某一個部分，因此有部分花朵可能會比實際尺寸還大。

B 季節：根據主要花材的上市時間來做區分。

C 花束的主題：製作的主題及概念等等。

D 顯示花束整體照片的頁面：帶有該花束完整照片的頁數。

E 花束中所有花卉的說明：照片和文字按字母順序來排列。針對鮮花的說明是以作者每天接觸這些花的感想，或是從花店的角度來切入。花的名稱主要是以俗名為主，後面會附上學名和品種名。（譯註：即在同一行但以'XXX'來區別品種名，譬如：陽光百合／*Leucocoryne 'Stripe'*。這裡要特別說明的是，以日文標註的品種名只要能在網路找到它命名的原文〔包括英文、法文、西班牙、德文、義大利文〕都會以原文標示但不翻譯成中文，日文以漢字標示品種名的就直接使用漢字，以日文平假名或是片假名標示的，則會轉換成羅馬拼音方式列出。）

F 其他花材名稱：雖然在花束局部特寫照片沒拍到，但出現在花束的完整照片的花卉名稱，會在頁邊的空白處標示＊符號。

G 花束的完整照片：這是整束花的特寫，請好好享受它與局部特寫照片不同的氛圍和形狀。

H 解說：每一束花的概念和製作要點。

春

le printemps

挺過寒冬的花朵充滿生命力，
晶瑩的透明感耀眼炫目。
柔美的質感和明亮溫和的色調
洋溢著天氣逐漸回暖的季節感。

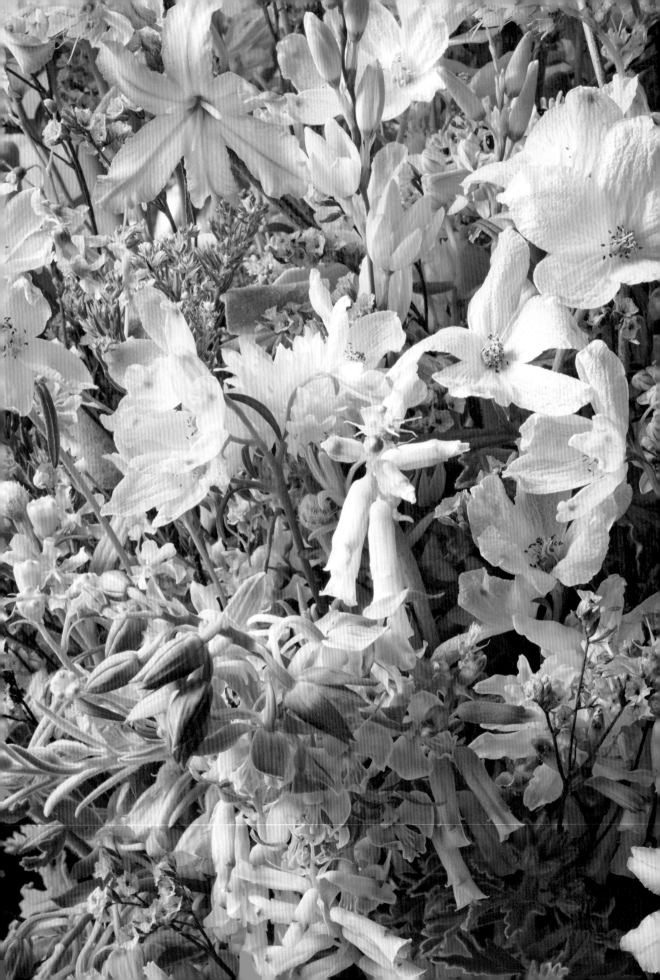

春
le
printemps

———

01

有如妖精般的輕盈飛舞飄落，神祕的藍色花束

{ 花束 }　第14頁

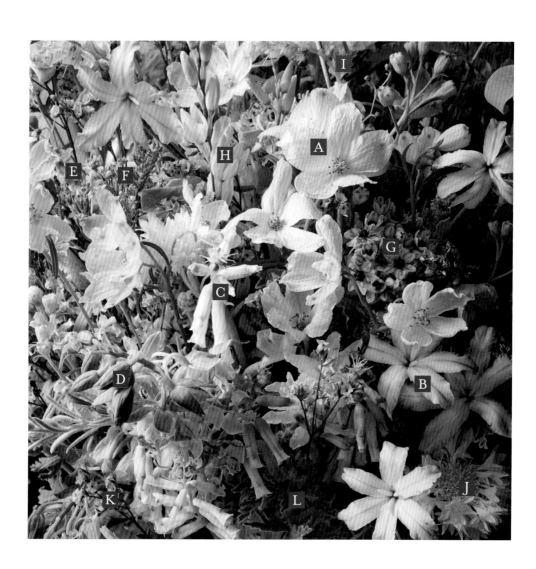

A 飛燕草
Delphinium 'Super Chiffon Blue'

飛燕草可以說是藍色花朵當中最有代表性的存在，而Super Chiffon Blue是一種清爽的淡藍色品種，淡雅的質地就像是被光線穿透的和紙薄片。選擇這個品種的主要原因，是希望這款花束在整體上給人一種明朗且柔美的印象。請仔細觀察，它的五片花瓣的尖端都帶有點狀的顏色。

>第144頁—F

B 陽光百合
Leucocoryne 'Stripe'

陽光百合聞起來有櫻花和菓子的香味，Stripe這個品種的香味比較淡雅，花瓣是白底帶著淡藍紫色的條紋，一點點的黃色花心正好與藍紫色形成對比但又不會很張揚，反而襯托出藍紫色的清爽。纖薄的花瓣讓它看起來既清新又美麗。

C 立金花、爆竹百合、牛唇百合 / *Lachenalia '春霞'*

花形非常獨特，品種及顏色很多，但每一種都很好看。花朵混色方式很複雜，讓我很想仔細算一算這種小花到底有多少顏色。春霞這個品種是從鈷藍色的花芽當中冒出淡黃色的花朵，花朵形狀和顏色都讓人感覺神祕莫測，彷彿是在妖精居住的魔法國度裡盛開一般。順帶一提，大部分立金花的花莖都很有趣，有些還夾雜斑駁的顏色，有機會請仔細觀察一下。這個花束的主題是「神祕」與「妖精」，而立金花就是讓人很有感的最佳選擇，自從我在花市第一次碰到之後，就一直是我的最愛，即使沒有特地想要插什麼花，但只要有看到就一定會買回家。

D 蝦脊蘭
Calanthe discolor

蘭花的一種。在切花市場出貨的時間很短，大約從3月下旬到4月上旬，如果正好碰到，請務必毫不猶豫地把它帶回家。有各種顏色，這款花束選用的是帶有美麗棕褐色的品種。它有蘭花特有的神祕而獨特的花形，混和棕、粉紅、白和米色等各種顏色，非常漂亮。花束全部都用淡藍色不會給人留下深刻印象，所以加入蝦脊蘭的棕褐色來增加花束的深度，讓它更耐看。

E 文心蘭
Oncidium 'Sepia color'

這個也是蘭花的一種，Sepia color在文心蘭當中是屬於小花品種，小巧有如妖精般的花形非常可愛。棕褐色的花瓣和中間稍微搶眼的亮黃色，正好可以和蝦脊蘭的顏色互相搭配。很多蘭花都有著獨特的顏色和比較強烈的個性，但是小花品種比較沒那麼強勢，容易與其他的花混搭，若想為花束增添一點特別的顏色時，我經常會用到它。

F 無中文譯名
Diosma

原產於南非，芸香科的常綠灌木，有著小白花的南半球特有花卉，它的另一個特色是葉子有香味。原生於南半球的花卉，大部分都很耐旱很適合做乾燥花（也有一些不適合）。我沒有在這個花束添加太多綠色葉材，是希望整體看起來比較有透明感，之所以選了這款花材是覺得小白花搭配葉材細碎的葉子，看起來很協調。

G 球蔥
Allium 'Silver Spring'

石蒜科的球蔥是許多小花的集合體，看起來比較有分量感，輕盈是這束花要強調的重點，所以把球蔥放在比較下方的位置，有如在幕後支撐花束的無名英雄。

H 小鳶尾、槍水仙
Ixia 'Aquamarine'

很特殊的藍色小鳶尾，細莖上的花一朵朵綻放，花芽是有點深的水藍色，開花的時候會變成帶有白色調的淺藍色。由於花心的顏色很接近深藍，所以我愛的不只是它所展現的輕盈感，也很喜歡這個品種營造出來的氛圍。

I 蠟瓣花
Corylopsis spicata

在花束中幾乎看不到，照片上方只看到一點點的黃色花朵就是它本尊。這是一種形狀難以說明的枝材，所以最好自己到花店去看。漢字和名是「土佐水木」。我想在這個花束加入與藍色對比的黃色作為補色，只是太過強烈的黃色會讓營造出來的氣氛立刻崩壞，所以選了這種略帶透明感的柔和黃花。它的花枝接近柔美的米色，這也是選它來搭配的主要原因。

J 矢車菊
Cyanus segetum

>第164頁—E

K 水晶花
Limonium hybrid 'Lavender'

水晶花也有顏色看起來比較輕盈的，Lavender品種就是其中之一，有著美麗薰衣草色。

L 香葉天竺葵
Pelargonium graveolens 'Lady Plymouth'

葉子有裂片，花瓣邊緣為白色的品種。由於白色的加入，讓花束給人一種非常明亮的印象。

✱ 泡盛草 'Color red'（染色）

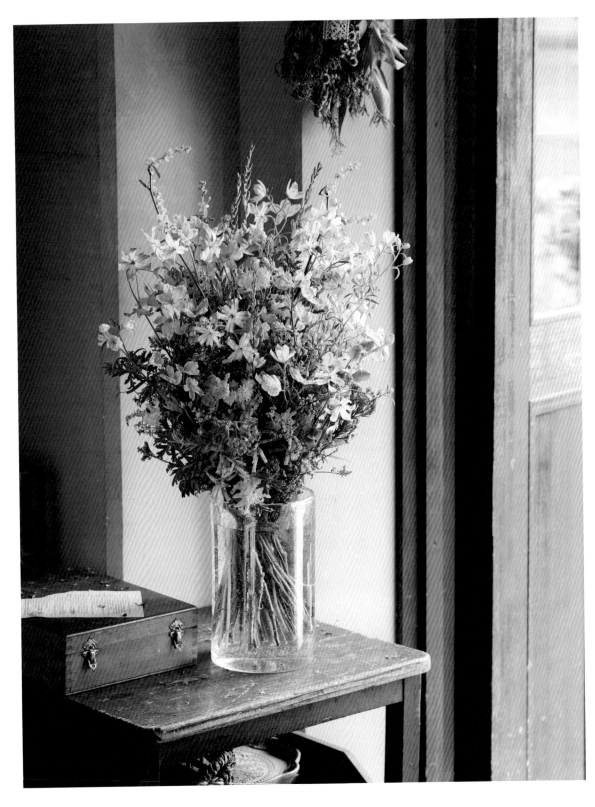

藍色對我來說是神祕的顏色。收集這麼多藍色花朵，營造一種妖精
似乎會從某個地方突然間冒出來的氛圍來完成這個花束。即使都是
藍色，但我不使用沒有光澤的啞光質感花材，而是選用花瓣薄而透
明或是給人清新感覺的花朵。

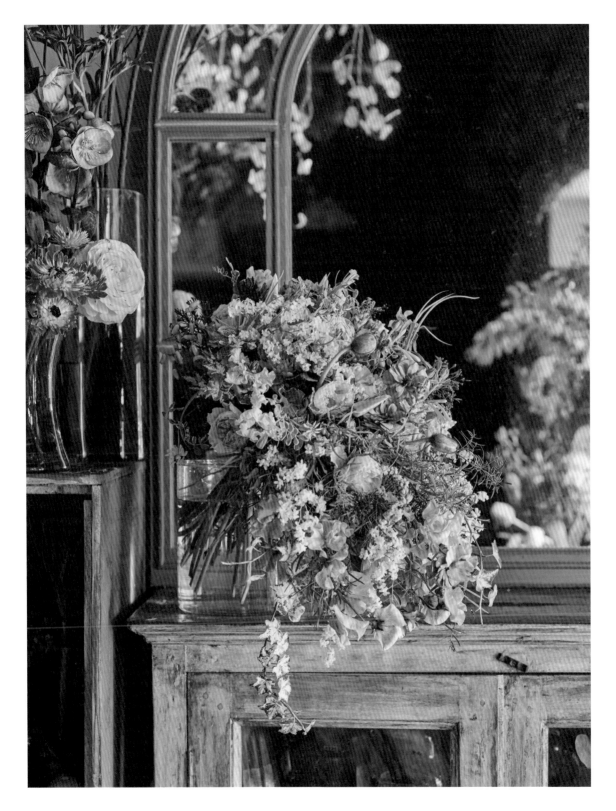

以春天華麗、充滿明亮與活力、趣味和昂揚的感覺為主題的花束。
以黃色和橘色為主調，猶如春日暖陽般明亮柔和的色彩。為了強調
那種滿盈的感覺，再加上春天是最能享受到植物生長、躍動般的鮮
活生命力，所以我們為它量身定做這款瀑布型花球。

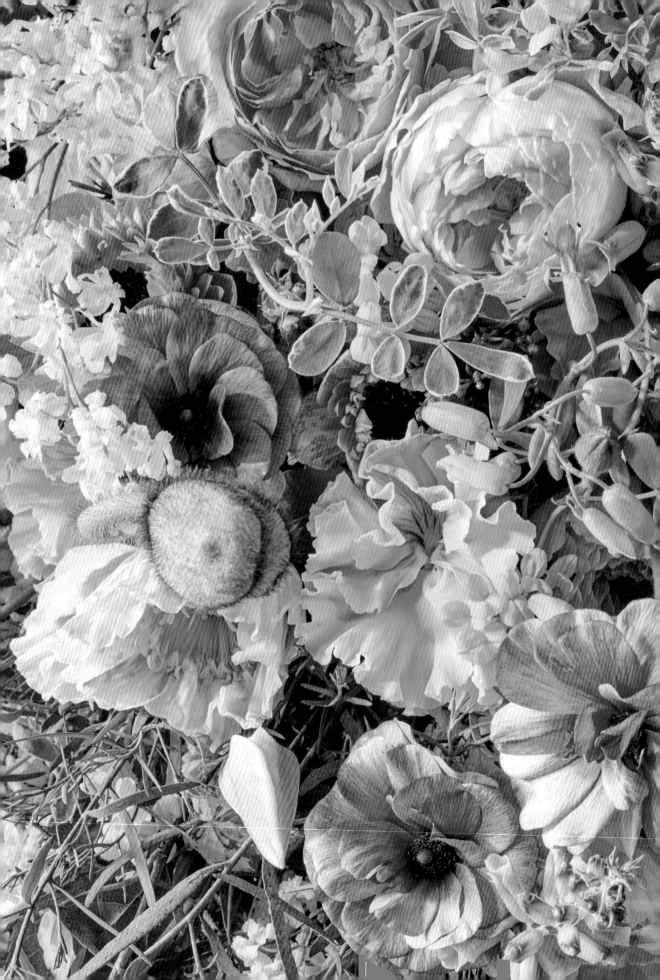

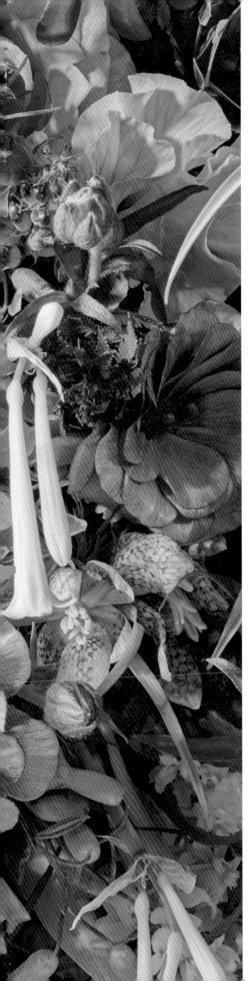

春

le
printemps

———

02

溫暖如春陽滿溢般的陽光花束

{ 花束 } 第15頁

春

le
printemps

02

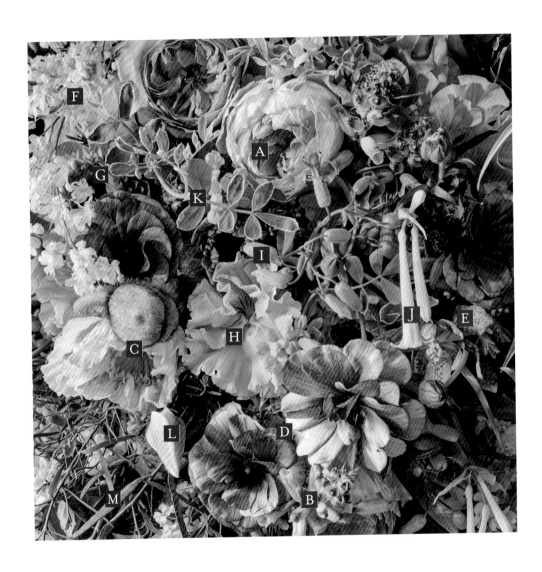

A 玫瑰
Rosa '蜉蝣'

這是由位於滋賀的玫瑰農園「Rose Farm KEIJI」所育出的日本玫瑰之一。（譯註：這個農園是日本著名的玫瑰育種家國枝啟司經營。）黃色當中夾雜橘色和杏粉色，非常美麗，花瓣薄而透明，香味也很優。從可愛的花苞到花朵盛開，無論哪個階段都只能用美不勝收來形容。日本玫瑰特有的柔軟長莖也令人著迷。

B 立金花
Lachenalia 'Haru sayaka'

這個品種的特點是明亮炫目的黃色。花芽尖端混和黑色、紅色和紫色，一點也不單調的配色非常吸睛。立金花的花莖會隨著生長而持續拉長，所以用它來裝飾或製作花束時，可以想像一下如何活用這個特點。

C 野罌粟
Papaver nudicaule

一到春天就讓我想起小時候去過的千葉縣野罌粟田，花蕾和花莖有許多細毛，細緻的莖輕柔地擺動。從毛茸茸的花苞無法想像它花朵綻放時的華麗，花瓣略帶紙張的質感，伸展花瓣的皺褶時可以感受到張開時的強大生命力。切花出貨時幾乎都是混色，不知道買到的花材到底會開出何種顏色的花，這一點倒是滿有吸引力的。

D 陸蓮花
Ranunculus 'Lux Thiva'

花瓣帶有蠟般的光澤感是Lux系列的特色，這個Lux Thiva品種的花瓣是帶有復古風的紫色，花瓣外圍顏色比較濃郁，內側略帶白色，與黑色的花心形成鮮明對比，非常可愛。Lux系列的花莖比其他陸蓮花柔軟，這也是它吸引人的地方。一枝花莖可以長出許多花朵，每個花蕾都會開出漂亮的花，花期很長。

E 花格貝母
Fritillaria meleagris

花瓣往下綻放看起來很可愛，但白中帶紫的模樣又有一點神祕感。即使是單獨一朵花也很有存在感，極有日本味。

F 文心蘭
Oncidium 'Twinkle'

屬於文心蘭的小花品種之一。柔滑的枝幹開滿薄黃色的小花，美得彷彿是一束光。花期很長也是優點之一。這個花束為了表現明亮的陽光之美，所以把文心蘭以層疊下垂方式披覆在其他花朵上面。

G 歐洲銀蓮花
Anemone coronaria 'Porto Double Pink'

當溫度適合時花瓣會一口氣展開，那種大氣的美是從花苞的外觀完全無法想像的。這個是複瓣品種，尖形的內瓣也是其特徵。在銀蓮花當中算是花朵比較小的品種，所以很容易與其他花朵搭配。銀蓮花的花芯有黑色和白色兩種，我個人比較喜歡黑色的，會讓整體花束的顏色感覺更緊緻。

H 三色堇
Viola 'E ni naru sumire parumu'

它是日本三色堇切花最重要產地，位於群馬縣的「MIYABI花園」所培育的品種。通常三色堇都是混和顏色出貨，但這個品種的特色是明顯的藍紫色層次。三色堇的魅力在於一朵花混和多種顏色，因此可以拿來做顏色的橋接或是重點強調，在製作花束時可以以此發展出許多不同的色調。這個花束想表達的感覺是淡雅的藍色，以這個品種作為強調色會聯想到春日的天空。

I 佛甲草屬
Sedum 'Violette'

橘色的花朵從淡紫色的花苞中探出頭來。多肉植物的特徵是它們花期很長，這種花也不例外非常持久。

J 垂筒花
Cyrtanthus

它的花是長筒狀，形狀像喇叭，難怪日本俗名是「笛吹水仙」。弧線俐落的花莖很美，花朵的味道也好聞。由於花莖是空心的，所以在捆紮花束時要小心，不要太用力擠壓。

>第22頁—F

K 蠍子野豌豆
Coronilla valentine

豆科。放在花束中的是葉子上有斑點的品種。藤蔓往上伸展時那種優美而柔順的線條和可愛的橢圓形葉子是它的特色。有時候會買到有黃色花朵盛開的花材，感覺更加惹人憐愛。

L 叢生鬱金香
Tulipa clusiana

沒有被改良過的原始種鬱金香。原始種的花比較小，通常也不會長得很高。在拍攝這束花的時候氣溫很低，看起來還是個花苞，但溫度一升高它就開花了。

M 細葉薄荷尤加利
Eucalyptus nicholii

細葉薄荷尤加利的葉子很薄，在尤加利當中算是氣味比較清爽的品種。在拍攝花束的時候，葉尖正好變成紅色看起來更吸睛。

＊ 玫瑰 'Literature'、常春藤、貝利氏相思、香碗豆 'Terracotta'

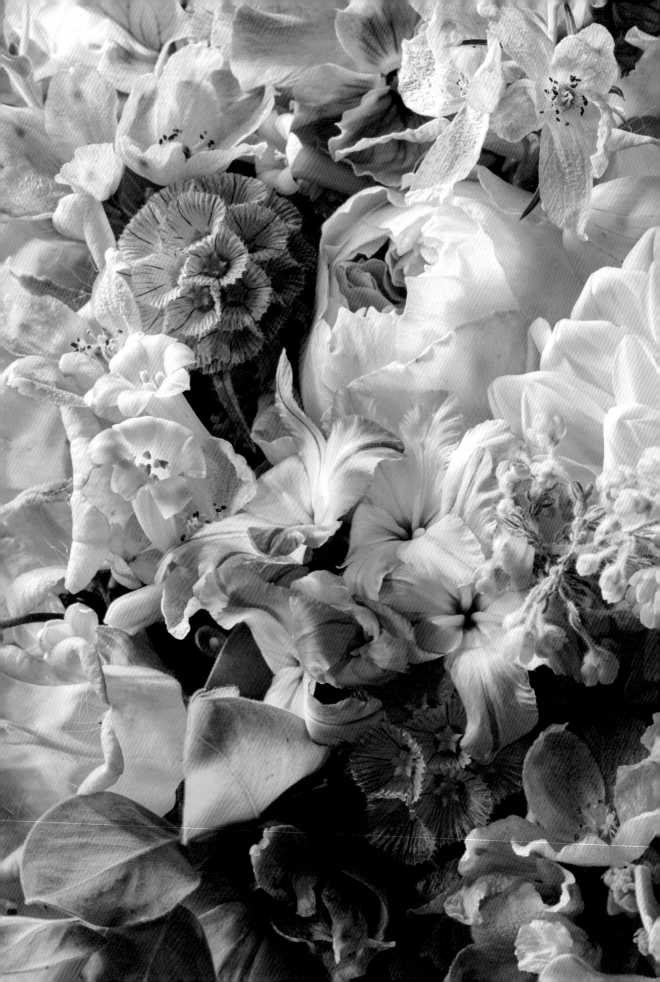

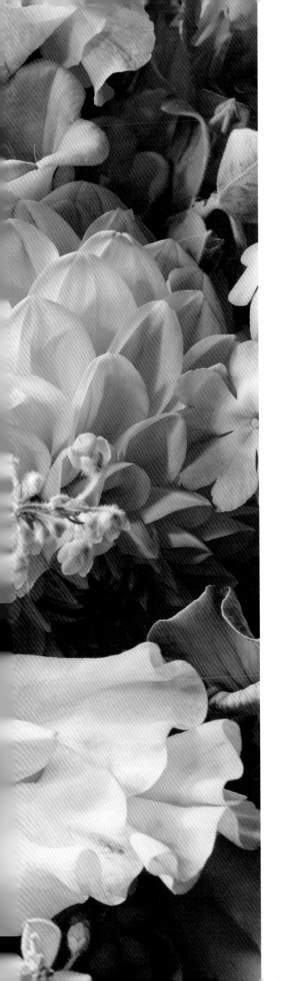

光影穿梭的夢幻小花束

{ 花束 } 第24頁

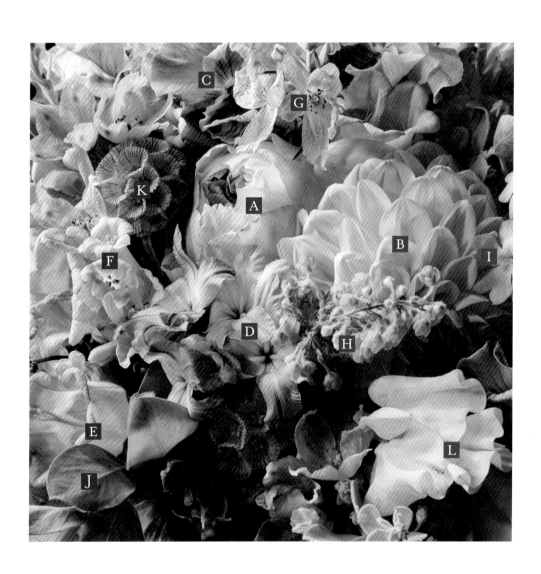

A 玫瑰
Rosa 'Pretty Nina White'

這個品種的圓形漂亮花瓣就像是特地用來襯托花束的形狀。玫瑰花的存在感雖然一直都強壓其他花朵，但是這款花瓣纖細得像輕薄的和紙，從牙白到淡粉紅漸層的 Pretty Nina White 玫瑰顏色柔美，即使在四周那些不起眼的小花當中綻放也不會過分搶鏡，很自然地融和在一起。這個品種在花卉批發業界也被縮寫為 PNW。

B 大麗花、大理花
Dahlia 'Hamari Rose'

大理花的球狀花形一直給人很可愛的感覺，其中具有淡粉色與杏桃色的漸層花色的 Hamari Rose，結合大理花的花形更顯出色。不過它的莖幹意外粗壯，看起來不是很秀氣，製作花束時可以隱藏莖部，只彰顯它的可愛。

>第112頁—A

C 三色堇
Viola

這是一種帶有透明感的紫色系三色堇。我把它融入花束當中，是為了讓這款整體稍微欠缺季節感的花束，帶來春天的氣息。

>第168頁—B

D 陽光百合
Leucocoryne coquimbensis

金屬絲線般柔順的花莖、優美的花姿和清爽的顏色，讓我很難相信它原產於南半球的智利，不過得知它分布於安地斯山脈之後就能夠想像了。以前的主流好像是 Caravelle 這種深紫色品種，但最近開始出現白色、藍色、紫色和粉紅色的其他品種。整個春天幾乎都可以買到紫色、藍色的花，它是春天最珍貴的冷色系花材之一。隨著時間經過花瓣會慢慢變透明，開花一直到最後階段都有欣賞價值。去掉一朵枯萎的花，下一朵很快就隨著盛開，「花期比預期還要長」這一點讓人覺得 CP 值很高。

E 風鈴草
Campanula 'Champion Sky Blue'

以拉丁文當中的鈴鐺為意而取了這個名字，鐘形花朵全部綻放的樣子有點童話感。花瓣薄而透明給人一種輕盈有光澤而且涼爽的感覺。雖然在日本各地自然生長的風鈴草也是屬於風鈴草家族，但這個品種是溯源於歐洲彩鐘花（*Campanula medium*）的其中一個品種。雖然是屬於初夏花材，但從3月下旬就買得到，可搭配其他春天花材來使用。

F 垂筒花
Cyrtanthus

這款淡杏粉色的品種，有種接近藍色的透明感，讓這款花束更加色彩繽紛而且有質感。

>第18頁—J

G 飛燕草
Delphinium 'Pastel Lavender'

因為看起來有點不太自然的閃光，所以店裡以前很少進貨，但是當我把它放入以繪畫為主題的花束時，看見那薄薄的花瓣在光線下閃閃發光，因而發現這種花的特色並進而變成店裡常用的花材。尤其是這種中性的淡紫色很容易與其他顏色搭配，我經常購買。如果想要強調顏色、質地和亮度，可以去掉它的花苞。

H 歐石楠
Erica chamissonis

歐石楠是一種開著許多鐘形小花、原產於南非的植物。葉子和花苞覆有天鵝絨般的細毛，給人一種與透明感很相近的柔美光澤。如果沒買到切花，也可以剪盆植的花來用，不過使用前要先確認它插在水中的保鮮期有多長。

I 報春花
Primula filchnerae

原產地是中國的報春花。在這張照片中只能看到一小部分，大約2公分大小的花朵聚集盛開。市面上買不到切花，都是從盆植剪下來使用。加入這種淡粉色的花朵，讓花束的色調較有變化而且更具夢幻感。

J 珍珠合歡
Acacia podalyriifolia

天鵝絨般毛茸茸的淡綠色葉子有一種濕潤的光澤感。圓葉造型看起來也很優美，雖然是想拿它的葉子來增加分量感，但珍珠合歡的葉子本身就很有存在感，剛長出來的新鮮嫩葉看起來通透美麗但容易枯萎，這點要特別留意。如果想讓花期維持長久，最好選擇莖幹硬一點的。

>第116頁—K

K 星芒松蟲草
Scabiosa stellata 'Stern Kugel'

這是松蟲草（*Scabiosa stellata*）開花之後，讓它的花萼繼續發育成球形的種子，正如 Stern Kugel 在德語中的意思「星星之球」，可以看到球形花萼當中有一顆星星，並有著乾巴巴的質感。日本產的星芒松蟲草花萼會有玻璃窗那樣的透明感。這種花在市面販賣時也被稱「棒」。

L 香豌豆
Lathyrus odoratus 'Shirataki'

從象牙白到淡粉紅，顏色優雅的品種。雖然這是一種代表輕飄飄春天感覺的淡色花朵，但是莖很直而且看起來很強壯。也可以在捆綁花束時把莖隱藏起來，只透出頂部一、兩朵花來突顯花瓣的柔軟度。上市販賣的時間是12月底至3月底。

＊ 玫瑰 'Caramel antique'

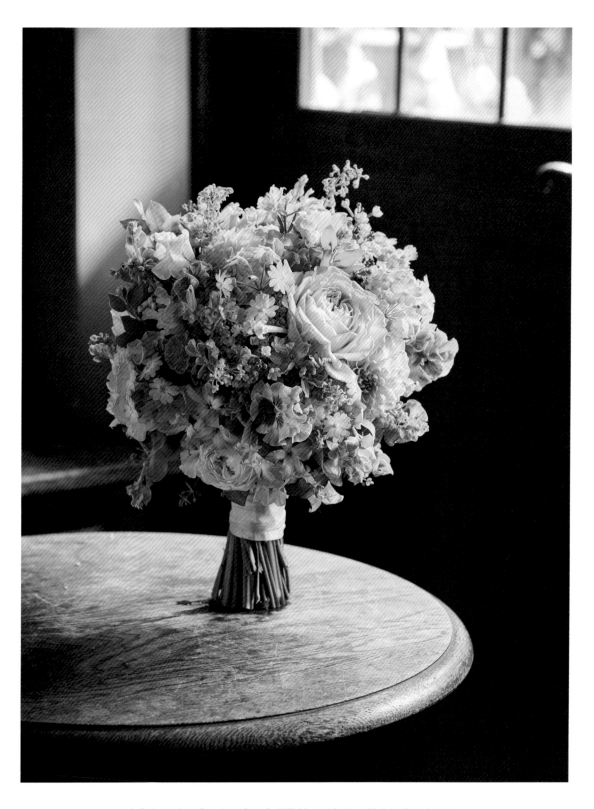

水彩般的透明感，光影穿過各種花材，柔和的反射光把陰影有如在
漸層天鵝絨光澤中嬉戲般的趣味完整地凝聚起來。花束中細小的凹
凸不平整讓光線在其中穿梭，因時間或因角度而呈現出不同的變
化。這個花束要呈現的是柔和春光當中那種似有若無的夢幻色彩。

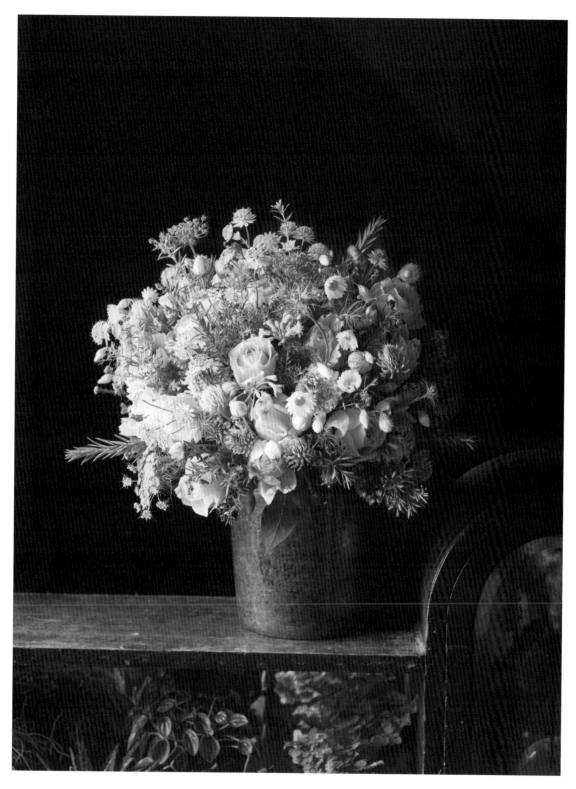

這是以之前在澳洲伯斯旅行看到當地植物而發想出來的花束。澳洲是南半球原生花卉寶庫。有一大堆我在旅行時從沒有見過的植物，甚至連街上的公園都讓人覺得像在參觀植物園似的。去伯斯之前對於南半球原生花卉的印象是強壯又堅韌，後來才發現這裡也有許多精緻而可愛的花朵。我把這種細緻但是充滿生命力的原生花卉與其他草花結合而設計出這個花束。

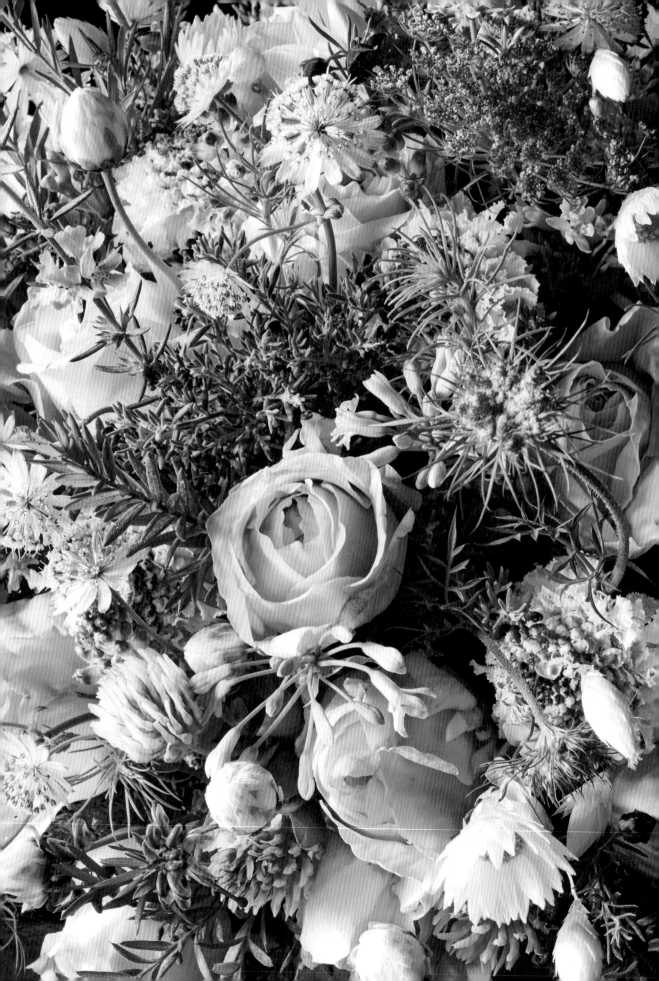

春

le
printemps

———————

04

來自澳洲伯斯的靈感

{ 花束 }　第25頁

春

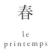

le
printemps

04

A 玫瑰
Rosa 'Milky Pearl'

這是位於靜岡縣的「Yagi玫瑰育種農園」所培育的品種。生產量很小，能夠找到它們實在非常幸運。有著淡紫色和銀色的色彩層次並散發出強烈香味，很有魅力的一款玫瑰。花朵曼妙輕柔綻放的樣子看起來也很討喜。

B 玫瑰
Rosa 'Venilla Fragnance＋'

正如它的品種名Venilla fragnance給人的感覺一樣，有著大馬士革玫瑰特有的果香味，花瓣顏色非常優雅，接近白色但帶一點杏色及奶黃色，如果想讓花束中的黃色或橘色花朵看起來更雅致，它會是很適合的品種。

C 松蟲草
Scabiosa atropurpurea 'Oz Lapin'

由很多小花組成。正如這個品種名Oz Lapin（譯註：Oz 是童話故事《綠野仙蹤》當中的奧茲國，Lapin是法語兔子的意思）所代表的，看起來像蓬鬆的白兔。我最喜歡它在花朵尚未完全展開時，中央淡綠托著紅色小苞的顏色組合。松蟲草結出種子時（見第22頁—K）的外觀看起來也很有趣。

>第32頁—K

D 波羅尼花
Boronia heterophylla

原產於澳洲的芸香科植物。花葉都有芸香科植物特有的柑橘香味，澳洲伯斯公園裡種植波羅尼花的區域所散發出的甜香，讓我情不自禁被吸引了。這裡所使用的是一種相當罕見的黑色品種，像鈴鐺般綻放的可愛鐘形花朵與有點詭異的黑色內瓣組合，看起來很有衝擊性。

E 銀樺
Grevillea 'Poorinda Illumina'

這也是澳洲原生種。雖然銀樺一直以來給人的印象是具有裂口的葉子和巨大的花朵，但去年到了伯斯才知道還有這種小花品種。獨特的綠色、銀色混和的葉子也很漂亮，花朵隨著時間過去而漸漸變成淡粉色。

F 銀樺
Grevillea 'John Evans'

這次也用了另外一種銀樺。這個品種葉子又尖又硬，在密集的綠葉當中開出粉紅色花朵。最近銀樺也常以盆植方式出貨，日本的氣候條件算是相對容易栽種，如果稍微注意水分管理就可以長得不錯。

G 絳三葉、絳車軸草
Trifolium incarnatum

這種植物的花很像白花三葉草。就如同它日文俗名中「水晶」（クリスタル）一詞給人的聯想，就知道它是很美麗的白色但感覺像是蓬鬆鳥羽那種消光白。我在這款花束中摘除了葉子，不過它柔嫩的葉子也很可愛喔。

>第80頁—E

H 爆竹百合、牛唇百合
Lachenalia mutabilis

與同科的立金花不同，這種爆竹百合的花朵比較小，特點是花蕾顏色會隨著開花時間而改變。從花穗的下方開始，隨著花朵綻放會產生不可思議的色調變化。土耳其藍花朵前端有著深藍色的花蕾，非常美豔。

I 紫嬌花、非洲小百合
Tulbaghia simmleri

帶有淡淡香味的小花。一根細莖像煙火般從花心伸出來，漂亮的花朵以放射狀綻放。跟其他石蒜科的家族比起來，它的莖幹很結實，在紮成花束時比較不用費心處理。只是莖很滑，小心不要讓它滑落，被其他花朵掩蓋。

>第42頁—M

J 鱗託菊
Helipterum manglesii

分布在澳洲和南非的菊科植物。尖尖看起來像花瓣的其實是它的苞片，用來保護花朵。圓柱形花朵集中在中間的黃色部分。苞片在長出來時就已經又粗又乾，和乾燥過後幾乎沒兩樣。

K 野胡蘿蔔
Daucus carota 'Daucus Robin'

開花時看起來像是蕾絲花邊，細緻的葉子也很好看。這個品種不只有著復古風的紅色花朵，而且它的葉子也帶有一點古銅顏色。

L 大星芹
Astrantia major

與野胡蘿蔔一樣都是屬於繖形科。花心是粉紅色的，像煙火般從中心點呈放射狀伸展，形狀很特別。這種花容易脫水，事先使用熱水浸泡處理的話，花期可以持續比較久。

M 澳洲迷迭香
Westringia

原產於澳洲，被稱為澳洲迷迭香。很類似迷迭香但葉色較淺，莖比較輕細而且沒有香味，但兩者的花色相近，都是淺紫色。切花銷售通常是以綠葉為主，但有時候也會看到開花的。

N 毛金絲雀三葉草
Dorycnium hirsutum 'Cotton Candy'

豆科的多年生常綠植物。銀綠色的葉子柔軟而美麗，花莖柔軟適用於垂墜式的設計。

＊ 石南茶屬、伯利恆之星、阿拉伯沙漠玫瑰

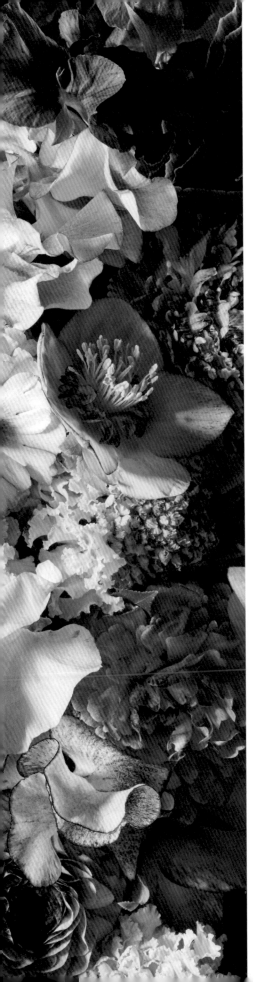

春
le
printemps

○5

像印象派繪畫般收集各種色彩

{ 花束 }　第34頁

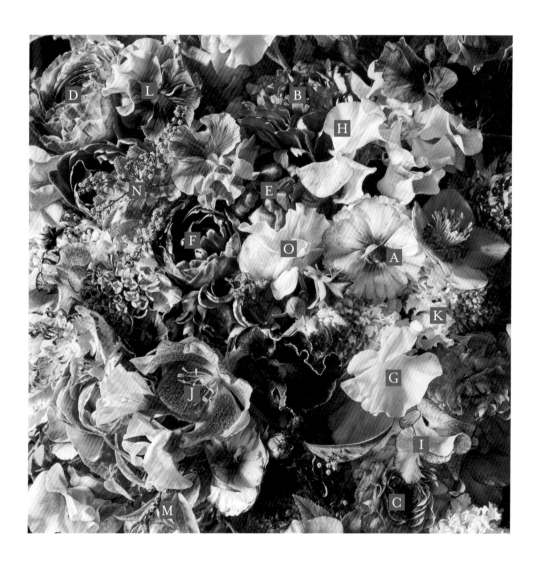

A 陸蓮花
Ranunculus 'Lux Aiolia'

從紫紅色到象牙白——各種不規則的漸層到淡色一應俱全的品種。每年12月底到3月底可以在花市買到陸蓮花，但到了後半慢慢會買到花莖比較柔軟、很快就開花、保鮮期不是很長的切花，不過Lux系列陸蓮花的出貨期比較長，從12月底到4月中旬，這算是它的優勢。

B 陸蓮花
Ranunculus 'Morugetta'

特色是花瓣外側是紅褐色，內部是琥珀橘般的光澤。花瓣有如波浪一般獨樹一格，每一瓣都精緻俐落，彷彿是用畫筆快速拉出的筆跡。即使是隨意放在花束的任何一個角落，花瓣的華麗外觀和別緻的內層怎麼樣都很引人注目。

>第158頁—E

C 陸蓮花
Ranunculus 'Pompon Malva'

Pompon系列的陸蓮花瓣都夾雜著綠色。雖然這個系列有很多品種，如粉紅、黃色和白色都是走可愛的流行風，但紫色的Malva很適合比較冷調的花束。顏色和花瓣的褶邊依植株不同而有很大差異，有時間的話花點時間找到合意的也是一種樂趣。它的保鮮期很長。

D 陸蓮花
Ranunculus 'Épinal'

花瓣外層是紫紅色，內裡為米黃色，給人柔和的感覺。花瓣外層顏色會因為光線照射而呈現紅紫或藍紫這種很微妙的顏色。每朵花約有100～200片的花瓣，隨著慢慢綻開，可以看到越來越多的內層顏色，所以對它的印象會隨著開花階段而有很大的改變，非常有趣。

E 鬱金香
Tulipa gesneriana 'Rasta Parrot'

很獨特的品種，剛買到時是搶眼的綠色，開花之後出現鮮豔的紅色和黃色。盛開時五彩繽紛顏色很吸睛，但個人覺得在綠色、黃色和紅色混和的階段最美，這時花苞上的三色混和，只能用炫目來形容。

>第48頁—A

F 鬱金香
Tulipa gesneriana 'Dream Touch'

很深的紅寶石色，盛開時跟玫瑰和芍藥一樣有多重花瓣。花瓣前緣白色的邊框讓它看起來很突出。可以嘗試把它放進花束複雜的顏色配置當中，花瓣白色邊框讓花束整體顏色更加多彩。

>第174頁—E

G 香豌豆
Lathyrus odoratus 'Flolic'

這是一種顏色輕柔的品種，透過從象牙白、杏粉到粉紅色的漸層變化，讓人感受到春天柔和的陽光。

H 香豌豆
Lathyrus odoratus 'Fujimusume'

顧名思義，有如藤花（fujinohana）的淡紫色到白色漸層顏色，給人美麗一瞬的印象。

I 香豌豆
Lathyrus odoratus 'Shire Ripple'

看起來就像在淡酒紅中加入白色般的迷人配色品種。有一種半復古的安定感，很適合用來表現清新雅致的春天。

J 聖誕玫瑰、嚏根草
Helleborus

原產於歐洲的聖誕玫瑰，以12月開花的黑根聖誕玫瑰（*Helleborus niger*）和2至4月開花、原產於希臘、土耳其的東方聖誕玫瑰（*Helleborus orientalis*）最為有名，市面上販賣的切花大都是東方聖誕玫瑰的雜交品種。
聖誕玫瑰名稱由來據說是把黑根聖誕玫瑰插在地上，而在聖誕節開出一種很像單瓣玫瑰花的可愛花朵。看起來像花瓣的東西實際上是花萼，顏色各式各樣，有單色、斑點，也有鑲邊，這裡我們借用它的斑點和鑲邊來呈現複雜的色調。可以應用其花朵下垂的特性，或是想要呈現花朵華麗的一面時，可以利用其他花葉來撐住它。是相對容易枯萎的花材，要充足給水保持生機。

>第42頁—S
>第168頁—F
>第174頁—I

K 松蟲草
Scabiosa atropurpurea 'Oz Lapin'

在這個花束中，使用花苞內側的顆粒感來呈現繪畫中的點描效果。利用花朵的襯托來呈現繪畫各種不同的筆觸。

>第28頁—C

L 三色堇
Viola '粋'

顏色種類繁多，因植株而有很大差異，譬如濃重的藍色調及磚橘色等等。花市有販售十枝一捆的漸層變色三色堇，看起來就像是藝術品。把萎掉的花去除就可以長時間欣賞一朵朵的花苞。

M 紅葉木藜蘆
Leucothoe fontanesiana

葉子有多種顏色看起來很繽紛。這個花束中，特別把葉子前緣顏色最複雜的地方呈現出來。通常花束的葉材都會像潛水艇一樣藏起來處理，但就跟鮮花一樣，我想為葉材找到能夠好好表現的舞台。

>第38頁—J

N 貝利氏相思、金合歡
Acacia baileyana

葉子是黃色的，依植株不同有些花苞較多具有很強的顆粒感，有些葉子是紅棕色。

>第168頁—I

O 香豌豆（染色）
Lathyrus odoratus

被染成復古風的香豌豆花材越來越多，這株被染成淡琥珀色。因為染色而有顏色漸層變化，很美。

＊ 陸蓮花 'Morocco Seti'、海桐、細葉海桐 'Irene Paterson'、常春藤

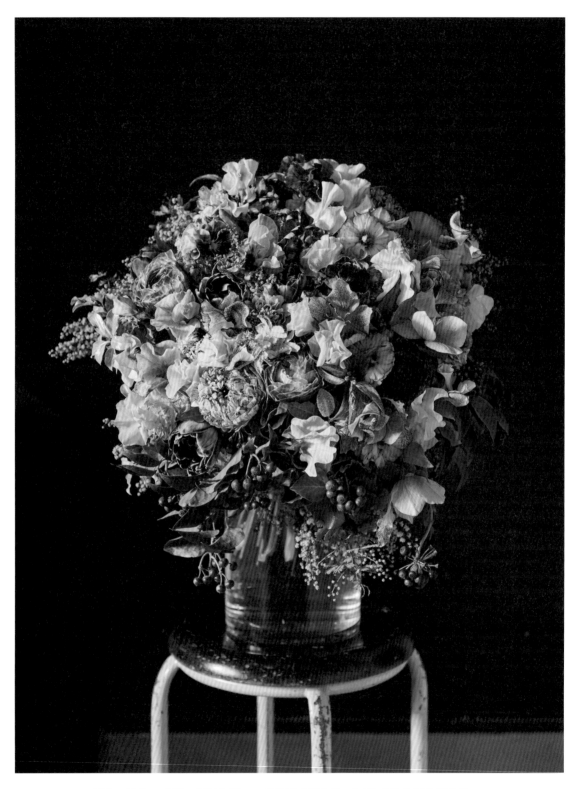

褪色、沁色、斑點、漸層色變……這些用畫具和筆可以做到的各種表現方法，
也存在每一朵花和每一片葉子當中。在排列或重疊花材時，錯綜複雜混色會跨
越花朵之間的框架，傳遞比花束當中的花材數量更多的點狀顏色組合，並且反
射到我們的眼睛——就像是把各種錯綜複雜的顏色加進一幅印象派繪畫當中。
這個花束把各種華麗的、光潤的、明暗參差的元素揉合為一體。

帶著一點自我風格的韻味，又摻著一點金屬純淨感覺的花束。這裡選用具有金屬及堅硬質感的花材，譬如淺灰帶銀的胡頹子、矢車菊、泡盛草以及帶有古銅色葉尖的蘋果薄荷。透過結合各種金屬感產生的對比，讓人加倍感受到植物特有的生命力和柔美的花束作品。

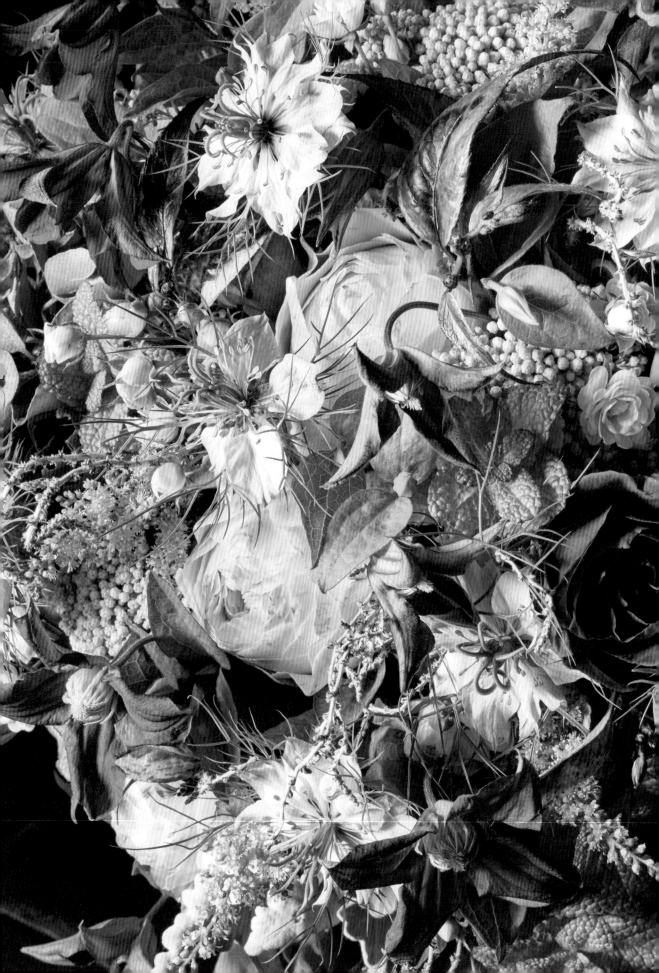

春
le
printemps

o6

在無機質的金屬感當中感受植物的生命力

{ 花束 }　第35頁

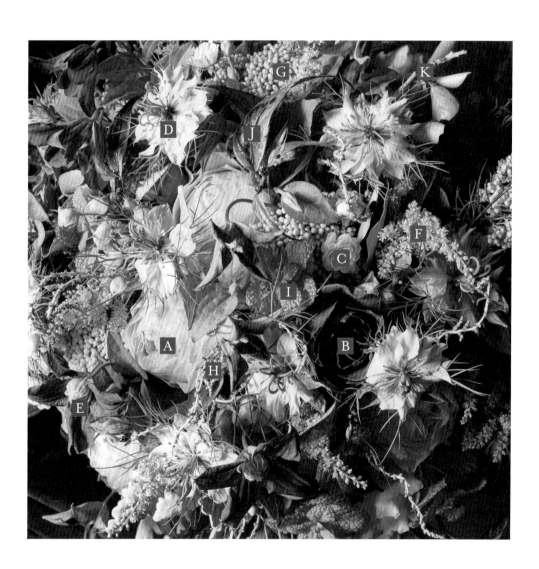

A 玫瑰
Rosa 'Yves Cullum'

靜岡縣的「市川玫瑰園」所生產的品種，特徵是有如銀色的暗白質感及很強的大馬士革玫瑰香氣。這個花束重點是柔婉優雅，這款玫瑰神祕而優雅氛圍的色調讓它在花束之中格外顯眼。

B 玫瑰
Rosa 'Black Tea'

日本育出的玫瑰品種之一，花如其名，溶入暗紅與棕等有如紅茶般的顏色。顏色依季節不同變化很大，溫度比較高的時候感覺好像會更紅。從花苞到盛開的過程也很好看，天天都能享受到顏色一點一點慢慢改變的樂趣。我把它加進來當作冷色調的強調色，為這束看起來有點凜冬感覺的花束帶來讓人血脈賁張那種熱切的溫暖。這個品種感覺比較容易脫水，讓花朵失去活力，所以購買後請務必使用協助鮮花吸水的方法事先做處理。

>第158頁─B

C 玫瑰
Rosa 'White Woods'

出貨量很少的稀有品種。花朵非常小的品種，開著許多小白花。有時候也會略帶粉紅色，給柔和白色添加一點優雅的感覺。通常出貨時花莖會比較短，適用於比較小型的花束和布置。在玫瑰當中算是保鮮期比較長的品種。如果正好在花店看到它，請仔細欣賞它那一朵朵的小花。

>第168頁─D

D 黑種草
Nigella

原產於地中海沿岸至西亞一帶。繞著中心突出的雌蕊旁邊是形狀獨特像細線般的雄蕊，看起來很像是花瓣其實是有如薄紙般的花萼，淺藍色而且形狀獨特，它的果實也很特別（見第90頁─G、第96頁 ─ L）。葉子數量很多，像纖維般精緻，有如出現在晨霧當中具有獨特而神祕的吸引力。每朵花都開不長久，但花萼掉落之後的雌蕊形狀看起來很有趣，切花的花苞開花率還滿高的，花朵保鮮期比想像中還要長。

>第42頁─K

E 鐵線蓮
Clematis 'Inspiration'

這裡使用的是從坦尚尼亞進口的切花。四片花瓣是很深的紫紅色，背面顏色略淺。中間的雄蕊是金黃色，與花瓣形成對比感覺非常好看。鐵線蓮花莖柔軟，大部分用來製造躍動感或是柔化色調，只是由於花莖太過柔軟容易折斷，所以處理時請小心。

>第90頁─F

F 泡盛草、珊瑚花（染灰）
Astilbe

一朵朵可愛的小花像泡泡一樣綻放，還有淡淡的香味。白色、粉紅色和紅色等顏色是主流，但長崎縣的「長崎西海泡盛草產銷班」專門生產染色的泡盛草。雖然有許多自然色的泡盛草，但我在這裡使用的是染灰的花材。染成紫色與灰色的混和色看起來很別緻，在花束當中用來當作藍色或是銀色的過渡顏色。

>第74頁─F
>第164頁─F

G 澳洲米花
Ozothamnus diosmifolius

一種生長在澳洲西北部的原生花卉。名稱來自於花朵看起來像白米一樣，即使製成乾燥花也不會改變形狀而且容易製作。常被用來增添俏麗感，但我在這個花束特別把它放得比較深，讓花看起來比較有凝聚感，刻意讓它們看起來不像是真正的植物。

>第70頁─F

H 史托貝
Stoebe

銀色而且濃密成串的形狀，鮮花看起來也像乾燥花，即使乾燥過後也沒有太大變化，只是在處理時感覺比新鮮時稍硬一點。偶爾會買到開花的花材，淡淡的金黃色調滿美的。如果湊巧看到帶花的花材，請好好地觀察它。

I 蘋果薄荷、香薄荷
Mentha suaveolens

名字由來是因為具有蘋果香氣，也是常被放在甜點上面的薄荷。通常葉子顏色是淡綠色，但天氣一冷葉就變紅了，變成像花束中這樣略帶古銅色。

J 紅葉木藜蘆
Leucothoe fontanesiana

葉子有光澤且堅硬，尖葉和莖越往上長會出現黃色的斑點。天氣一冷葉子就會變紅，紅黑色的葉子和原本暗黃色的斑形成對比的時候非常好看。偶爾也會找到開著杜鵑花科典型的白色管狀花，這時候就有賺到的感覺。

>第32頁─M

K 銀葉胡頹子、唐茱萸
Elaeagnus

6月左右可以吃到它的果實，小時候我經常吃花園裡種的胡頹子果實。這裡所用的是銀葉品種，葉子有一點毛，表面摸起來有點粗糙和沙沙的感覺，背面是光滑的銀色。葉子正面在照片的左側，背面在照片的右上角。正面和背面給人的感覺差很多，考慮要使用那一邊也是使用這種花材的樂趣之一。

>第70頁─N
>第158頁─N

* 銀葉菊

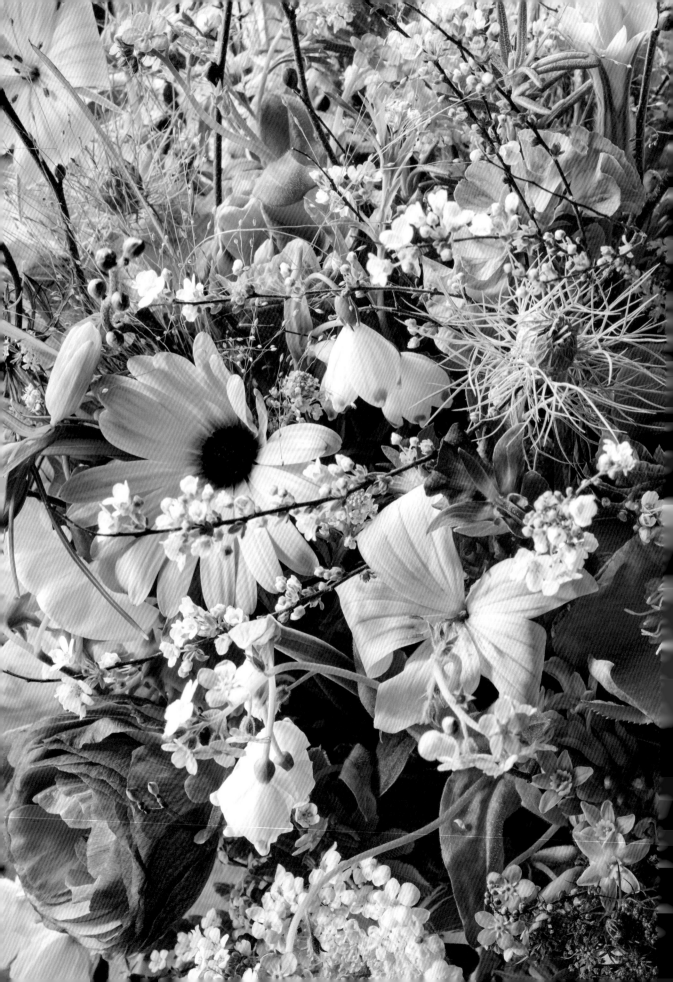

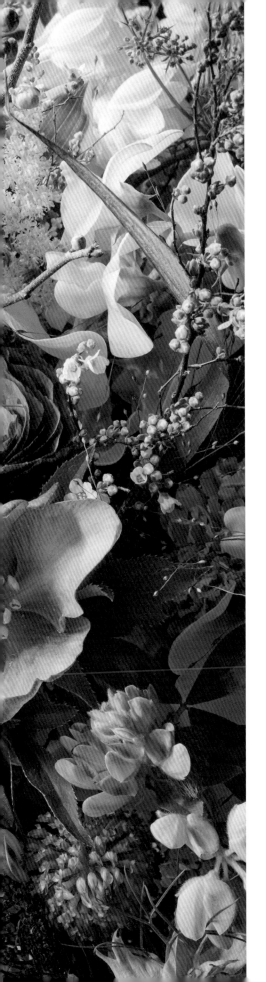

春

le
printemps

07

鄉間野花怒放的春天

{ 花束 }　第44頁

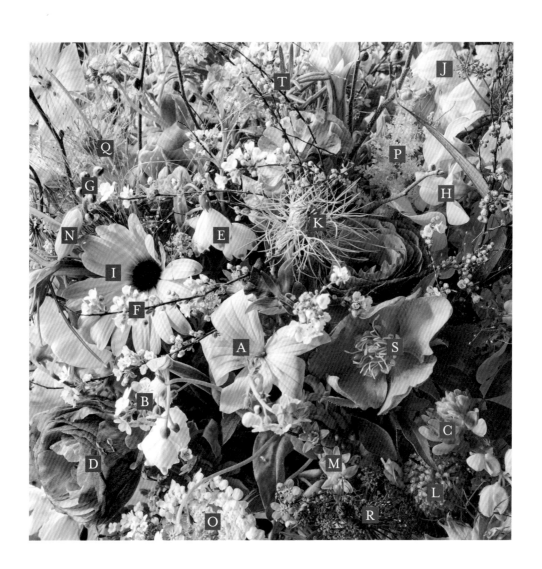

A 麥仙翁／*Agrostemma githago* '櫻貝'

分布在地中海沿岸到西亞一帶生長在麥田中的雜草，但其柔順的細莖和輕薄的花瓣感覺很細緻。在切花市場常見的品種是很接近「櫻貝」這種貝類的淡粉花色。開花時間在5月左右，但最快可能在2月下旬就可以買到切花，與其他春天的花朵很好搭配。

B 沼澤勿忘我
Myosotis scorpioides

小巧而清爽的天藍色亮點，可以拿來作為重點強調。

>第174頁—G

C 羽扇豆、魯冰花／*Lupinus*

想要呈現出自然感的不平整花束，可以充分利用這種垂直型長花的側邊線條。

>第64頁—J

D 陸蓮花
Ranunculus asiaticus 'Rochelle'

花色是一種略暗的淡紫色。花瓣的內側比背面稍白，開花後給人更輕柔的感覺。花朵不大，幾乎都是中小型，非常適合這個花束。

E 鈴蘭水仙
Leucojum aestivum

與鈴蘭花形一樣的鐘鈴形狀，葉子跟水仙很類似，所以才以被叫作鈴蘭水仙。花瓣尖端的綠色小點讓這種小花看起來更加可愛。

F 珍珠繡線菊
Spiraea thunbergii

夏天的綠葉，秋天的紅葉，冬天到春天則會開出白花，是一種四季都可以派上用場的枝材。從長而直的莖幹上伸出來的小枝條，都可以按原樣隨機採用，也可以像這束花一樣把它分開和捆紮。

G 小葉瑞木、小葉蠟瓣花
Corylopsis pauciflora

通常在春天被當作鮮花來販賣，但我個人比較喜歡精緻的樹枝帶有豐滿又可愛花苞的樣子。花苞會慢慢膨脹開花，給人一種期待春天降臨的感覺。

>第84頁—F

H 宿根香豌豆
Lathyrus hookeri

與一年生的香豌豆不同，這種的根部可以越冬並且再次開花。由於花期在6月到8月，在日本又被叫作夏季香豌豆，但從2月下旬就可以買到切花。花瓣比較小，感覺更像豆子的花，花瓣厚實有點消光質感。也有粉紅色的選擇。

I 異果菊屬／*Dimorphotheca*

粉色花瓣和有點消光的灰藍色花蕊看起來很有時尚感。它是一種很受歡迎的園藝盆栽植物，最近才開始當成切花來販賣。花的保鮮期很長，而且苞狀花蕾也會盛開，感覺很有人氣切花的潛力。花朵在晚上會閉合，早上再次開放。

J 白水仙
Narcissus papyraceus 'Paperwhite'

純白的花朵成串盛開的品種，充滿清爽俐落的魅力。香味比日本水仙更為濃烈。

K 黑種草／*Nigella*

剛生出花苞的莖比已經開花的花莖更為柔軟，可以為花束增添輕盈感。

>第38頁—D

L 三葉草屬
Trifolium 'Pink Panther'

帶有可愛粉紅花的豆科植物，讓人聯想到野地盛開的紫雲英。在花莖頂端綻放的蓬鬆柔軟圓形花朵就像氣球一樣。

M 紫嬌花、非洲小百合
Tulbaghia simmleri

>第28頁—I

N 黃花貝母
Fritillaria verticillata

被當成春天的茶花來運用的花材。乍看之下，綠色花朵顏色看起來並不是很突出，但其亮點在於自由伸展的姿態、往下綻放花朵惹人憐愛的樣子，還有那蜷曲細葉尖端的纖細曲線，有許多值得觀賞的地方。花瓣內側有棕色網眼。

O 翠珠花、藍蕾絲花（粉紅）
Trachymene

用它來搭配周圍綠意盎然的綠色花材，強調那種自然的感覺。

>第102頁—H

P 泡盛草、珊瑚花（淡粉）／*Astilbe*

柔和的粉色穗狀花朵，能為花束增添可愛並呈現凹凸不平整的自然感。

>第102頁—G
>第148頁—I

Q 毛絨稷／*Panicum capillare*

在這裡只從花朵之間呈現它芒穗的頂端，用來強調輕盈感。

>第70頁—M

R 野胡蘿蔔
Daucus carota 'Daucus Smoky'

這束花用的是花序較小、淺色比較不顯眼的品種，由於顏色的細微差別，Daucus系列有不同的品種名稱，例如Daucus Bordeaux、Daucus Robin及Daucus Smoky。

S 聖誕玫瑰、嚏根草
Helleborus

這是一束看起來像是收集手邊一些快開花的花材做成的花束，所以用的都是自己經常使用的顏色。

>第32頁—J
>第168頁—F
>第174頁—I

T 迷迭香
Rosmarinus officinalis

這個時期的嫩芽看起來新鮮又清爽，是大家最熟悉的春天草花。

＊三色堇、多花素馨

Champêtre是一種鄉村田園花束風格，讓人聯想到季節性的田園風景。有時會隨意紮一把在法國求學時才愛上的田園風花束，感覺像是回到自己的初心。我常常會任由花朵來導引，用手去感受它們的豐沛生命力，讓這些花呈現最好的狀態。以自然方式捆紮的花束在花苞從開放到枯萎都可以隨時修剪處理，這些優點讓我覺得在玩過各種不同風格的花束之後，終究還是回到它的懷抱。在初春的草原上，可愛小花們已經越過凜冬在腳邊美麗綻放，彷彿是要憶起這樣美麗的景色，試著把春日的鄉間田園拼湊起來紮成小小的花束。

對我而言用紅色來表現春天的機會並不多，但這是一束由春天的紅色花材聚集而成的花束，當我嘗試收集花材時，才發現竟然有各式各樣的紅色可用。在這個花束中，從紅色到紫紅的色彩層次運用呈現出華麗但帶有獨特韻味的氛圍。

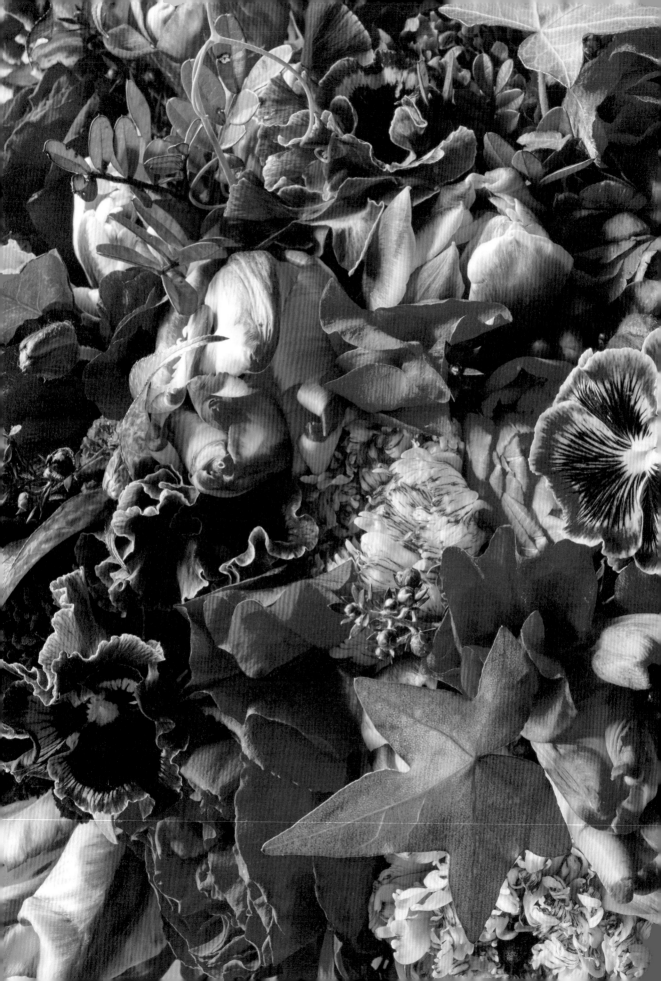

春
le
printemps

08

隱藏在優雅春日當中的火紅熱情花束

{ 花束 } 第45頁

春
le
printemps

08

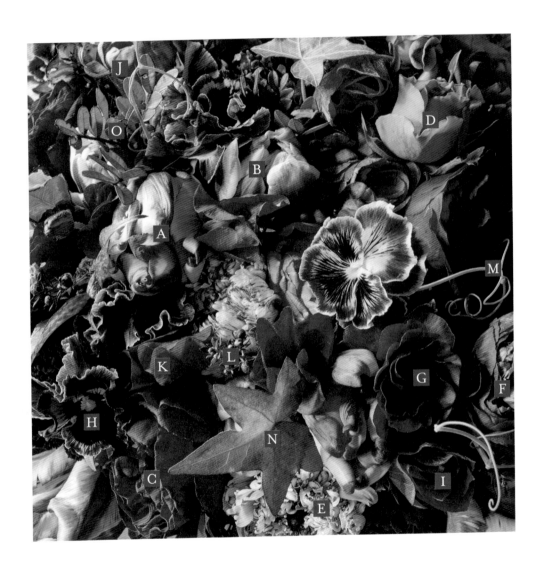

A 鬱金香

Tulipa gesneriana 'Rasta Parrot'

Parrot 在英語中是鸚鵡的意思。顧名思義，Parrot 品種在開花時花瓣和伸展的花莖都極具吸引力，因為看起來就像展開的鸚鵡羽毛，連花苞期的花瓣背面看起來都非常有趣。這是個非常漂亮的品種，有紅、黃、綠的花色，即使是單獨一朵也美麗得像一幅畫。

>第32頁—E

B 鬱金香

Tulipa gesneriana 'Windom'

以優雅的深紫色為底，花緣為白色帶一點點綠的品種。邊緣的白色使其耐看而且風姿優雅，是我最喜歡的鬱金香品種之一。鬱金香是很有趣的花，開花之後顏色會發生變化，有時會變得更深或是更淡。

C 玫瑰

Rosa 'Raspberry Elegance'

開花方式像芍藥，花瓣很多，開花時散發出迷人的優雅。花色近似於深粉色和紅色混和的深色調。沒有香味但花朵碩大，看起來雍容華貴。

D 玫瑰

Rosa 'Schnabel'

橫開型玫瑰。淡紅色與棕色的顏色混和，花瓣薄而透明，感覺精緻優雅。花莖分枝的線條也很柔美，能夠營造出典雅的氛圍。

E 陸蓮花

Ranunculus asiaticus 'Morocco Erfoud'

陸蓮花Morocco系列的特色是雌蕊。其中Erfoud這個品種是中間的黑色雌蕊周圍，被白底摻有紫紅絞染花紋的捲曲花瓣圍繞。花瓣有一點蓬鬆感，看起來很有個性。跟普通的陸蓮花給人的可愛印象比較起來，這個品種看起來略帶異國風情。

F 陸蓮花

Ranunculus asiaticus 'Bastille'

紅色花瓣搭配綠色花心的品種。這個品種花卉個別差異很大，有時也會看到花瓣變成染綠的紅綠漸層。帶有綠色花心的花材看起來對比強烈，而染到綠色紅花瓣感覺比較古色古香，每一種都有它的魅力。

G 陸蓮花

Ranunculus ' Lux Hades'

Lux系列之一，帶有黑色調性的紅色，看起來很有韻味的品種。開花時可以看到黑色的雄蕊，感覺更有魅力。

>第174頁—B

H 三色菫

Viola 'Antique'

帶有美麗古銅色調的品種，由紅色、紫紅、黃、黑和白色組合而成的精緻色調，讓花束整體感覺增色不少。

I 歐洲銀蓮花、紅花白頭翁

Anemone coronaria 'Mona Lisa'

歐洲銀蓮花當中最正統的「蒙娜麗莎」系列。這個花束是以蒙娜麗莎的紅色當作主體來選擇與它搭配的花材。

J 小蒼蘭屬

Freesia 'Orangina'

重瓣品種的小蒼蘭巧妙地融合紅色、橙色和黃色，非常漂亮。這個品種香味很好聞，在製作花束時，整個人被籠罩在甜美的香氣當中。

K 香豌豆

Lathyrus odoratus 'Crimson'

由品種名顧名思義，它是純粹沒有混到別種顏色的明亮深紅色。一提到紅色的香豌豆，首先浮出腦海的就是這個品種。

L 松紅梅、掃帚葉澳洲茶

Leptospermum scoparium

紅黑色的葉子、紅色圓滾滾的花苞及淡粉紅色很像梅花的花朵，是非常可愛的枝材。花朵很俏麗，但由於葉子顏色比較別緻，通常在展現成熟優雅感覺時使用。葉子很硬而且比較尖銳，在去除葉子時，小心不要傷到手。

M 豌豆

Pisum sativum

紫色花朵的豌豆藤。在春天的花朵當中，是特別能夠表現出大自然動感氣氛的植物。這個花束只使用藤蔓尖端捲曲的部分。它的莖是空心的，柔軟而且容易折斷，處理時請輕柔以對。

N 常春藤（染色／棕褐）

Hedera

鹿兒島的「日野洋蘭園」出品的染色常春藤。是由黃色、紅色和棕色混和而成的棕褐色，在花束裡面作為橋接顏色的功能。

O 黃連木屬

Pistacia

這是進口的枝材。堅硬而凹凸不平的枝幹有著啞光質感細緻葉子。顏色有綠色和棕色兩種。如果放久一點它可能會長出新芽，棕色的枝材也會因為長出新芽而變回綠色，形成一種不可思議的對比。

＊鬱金香 'Valdivia'、英蓮

懷舊花園（jardin nostalgique）的成立

◎加藤孝直

懷舊花園是由青江健一和加藤孝直共同經營的花店，這裡想談一下為什麼當初兩人會決定一起開業。我們是在東京大田花市一家鮮花批發商認識的，那時青江剛從法國回來，我則從福島回到東京，兩人各自在不同批發商工作並準備獨立成立自己的工作室。雖然是在不同的批發商工作但每天都會見面，有次我為忘記帶錢包的青江墊款買東西，因這個契機而有深入交談的機會。

後來青江邀我參加一個同年齡花友的聚會，去了才發現有些人已經有自己的工作室，有些人在花店當全職員工，還有些跟我一樣在批發商工作但另外做些花卉相關的事情，偶爾還會碰到種植花卉的花農。聽到同輩的人在做那麼多事讓我得到許多啟發，那是一段非常單純的快樂時光。這裡面只有極少數人想要自己開店做生意，而我發現青江不論在喜歡的花形、未來的計畫及理想中的店面等各方面都跟我很類似。

當時，青江工作之餘在神樂坂的松谷芙美所經營的法語教室沙龍「歡迎來到我家」負責花藝教學。這個沙龍偶爾也會舉辦活動，青江在沙龍一角擺了小花攤，我也去觀摩過。當時有人把我介紹給沙龍主人松谷芙美，她問我是否願意參加下次活動。雖然我一直都想要賣花，但青江說：「我已經擺了花攤，孝直就賣甜點吧。」我只好急就章地以糕點師傅身分參加活動（原因參見第92頁）。那次是第一次與青江合作，也約莫在這時候我開始覺得兩個人互相支援準備擺攤還滿有趣的，如果一起開店或許會更好也說不定，這也是目前販售鮮花和甜點「jardin nostalgique」的原型。

因為這次活動的契機，我與青江合作的機會不斷增加。兩人在討論彼此未來方向後就決定開店了，比起獨自打拚，兩人一起合作不只活動範圍擴大，有伙伴互相幫忙也比較安心。

事情決定之後馬上就開始想店名，我們從幾個候選名單中挑選，並聽從身兼法文老師一職的松谷芙美的建議，選了這個對日本人來說發音相對比較容易的店名jardin nostalgique（懷舊花園）。在從事花卉批發商工作的同時，一邊以懷舊花園的名義參加各種擺攤活動，一邊尋找可以開店的店址。後來決定選在神樂坂附近，但在開幕之前從基礎工事到室內裝修讓我們兩個人都忙翻了，即使是火力全開但最後也不得不把開幕時間往後延，光是室內裝潢就花了半年多，才終於在2012年10月17日開幕。

剛開幕時，店裡的陳列方式有點單調而且沒什麼特色，後來我們慢慢找到展示創意的方式，接納雙方的優點或是尊重對方的執著（另一種說法就是放棄去說服對方），而讓這個店慢慢步入正軌。當初本來覺得兩個人喜歡的花形很一致，但實際上還是有差異而且很明顯，但最有趣的是經過磨合，現在已經很難分辨出來哪束花是誰做的。為這本書製作的花束也分成兩半，所以我覺得有趣的部分是讓讀者去想像並猜測這到底是誰的作品。現在，在與這個小店走過一半歷史的工作伙伴奈鶴和奈津子的支援之下，四個人每天活力滿滿地開店迎接客人，我很開心能夠與這些志同道合的伙伴一起工作。

在寫這篇專欄的同時，想起從遇見青江、開店一直到現在的種種瑣事。兩個有共同理想的人能夠開店創業固然很幸運，但是當我們遇到麻煩的時候，總是有人適時伸出援手，或者為我們介紹新的機會得到更多人的幫忙。jardin nostalgique能夠一路走到今天都是因為大家的支持，我們非常感謝並且珍惜這樣的緣分。

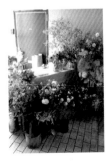

青江第一次參加法文教室舉辦市集活動的樣子

同時舉辦市集活動的甜點攤位

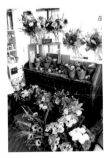

同時舉辦市集活動的賣花攤位

花店剛開幕時的樣子，花比現在少得多

夏

——

l'été

——

從殘留一些春天氣息的清爽初夏進入綠意盎然的盛夏。不只要呈現活力蓬勃，還有一種讓人聯想到夏夜潤澤而且蒼翠蓊鬱的氛圍。

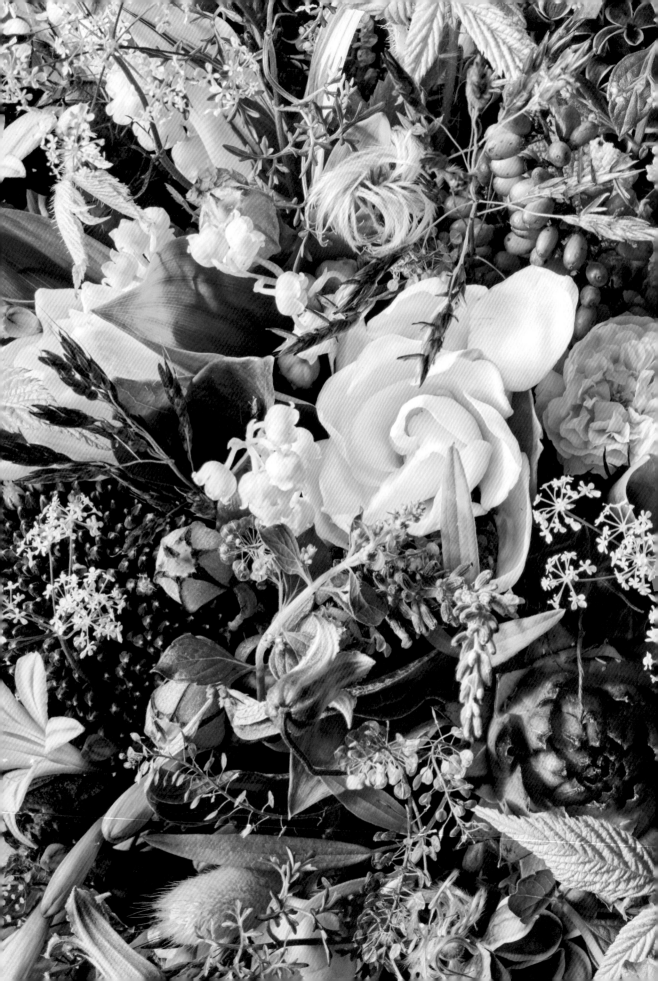

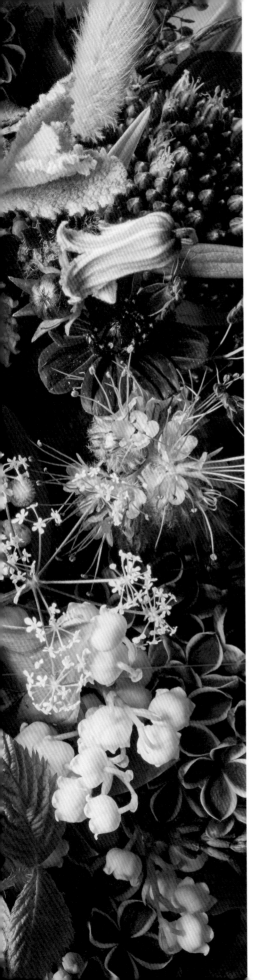

夏

l'été

—

01

比香水更加奢華地凝聚初夏香氣

{ 花束 } 第56頁

夏

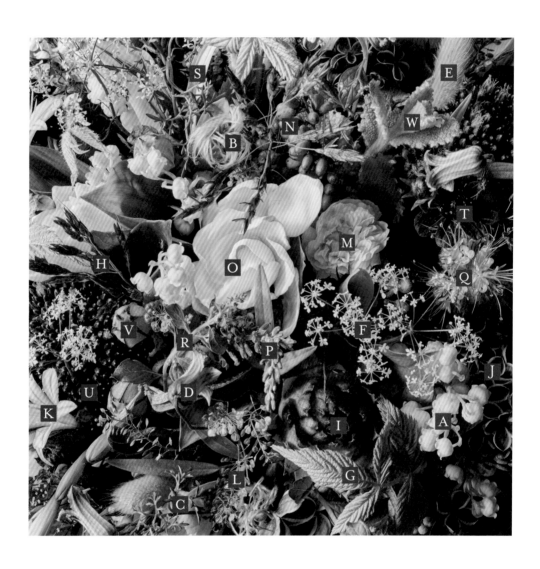

A 鈴蘭
Convallaria majalis

觀賞用鈴蘭的主流是花莖比較長的德國鈴蘭。每年的5月1日是法國的鈴蘭節，街上到處可以看到這種花，大家存著感恩的心彼此饋贈。芳香甜美又潔白的鈴鐺小花看起來很有童話氣氛，但它們是有毒的，處理時要小心。即使是用來插花的水也要注意不要讓小孩或寵物喝到。

B 鐵線蓮（種子）
Clematis 'Amazing Kibo'

把花瓣枯萎後的種子當成切花的花材。閃閃發光的細毛在幾天後會變成絨毛狀，也可以做成乾燥花來欣賞。

C 鐵線蓮／*Clematis perrieri*

約3公分左右的綠色花朵看起來很可愛，但在切花市場主要是賣它的藤蔓。它是生長於紐西蘭的原生種，特色是葉子有網眼般的精細切口。輕輕敲鬆鐵線蓮花莖切口2公分左右的地方，可以讓它比較容易吸水。

D 阿拉巴馬皮革花
Clematis socialis

美國原生種，約2公分左右的鐘形小花。竹葉般的細長葉子、看起來很像是奢華版的無莖蔓野花，很適合這款花束想要表達「花卉是由原野採集而來」的氛圍。

E 兔尾草／*Lagurus ovatus*

感覺類似狗尾草，但花穗更為圓滾滾和濃密。拉丁學名意思是野兔的尾巴，所以日文俗名也叫作「兔子尾巴」（ウサギノオ），以可愛的兔子來做想像似乎是世界通行呢。

F 峨參
Anthriscus sylvestris 'Raven's Wing'

小巧玲瓏的白色花朵跟野胡蘿蔔很類似。莖和葉為暗紅到黑色，花序大小也與野胡蘿蔔很接近，給人一種帶著距離感的可愛。

G 覆盆子／*Rubus idaeus*

與柔軟的黃綠色葉子相反，莖上長滿了小刺。雖然有點難以處理，但這是很適合初夏使用的葉材。它在法國算是重要葉材，我在法國讀書時經常使用。

H 石茅／*Sorghum halepense*

它是在日本本州南部的馬路邊或河床上成群聚集的禾本科植物。雖然看起來很像野草，但花穗的顏色是暗紅色的，所以可以同時營造出成熟與自然的感覺。

I 刺苞菜薊／*Cynara scolymus*

朝鮮薊的家族成員，莖和葉上有刺，總苞片也很尖銳。這張照片看到的是花苞，我被獨特的形狀和顏色所吸引。它會開出直徑10公分以上帶有螢光紫的花朵，形狀像薊花。

J 洋丁香、紫丁香
Syringa vulgaris

有著香甜的粉味。具有香氣的日

本產切花在4月中旬到5月時出貨最多，但有些可以供貨到6月，很適合作為初夏使用的花材。

>第64頁—D
>第74頁—N

K 百子蓮
Agapanthus 'Blue Baby'

給人清涼感覺的藍色花朵，大量長在花莖頂端像是一把傘。這個品種的花朵比較小而且集中，看起來很可愛。

L 小團扇薺
Lepidium virginicum

從春天的水嫩新葉到初夏好似被烈日灼傷一樣的乾枯感，這樣的顏色變化也很好看。

>第60頁—O

M 玫瑰／*Rosa 'Green Ice'*

粉紅色的花蕾會隨著開花而變白，花開越大會逐漸變成綠色。雖然切花顏色因產地及採收時間而有變化，但大部分的花都是從白色的階段開始。花朵直徑約3公分，因為是蔓性玫瑰，所以可以感受到它那彎曲的花莖和尖刺帶來的野性美。

N 小葉黃鱔藤
Berchemia racemosa

在日本的山林自然生長的藤蔓落葉灌木。橢圓形具有光澤的粒粒果實像鈴鐺一樣掛著，可以觀察它們慢慢從綠色變成紅色，這兩種顏色交織時的深邃感很吸引人。

O 梔子花／*Gardenia jasminoides*

切花市場會販賣香花和橘色果實。花期在5月下旬至6月，開花的時候容易向下垂，所以用在花束裡需要有東西支撐，才會給人生氣勃勃的印象。花色會慢慢變成乳黃色，也有不同的趣味。

P 薰衣草／*Lavandula angustifolia*

5月下旬至6月花市可以買到枝條較長的切花。能為花束增添柔和的色彩和令人放鬆的香味。

Q 藍翅草、菊葉蜈蚣花
Phacelia tanacetifolia

花苞聚集成球形，隨著花越開越大最後變成淡紫藍的花朵。通常會先於農作物之前種植，然後被犁入土壤中當作綠肥。帶有清爽和微辣的香味。

R 假荊芥新風輪菜
Clinopodium nepeta

一種唇形科的香草植物，纖細的莖上附有小白花。為花束帶來些微的動感和薄荷般的香味。

S 玉竹、萎蕤（白色）
Polygonatum odoratum

自然生長於日本山野的多年生植物。它與全緣貫眾蕨很類似，只是莖幹的觸感不同，摸起來有點角度。這個品種在白色葉面上有一條深綠色的條紋，鮮豔而且很有存在感。

T 巧克力波斯菊
Cosmos atrosanguineus

有著巧克力花色，香味也跟巧克力一樣甜美，只能用老天爺在惡作劇來形容其存在。不同於普通的波斯菊，它一年四季都買得到。

U 球蔥／*Allium 'Summer Drummer'*

小小的花圍成圓圓一圈的球蔥雖然樣子可愛，但花的顏色是別緻的紫色，很有韻味。球蔥即使在炎熱的夏季花期也很長，強烈推薦。

V 紫斑六出花（果實）
Alstroemeria pelegrina

開花後結出形狀獨特的綠色果實，仔細看還可以看到閃亮的光澤。我選擇果實尖端帶一點紅色的花材來調和花束的顏色。

>第60頁—M

W 鳳梨薄荷
Mentha suaveolens var. variegate

帶有斑點看起來很清爽的薄荷，味道聞起來竟然很像鳳梨!?

＊黑莓、黑種草的果實、非洲藍羅勒、蠟瓣花

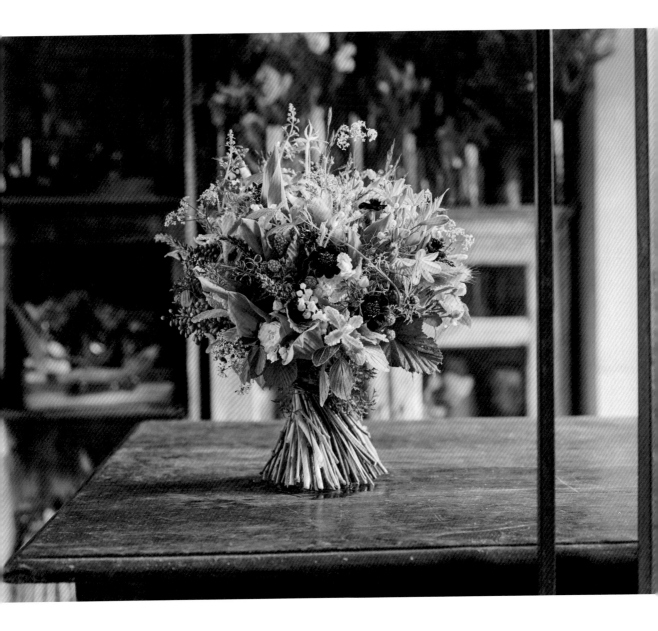

在春夏之交的5、6月，隨著天氣越來越熱，我每天都自然而然地使用這個期間市場經常看得到，而且味道很好聞的香草類切花。花束的樂趣在於能夠在顏色和質感之外再混入香氣，彷彿是在調和香水一般。彷彿要凝聚香氣般收集各種帶有甜香的鈴蘭和梔子花、帶有清爽味道的薄荷、聞起來辛辣而耐人尋味的羅勒，以及個性獨特的巧克力波斯菊和薰衣草等，把它們綁成一束。可以試著想像它們的氣味，這款花束聚集各種芳香而創造出比香水更加奢華的香氣。在視覺之外又有嗅覺上的吸引力，這也是花束獨特的魅力所在。

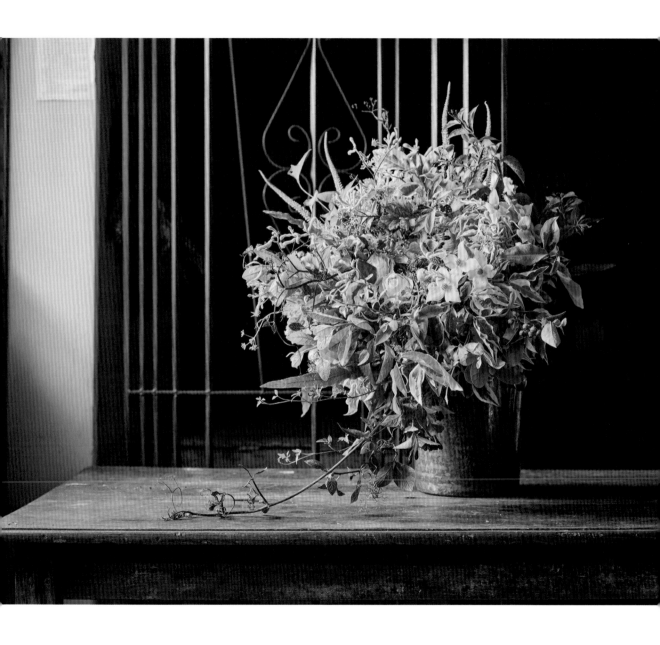

大部分花束都要使用葉材來襯托花朵。我從以前就很喜歡葉材，覺得
選擇葉材和花材一樣重要。因此試著增加大量葉材讓這個花束以綠色
為主調。有白色、黃色斑點或是微帶紅色，它們的色調互異、質感不
同，有的光滑，有的粗糙、無光澤。希望你能夠感受到這些葉子所散
發出來的吸引力。

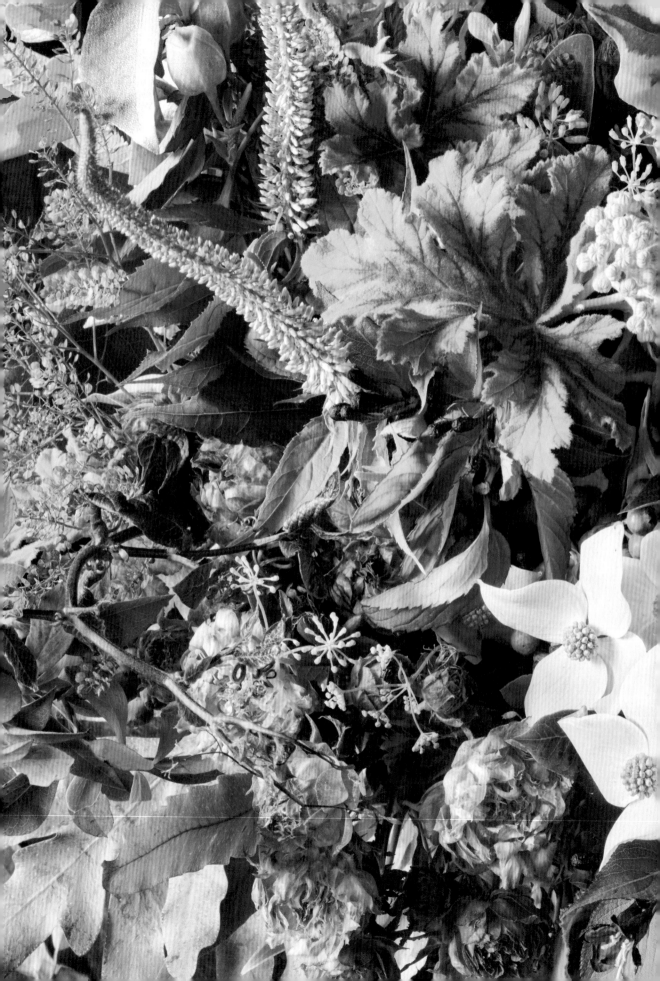

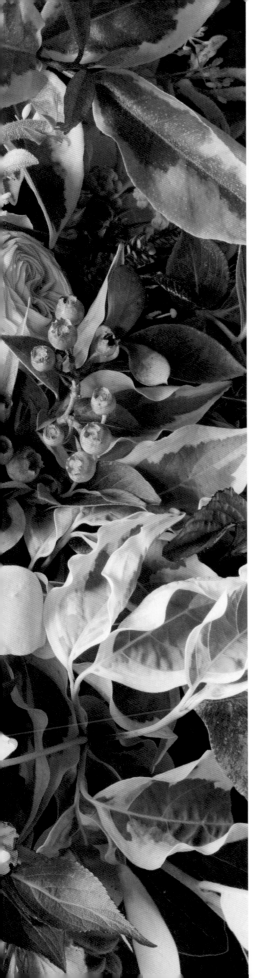

夏
l'été

02

葉材滿盈的初夏綠色花束

{ 花束 } 第57頁

夏

l'été

O2

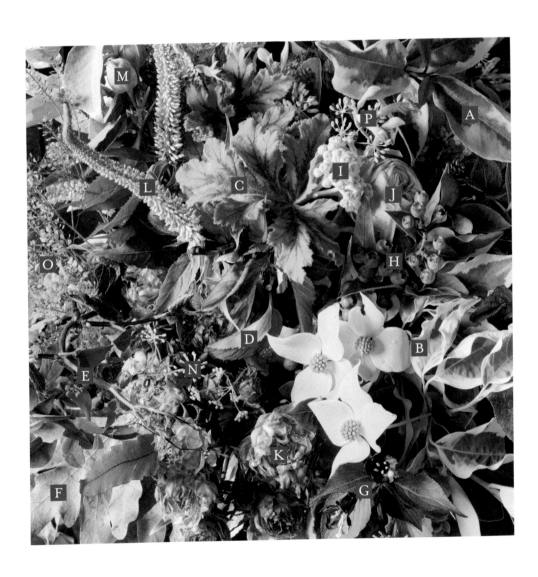

A 金葉胡頹子、唐茱萸

Elaeagnus

其他花束也有使用這種胡頹子（第38、70、158頁）的家族成員，這款花材在葉子表面有美麗的黃色斑點。葉面沿著葉脈中間為深綠色，外面則是漂亮的黃色。而背面則與第38頁用到的銀葉胡頹子一樣是銀色的，有點啞光和金屬質感。

B 四照花（有斑紋）

Cornus kousa

花朵為略微帶綠的乳白色，葉有白色斑點，在炎熱的初夏給人清爽的感覺。花與葉子都長得非常密集，若想把它束起來可能要先摘掉一些。

C 天竺葵屬

Pelargonium 'Marble Choco'

香味很好聞的香葉天竺葵品種之一。葉子中心有巧克力色圖案，花紋圖案天氣越冷越顯色，在炎熱的夏季顏色比較淺。葉子表面有細毛，觸感有點粗糙。

D 辣薄荷、胡椒薄荷

Mentha × piperita

處理了花莖下面的葉子之後，會散發出一股讓人提神的濃郁香味。葉子顏色是深綠當中混和一點點紫色，這裡想特別強調那稍帶黑色的花莖，看起來非常美。

E 百香果 / *Passiflora edulis*

百香果的藤蔓大部分都是綠色的，但我這裡用的是紅色。散發出黑色光芒的莖和葉看起來很妖嬈。用隨意帶有動感的方式紮進花束裡，馬上就感受到它的魅力。捲曲的葉材很容易纏結，千萬不要用力拉扯它，鬆開的動作要輕一點。

F 金黃水龍骨

Phlebodium aureum 'Blue Star'

屬於蕨類植物家族的一員，手掌大的葉子有幾個大裂口。葉子表面就像是沾了白色粉末般沒有光澤，顏色感覺像是帶著藍和銀色的淡綠色。葉子比較平，所以把它放進花束時，要確保葉子不會偏向任何一邊。

G 錦帶花屬 / *Weigela florida*

從日文花名去聯想（譯註：日文花名帶有紅色的意思），它是齒葉溲疏（日文為ウツギ，白花）的家族成員但開的是紅花。葉緣有淡紅色的線條，葉面從中心到外圍有一些漸層變化。花苞是略黑的紅色，但五個花瓣開花時會變成淡紅色。從花心伸出的象牙白雄蕊和雌蕊就像是在強調重點似的，看起來很可愛。在這個以綠色為主題的花束中，紅色的錦帶花形成對比，某種程度加強彼此之間的存在感。

H 藍莓 / *Vaccinium*

初夏常見的枝材，通常會帶著未成熟的綠色果實，但這裡用的果實已經帶有一點顏色。它的嫩葉尖端是有點黃的淡綠色，老葉是略帶藍色的深綠色。因為莖幹很硬，葉子掉落之後葉梗與樹莖接觸的部分凹凸不平，與其他花莖較柔軟的花材一起捆綁時要特別小心。凹凸不平的粗糙部分可用剪刀修整。

I 銀葉菊

Jacobaea maritime 'Silver Dust'

通常在市面上看到的銀葉菊都被當作葉材來販賣，但有時也會看到像這束花使用有伸展的莖葉和花苞。帶花的銀葉菊的葉子與無花的葉材相同，看起來蓬鬆帶有一些銀色調。花苞聚集在葉子的尖端，開出絨毛般的黃色花朵。

J 玫瑰 / *Rosa 'Empire'*

這個玫瑰品種也有應用在別的花束，只是這裡用的花瓣，其中的綠色更加明顯。

>第64頁—A

K 玫瑰

Rosa 'Erbarenge'

這是一種叫作Konkyusare的綠色玫瑰品種的芽變種。深濃的綠色與偏紅的粉紅色形成強烈的對比，非常漂亮。略呈尖型的花瓣給人一種結實而強健的感覺。

L 九階草

Veronicastrum sibiricum

這是在6月左右上市的的花材，在長而結實的莖幹上長出尾巴般的長形花穗。花穗有許多小花，尾端會自然下垂。這束花用的是白色花朵的九階草，也有紫花品種。它的葉子是輪生葉。

M 紫斑六出花（果實）

Alstroemeria pelegrina

>第54頁—V

N 甜茴香（果實）

Foeniculum vulgare

茴香在開花後結出果實，像煙火一樣往外伸展的花尖上連著一顆顆藍綠色的小果實。顆粒狀的果實就像仙女棒煙火一樣，非常可愛。

>第64頁—E

O 小團扇薺

Lepidium virginicum

在直立的分枝莖結有許多種子，屬於薺菜的一種。這裡使用的花略帶粉紅色，即使在這個大花束中還是很有存在感。

>第54頁—L

P 澳洲袋鼠爪花（綠色）

Anigozanthos

袋鼠花當中的淡薄荷綠品種。雄蕊就像是煥發出明亮橘色光芒似的從花朵中冒出來，看起來十分搶眼。

＊繡球花、斐濟果、常春藤

夏
l'été

———

03

初夏輕柔的陽光與草花競豔的散步小徑

{ 花束 } 第66頁

夏

l'été

03

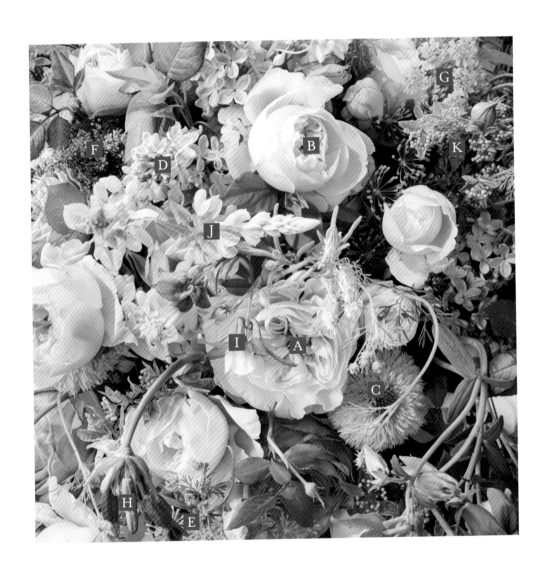

A 玫瑰／*Rosa 'Empire'*

靜岡縣「後藤玫瑰園」培育的品種，是柔和淡雅的杏粉色，花瓣邊緣略帶綠色。花瓣具有透明感，捲度也很美。這個品種每朵花的顏色和花瓣捲度雖略有不同，但看起來都各有特色也很可愛，讓人情不自禁生出憐愛之心。花瓣韌實、看起來生氣勃勃也是吸引人的特色之一。

> 第60頁—J

B 玫瑰／*Rosa 'Fluffy'*

帶有清淡粉紅的白色杯狀攤開玫瑰，這是靜岡縣「Yagi玫瑰育種農園」所培育的品種。散發出古龍水的香味很好聞，看它盛開的樣子只能用好美來形容。Fluffy在英文中是輕飄飄的意思，真是名符其實。它的葉子也美到讓我想要放在這束花當中作為添加綠意的元素。

C 紫錐菊

Echinacea 'Lemon Eye View'

盛開時圓圓像糖果般的頭狀花序與向下捲曲的舌狀花瓣，整個花形十分有趣。很受歡迎，每年市場上都會看到新色系的推出。這個花束使用有如其名的檸檬色品種。頭狀花中間是綠色，可愛的檸檬黃管狀花聚集在它的周圍。舌狀花在照片中並不是很明顯，但它們也是檸檬黃。這是一種顏色清爽可愛很討人喜歡的品種。

D 洋丁香、紫丁香

Syringa vulgaris

帶有優雅淡粉紅的日本產紫丁香。4、5月出現在市面上時，讓人覺得季節已經快要從春天進入夏天。感覺上比較容易枯萎，但仍舊是會想用來感受季節流轉的人氣切花。使用這種花材要先將花莖切斷並浸入深水醒花。這是一種香氣濃郁的花，也被用來作為香水原料。

> 第54頁—J
> 第74頁—N

E 甜茴香／*Foeniculum vulgare*

花有香味，喜歡或討厭因人而異，不過這是我很喜歡的香味。像仙女棒煙火般從中心伸出一根根細細的莖，然後再分枝並開出黃色的小花。即使在花朵凋謝後，有的甚至在種子掉落之後還可以繼續保持形狀。

> 第60頁—N

F 泡盛草、珊瑚花（染色）

Astilbe

在本書其他地方介紹過染色泡盛草的其中一種，這裡是染成紅色。我喜歡這個品種開花的姿態，密集的花朵混和紅色和粉色的樣子非常好看。

G 芫荽／*Coriandrum sativum*

一種具有獨特香味的香草植物，通常被拿來作為香辛調味料。另一個名稱是香菜，大家應該更熟悉才對。葉子精緻的細邊，看起來很有清涼感，是會讓人想在初夏使用的花材。小巧的白色花朵非常可愛，與細碎的葉子組合起來有種輕飄飄的朦朧感。

H 墨西哥鞭炮百合

Dichelostemma ida-maia

強壯、略帶細毛的花莖頂端長著許多鈴鐺形的花朵。有好幾個種類，這束花我用的是粉中帶紫色的花材。在含苞待放時花朵尖端顏色比較淡，那部分會往後捲露出裡面的白色花瓣。花莖是彎曲的，所以如果利用這種曲線把它們輕柔地捆束起來，看起來會很可愛。即使是開花了，花朵也不太會掉，不去動它繼續放著的話，花的顏色會逐漸褪去，有另一種美感。

I 耬斗菜、夢幻草（西洋種）

Aquilegia flabellate

在日本、亞洲和歐洲各地自然生長的毛茛科耬斗菜。這款花束使用其中一種源自歐洲的「西洋種耬斗菜」。看起來像花瓣的東西其實是花萼，從花萼裡長出來有點圓筒狀的才是真正的花瓣。花朵有點往下垂的關係，最好擺在花束中稍高的地方比較容易看到它的姿態。像扇子打開般的三片葉，拿來當作葉材感覺也不錯。它是我從學生時代就很喜歡的花材之一，西洋種耬斗菜花色多樣，和日本原生的耬斗菜一樣看起來優雅而清爽，很討人喜歡。

J 羽扇豆、魯冰花

Lupinus 'Pixie Delight'

可愛的花朵看起來與紫藤花很類似的豆科植物。有花莖纖細看起來惹人憐愛的小花品種，也有花莖較粗壯的大花品種，這個花束使用的是前者。穗狀花，莖容易擺動，可以活用這個優點來做出跳波浪舞的感覺。淡綠色的放射線狀橢圓形葉子非常可愛。花謝之後有時會長出豆子。

> 第42頁—C

K 麻葉繡線菊

Spiraea cantoniensis 'Pink Ice'

花的外觀就跟它的日文漢字名稱「小手毬」一樣，花序就像一個個的小圓球，長了很多個。這個花束使用的品種特點是葉子上有粉紅色的斑點，一顆顆的小花苞也是粉紅色，盛開之前看起來像金平糖一樣可愛。枝葉形態依個體不同差異很大，最好能夠充分利用每種枝幹的姿態。

這是收集初夏柔和光線中，競相綻放的花草的鄉村風花束。我在這裡想以輕柔的伸展來呈現在某個花園散步時，看到那些覺得可愛的花朵，隨意採摘下來把它們綁成花束那種讓人興奮的快樂。麻葉繡線菊Pink Ice品種美麗帶有斑點的葉子為這束花增添像光線穿透一般的明亮光彩。

藍色和橘色是對比色，只使用這兩種鮮豔顏色的話會形成強烈的對比，但如果把多色花朵或是可與這兩色混和但感覺顏色比較沒那麼亮眼的花朵，錯落有致地綁在一起的話，會讓相鄰的花朵產生某種協調。使用這種方式會給人一種因為互異產生印象衝擊而帶來的和諧感。加入米白和綠色來表現初夏給人的清新明亮，但綠色之中還使用亮綠及微微帶綠的花材來增加花束的深度。

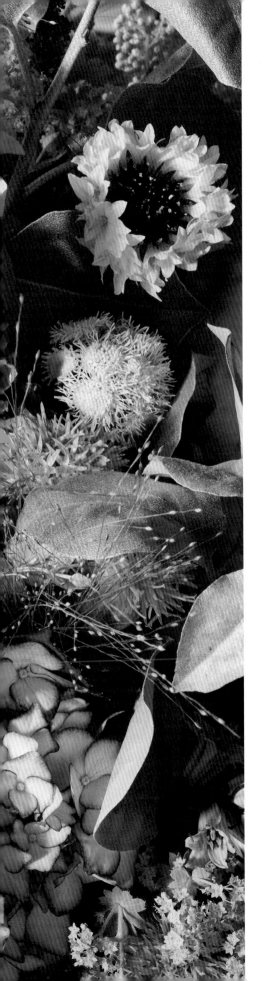

夏
l'été

————

04

藍與橘的反差所萌生的和諧

{ 花束 }　第67頁

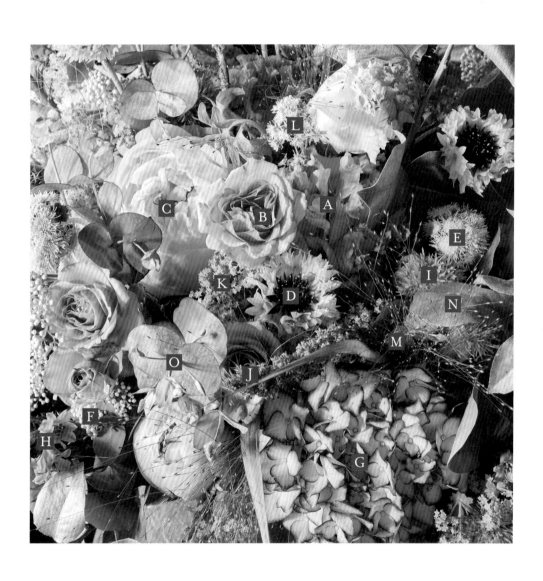

A 洋桔梗屬
Eustoma 'NF Ash'

NF是「Nakasone fringe」的縮寫，也是位於日本長野縣育種家——中曾根健所培育的褶邊洋桔梗系列。花瓣上豐厚的褶邊非常好看，NF Ash是美麗的丁香紫參差帶著明亮的綠色，並有一點點細緻的棕色及灰色。

B 玫瑰
Rosa 'Mystic Sara'

就像品種名中「mystic」一字給人的感覺，罩著一層霧般的灰橘色櫬開玫瑰。依季節不同有時候顏色比較偏粉或是偏灰。

C 芍藥
Paeonia lactiflora ' Latin Doll'

4月時，花店看不到春天的切花會讓人覺得有點空虛，芍藥就像是為了填補這種感覺似的而在4月中旬開始大量出貨，雖然一直到6月左右都可以買得到，但我覺得5月左右的切花，無論在品質或價格上都相對穩定。這朵Latin Doll品種的芍藥，雖然是白色的，但有時會看到花瓣上帶著粉紅色或紅色條紋，非常適合為五顏六色的花束增添恰到好處的亮度。

D 矢車菊
Cyanus segetum 'Classic Fantastic'

花名源自於花形很類似「矢車」，也就是日本兒童節懸掛的鯉魚旗頂端的風車。近年來由於新品種花瓣數量增加，削弱了矢車的感覺，但也因此讓它看起來更華麗而且花期比較長。在這個花束，我們從進貨的50根花色由白色到藍、顏色依花枝不同差異很大的 Classic Fantastic 品種當中，選用顏色最具有透明感的花材。

E 紫花藿香薊
Ageratum houstonianum 'Velvet White'

花莖頂部是亂蓬蓬柔軟的薊狀花朵。花束用的品種是白色的，但紫花才是經典款。使用時去掉多一點葉子比較不容易枯萎。

F 澳洲米花
Ozothamnus diosmifolius

帶有簡單懷舊氣息的小花。摘葉子時會聞到好聞的香味，讓人在製作花束時心情愉悅。

>第38頁—G

G 繡球花 / *Hydrangea macrophylla*

花束所使用帶有美麗藍邊的繡球花，是盆植剪下來的。把盆養繡球當作切花製作花束，首先要先去除大量葉子，花莖斜剪，去除花莖內的白色綿絮後並確實讓它吸飽水分。

>第96頁—C
>第154頁—K

H 西班牙藍鈴花、野風信子
Hyacinthoides hispanica

前端捲曲的花瓣看起來很可愛，質地光滑的鐘形花朵向下綻放。在春天的球根植物當中算是比較晚上市的，約在4月左右，因此可以把它那球根植物特有的明亮清爽跟初夏的切花一起應用。

I 紅花 / *Carthamus tinctorius*

雖取名為紅花，但在開花初期看起來是帶黃的橘色，之後才會慢慢變成紅色。

J 尾穗莧 / *Amaranthus caudatus*

拉丁屬名源於希臘語的 amarantos，是指永遠不會凋謝的意思，所以它的保鮮期很長。下垂的穗狀花序，豐厚而蓬鬆的質感是其他花朵所沒有的特色。

K 柔毛羽衣草、斗蓬草
Alchemilla mollis

小巧而明亮的星形檸檬黃花朵在分岔的細枝上密集綻放。3月可以買到進口花材，日本國產切花約在4月左右大量上市。

L 木犀草 / *Reseda odorata*

看起來很素樸，給人一種原野中綻放無名草花的印象，為花束添加鄉村風味。花香味跟木犀花很接近。

M 毛絨稷 / *Panicum capillare*

花穗看起來像是上升的煙霧，有點像是雜草卻有著風情萬種的花穗，為花束帶來令人懷念的原野風景。這個花束採用略帶紅色的花穗。

>第42頁—Q

N 銀葉胡頹子、唐荣莄
Elaeagnus

雖然顏色和葉子大小因品種而異，但花莖都是鮮綠色而且葉背帶有銀色光澤。葉子表面有光澤感，剛長出來的新芽看起來就像黃金一樣亮閃閃。尤加利樹的枝材很容易枯萎，所以這種4月左右開始上市、帶灰的葉材是接替尤加利樹的首選。由於莖性柔軟，很容易融入花束當中。

>第38頁—K
>第158頁—N

O 尤加利樹（圓葉） / *Eucalyptus*

初夏的尤加利樹很會吸水，葉子柔軟。比起冬天的葉子，其初夏的新葉看起來更加明亮通透，葉子比較薄而且色澤一致，再加上葉尖又帶點紅色，看起來非常誘人。最有趣的是為了適應季節，葉子在初夏或是冬季會有不同變化。只是它的嫩莖和葉子很容易枯萎，所以要確實把莖以深水法浸泡並放在比較涼爽的地方，看起來才會賞心悅目。

>第126頁—K

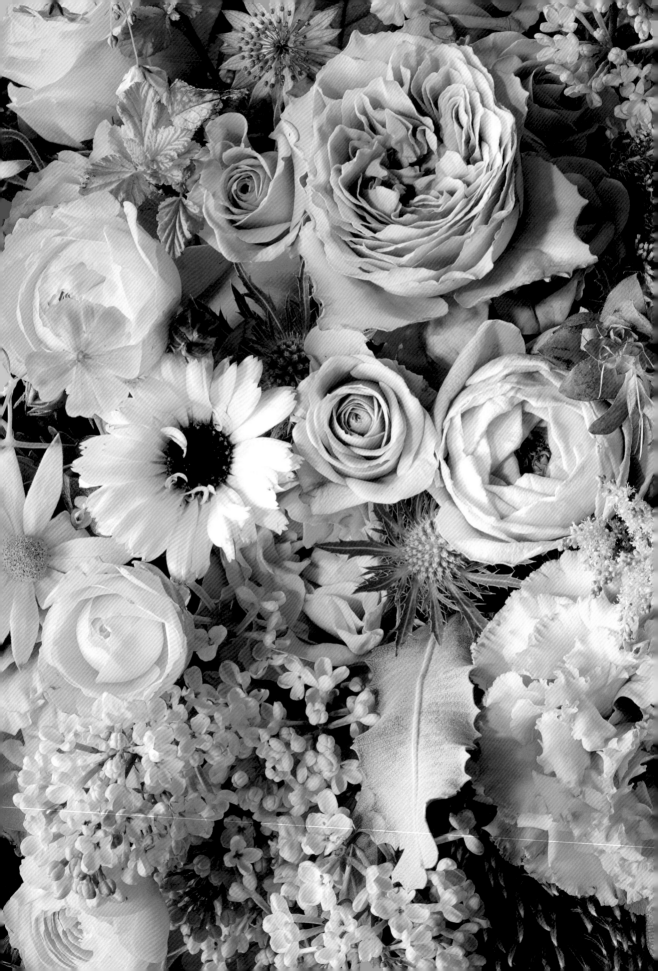

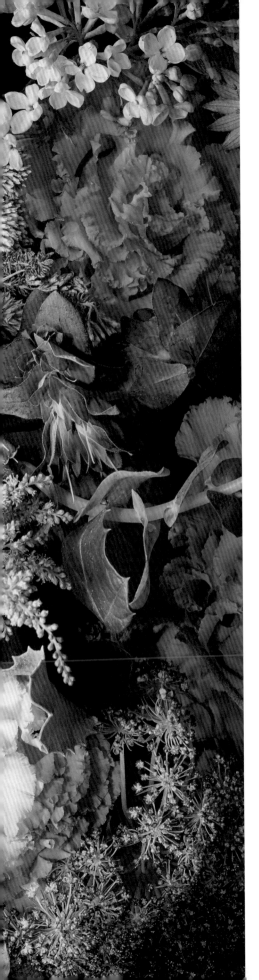

夏

l'été

————

05

許願的花束

{ 花束 } 第76頁

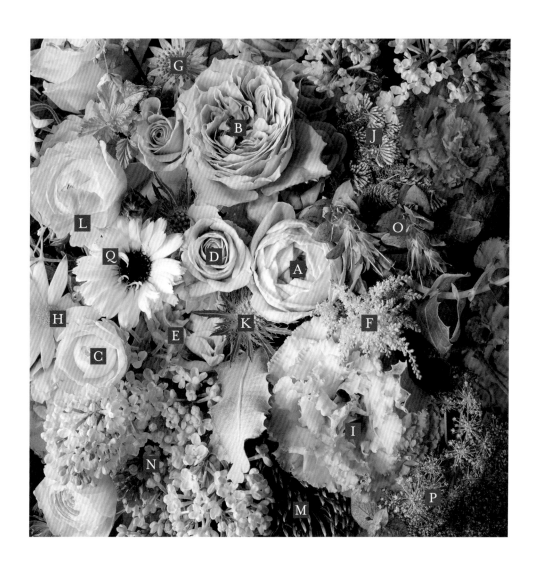

A **玫瑰**／*Rosa 'Shell Vase'*

靜岡縣的「Yagi玫瑰育種農園」所培育的品種。為深紫色玫瑰品種Vase的芽變種，具有Vase品種開花時可以看到花蕊以及花瓣上端往內捲的特性。據說看起來很像貝殼，所以品種名中使用了英文的shell一字。

>第126頁—B
>第164頁—D

B **玫瑰**／*Rosa 'Literature'*

微妙混和了檸檬黃、米白和綠色的玫瑰。它是棕色系玫瑰品種The Nature的芽變種，花瓣尖端比較尖與平開花形是其特色。

C **玫瑰**／*Rosa 'Fair Bianca'*

1982年育出的英國玫瑰品種。花瓣柔美的圓杯形花朵結合柔韌的花莖，給人一種優雅的印象。花苞是淡淡的粉紅色，接下來的顏色可能會隨著季節和產地而出現象牙色、白色到粉紅色的不同變化。花莖質地帶有顆粒感非常特別。這種玫瑰帶有沒藥般的甜辣香味，有種低調的奢華感。

D **玫瑰**／*Rosa 'Stuning Sensation'*

淡紫色、開花性很好的橫開型玫瑰。雖然花朵不大但具玫瑰特有的風采，看起來很高貴。

E **玫瑰**／*Rosa 'All 4 romance+'*

圓滾滾的的明亮奶油黃玫瑰，我把它放在花束中間作為吸睛亮點。

F **泡盛草、珊瑚花（染灰）**
Astilbe

>第38頁—F
>第164頁—F

G **大星芹**／*Astrantia major 'Roma'*

閃耀的星形讓人聯想到奧地利皇后「茜茜公主」肖像畫中，所佩戴的星星髮飾上的星芒。看起來

像花瓣的東西其實是它的總苞，苞片中間有無數小花聚集。當花莖搖動時，總苞裡的花朵也會跟著擺動。這個品種有柔美的古銅粉到玫瑰粉色，幾乎一年四季都可以買到進口切花，但是在初夏時可以找到有閃亮星形小花的優質日本國產品。

>第102頁—L

H **法蘭絨花**／*Actinotus helianthi*

能為花束帶來一抹柔和的光暈。

>第138頁—E
>第158頁—L

I **洋桔梗屬**
Eustoma 'Blue Chateau'

中間是淡淡的紫色，隨著往外擴大逐漸變成米黃色、棕色，乍見時給人深刻的印象。洋桔梗花瓣會輕柔往外擴展，跟鄰接的花朵很容易融合在一起。

J **無中文譯名**
Metalasia muricata

葉莖前端的花苞看起來很乾的南非原生種花卉。照片中看到的是花苞，盛開時的花看起來比較白而且感覺更加蓬鬆。

K **刺芹、紫薊**
Eryngium 'Sirius Questar'

以藍色居多的刺芹當中的白花種。全年都可買到肯亞進口的切花。小圓花下面的總苞像花瓣一樣漂亮，像是在讓人不安的黑暗中隱約閃爍的光芒。

L **麥藍菜**／*Vaccaria hispanica*

就如同其日文名稱「草霞」（クサカスミ）給人的感覺，有如滿天星一樣輕柔向外擴展的花莖，花徑比滿天星還大一點。出貨時間約在每年的3月底到4月之間。它會慢慢開花所以花期很長，很適合做成乾燥花，像是滿載著耀眼的光芒。

M **柴火班克木**
Banksia menziesii

原產於澳洲80種班克木當中的其中一種。像硬刷子一樣的尖尖花序給人很強壯的感覺，但它從灰色到巧克力色漸層變色的外觀相當具有神祕感。可以用來呈現執著與激進昂揚的情緒。

N **洋丁香、紫丁香**
Syringa vulgaris

1月左右上市的進口切花，雖然有點貴但還是滿推薦使用，因為它們有象牙白、杏粉色這種日本國產貨所欠缺的顏色，而且在寒冷的天氣花期也可以持續很久。這裡使用的是象牙白色。進口的切花沒有附葉子，可以另外搭配自己喜歡的葉材。

>第54頁—J
>第64頁—D

O **藍蠟花、藍蝦花**
Cerinthe major

筒狀的紅紫色花朵附著在垂下的花莖尖端。深紫到紫紅色的花苞很漂亮。獨特的形狀能用來強調神祕感及躁動不安的焦慮感。

P **野胡蘿蔔**
Daucus carota 'Daucus Bordeaux'

花朵比雪珠花（*Ammi majus*）的花朵更為緊緻，顏色和質感也較有分量。用來作為沉浸在黑暗中的意象。

>第164頁—H

Q **金盞花**
Calendula officinalis

一直以來都可以在春天的花園裡看到它橘色花朵的蹤影，現在因為品種改良可以看到更多的顏色，帶點乳黃色及古銅感的棕色調之類有複合顏色的品種，感覺好像變得比較時尚花俏。花朵隨著陽光開合的樣子栩栩如生而且很吸引人，是讓人想要悄悄託付許多希望的花

＊ 陸蓮花、紅葉木藜蘆、袋鼠藤、銀樺、藺草屬、鐵線蓮、金葉風箱果

有時候我會試著把整體氛圍、音樂或是一些想法作為主題，並透過花束來呈現，其中情感表現也是一個有趣的題材。透過深入觀察顏色、質感、花莖的動感，協助我將花朵的整體形象表現出來。這束花我想呈現在焦慮之中閃耀的希望及對於美好未來的渴望。在充滿棘刺、執拗而深沉的冷色調不安當中，一點點沉靜的黃色閃爍著微光，然後光芒逐漸彌漫開來。這是一個般切期待好事來臨的許願花束。

這束花是要表現花朵在夏日烈陽下熱情綻放的樣子。使用很多色彩較濃厚的花朵，葉材也大致選用比較深的綠色。希望你也能感受到植物即使在夏日豔陽下也能夠蓬勃煥發的生命力。為了讓色彩搭配給人比較強烈的印象，在捆紮花束時特地調整花朵的高低差，讓顏色之間的連結能夠清楚呈現出來。

夏

l'été

06

呼應夏季能量而展現的植物生命力

{ 花束 } 第77頁

夏

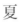

l'été

o6

A 玫瑰
Rosa 'Orange Romantica'

給人帶來朝氣的橘色玫瑰。花瓣豐厚，內瓣為深橘色，外瓣則為略帶黃色的淺橘。花瓣邊緣有點尖。如果提到維他命顏色或是讓人元氣滿滿為主題的花束時，馬上就會聯想到這個品種。

B 麥仙翁
Agrostemma githago

莖葉隨風搖曳、姿態柔美的草花。帶著一點細毛的纖細草莖，頂端綻放著質地柔軟的五瓣花朵。花瓣從花心開始就有顏色漸層，以及比較深色的線條。花苞剛要綻放時的樣子最可愛。花莖非常脆弱，去除葉子時千萬要小心。由於花朵算是比較大的，即使放在大花束裡也毫不遜色。

C 送春花、古代稀
Clarkia amoena ' June Salmon'

讓人感受到夏天來臨的指標花朵之一，當這種花出現在花市的時候，就知道季節已經從春天流轉到夏天。這個花束使用的是鮭魚粉色的品種，花瓣纖薄而細緻。花苞集中在硬挺的花莖上方，大花一朵朵綻放。當所有花苞全部大開時，整體感覺更加緊緻而華麗。前面提過它的花瓣嬌嫩，處理時請盡量輕柔以免受損。葉子比堅硬的花莖脆弱，也很容易損傷，一定要把會泡到水的葉子全部都去除。

D 蝴蝶戲珠花
Viburnum plicatum 'Mary Milton'

這是一種矮灌木，樹枝上排列著很像繡球花的小花。Mary Milton是花葉有點粉紅帶黑復古感覺的品種。葉子有很深的葉脈，光線穿透時看起來非常美麗。

E 絳三葉、絳車軸草
Trifolium incarnatum

在這個花束，我把這種草花當作是夏天的草來應用，用它來襯托色彩繽紛的花束。

>第28頁─G

F 松蟲草
Scabiosa atropurpurea 'Rococo Rouge'

很多花束都會用到松蟲草。花形漂亮當然是無庸置疑，但我覺得主要原因是它的花色非常豐富，可以對應任何場合的需求。這裡所使用的是深色紫紅品種，除了紫色之外，它還混了白色、黑色、淡紫紅等多種顏色。

G 紫燈花／*Triteleia*

細滑的花莖尖端生出許多花苞。六片花瓣每瓣都有條紋，帶著透明感的花瓣在光線照耀時看起來非常美。雖然花莖很細但滿結實的，與花束一起捆綁時不需要那麼小心翼翼。在這束花裡選用黃色花朵，另外還有紫色、白色等選擇。

H 石竹、康乃馨
Dianthus caryophyllus 'Raffine'

花朵最小的石竹品種Raffine系列之一，有許多花色，這裡用的是紅色花瓣混和白色邊框與黑色條紋，熱鬧華麗的氣氛中也帶著一點沉靜的氛圍。雖然外表看起來很細緻但其實很好照顧，即使天氣有點熱也可以安心使用。

I 綿毛水蘇
Stachys byzantine

銀色的葉子覆蓋柔軟的白毛，摸起來感覺像綿羊耳朵一樣柔軟所以被取了這個名字。實際觸摸會發現比看起來感覺更蓬鬆，讓人想要多摸幾下。葉子有天鵝絨般的質地和光澤，表面是略帶綠色的銀色，背面是更純淨的銀色。四角形的莖稍硬，莖幹也有細毛。由於是唇形科，所以會開出穗狀透明的淡紫色花朵。欣賞過鮮花之後也可以做成乾燥花。

>第90頁─L

J 多花素馨
Jasminum polyanthum

茉莉花的一種，有非常強烈的甜香味。很多人家裡都有種，開花季節無論走到哪裡都聞得到那股香味。花莖是柔韌的藤蔓，不容易折斷，運用起來很方便。葉子尖端是橢圓形，有5到7片奇數的對生羽狀複葉。黃綠色的葉子在寒冷季節會帶點微紅，配合季節的變色也很漂亮。花苞是略帶光澤的粉紅色，綻放時為星形的白色花朵。不論是含苞、開花或是葉子都是觀賞亮點的植物。

>第84頁─G
>第116頁─L

K 馬利筋
Asclepias curassavica 'Beatrix'

這是一種很特別的花，柱頭周圍是星形副花冠，然後副花冠周圍又有一圈星形花冠。顏色豔麗，這裡使用的是一種罕見的大花橘色品種。馬利筋會從花莖中分泌出白色乳汁，不小心摸到，皮膚可能會發炎，皮膚脆弱的人要小心一點。分泌的白色乳汁也會干擾花莖水分的吸收，所以要澈底將它洗掉或擦拭乾淨。

＊ 百日菊、繡球花、香葉天竺葵（防蚊樹）、鐵線蓮

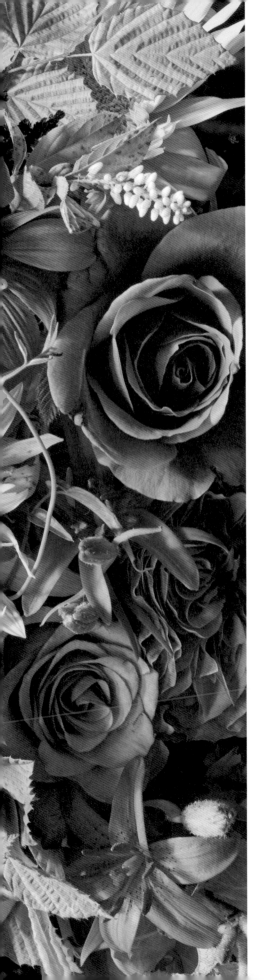

夏

l'été

07

有如油畫中油彩厚重的黃色

{ 花束 } 第86頁

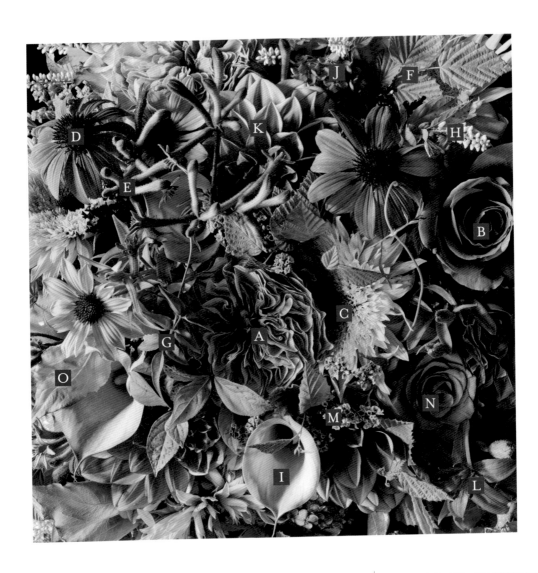

A 玫瑰

Rosa 'Kensington Garden'

我還記得第一次在花市看到時，覺得看起來像是橘子切開的剖面，那種壓倒性的豐美感讓我毫不猶豫地拿起它，現在成為我們店裡的常備花材。雖然是深橘色但花瓣外側帶有粉紅漸層非常好看。花市販賣的花材有的雖然已

經開花，但通常花況可以維持得還不錯。

B 玫瑰

Rosa 'Mahogany Veil'

以棟科桃花心木所產出的紅褐色心材來命名，這個美麗品種的玫瑰花朵是很稀有的紅褐色到紫粉色

組合，花莖柔軟。是很難得見到的玫瑰，只要看到了即使沒有特地要做些什麼也會忍不住買下來。

C 向日葵

Helianthus annuus '梵谷的向日葵'

這個品種從剛開始的半重瓣到最後的重瓣花，皆以濃郁的黃色為

主色再摻一點棕色。單獨一朵向日葵不太會給人「夏天來了」的印象，所以相對容易與其他各種花卉混搭。其他還有帶著透明感檸檬黃的「莫內的向日葵」和帶著南國氛圍的「高更的向日葵」等畫家系列向日葵品種。

D 紫錐菊
Echinacea purpurea

這個花束使用顏色非常鮮豔的單瓣花，花心看起來很像栗子刺刺的總苞。它的花瓣顏色會因植株不同而有變化但都非常華麗。可以找到連花心都有顏色變化的重瓣品種，也有紅色、粉紅色、橘色和淡色等其他花色。很有夏天感覺的繽紛色彩讓它更有存在感。

E 澳洲袋鼠爪花
Anigozanthos

原產於澳洲西南部。之所以取名袋鼠爪是因為花和花莖都有細毛，而且開花時很像袋鼠的前爪。細毛材質反射的光線給人柔和的感覺再加上一點沉靜與分量感。市面上可以買到酒紅、黃色、橘色和綠色等多種顏色。

F 小葉瑞木、小葉蠟瓣花
Corylopsis pauciflora

從初夏開始就用途很廣的夏季葉材。嫩芽和嫩葉的紅色鑲邊，讓花束比較耐看並巧妙地連接花束中的其他花朵。

>第42頁—G

G 多花素馨
Jasminum polyanthum

這裡用的是開花之後的藤蔓和葉子，不過嫩葉也很美，帶有輕柔的紅色。我讓它匍匐於其他花材中，讓花束看起來比較蓬。

>第80頁—J
>第116頁—L

H 珍珠菜
Clethra barbinervis

可愛的白色花朵看起來很像白米粒，是夏天代表性的枝材。我被它類似小葉瑞木的淡紅色葉子所吸引，拿來放在花束中間位置。為了讓沉重的花束有更多的輕盈感，在外圍也放了些珍珠菜。

>第106頁—H

I 海芋
Zantedeschia 'Captain Odeon'

花苞看起來比較厚重，加上花的形狀有方向性，放在花束中會讓人聯想到把顏料擠到畫筆然後塗在畫布上的動作。有點芥末黃的沉穩黃色，以及越往花心顏色逐漸變深、帶有陰影的樣子，非常吻合這款花束的主題！這是我在花市看到時馬上就下手的花材。

J 仙丹花、龍船花
Ixora chinensis

小花聚集的樣子看起來雖然很像繡球花，但它們其實沒有任何關係。這是一種原產於陽光明媚熱帶地區的灌木，從夏天供貨到秋天，時間很長。如果把它加入夏天的花材中會呈現夏日鮮明的橘色，搭配秋天花材時橘色看起來又有秋天的感覺。使用時要去除大部分的葉子，並確實把莖幹上的葉子刮除乾淨。花期比較持久，建議花瓶要多放一點水。

K 大麗花、大理花
Dahlia 'Antique Romance'

顏色很微妙的橘色品種，依植株不同有些帶有比較重的粉紅色調，但無論是哪一種都帶著很有質感的藍光感。大麗花的花朵雖然很大，但顏色有深淺的層次感，即使在花束裡面佔了很大的面積也不會覺得單調，而且個人認為它還滿容易與其他花材搭配。

>第112頁—B

L 姬百合
Lilium concolor

一種在東亞和日本自然生長的百合，很有野性的感覺。花朵直徑約6～7公分左右並不大，所以也很容易運用。仰天大張的花朵有著行雲流水的動感，厚實的花瓣與這個花束有如油畫般濃重的質感正好相得益彰。

M 水晶花
Limonium hybrid '南十字星'

水晶花的花朵比傳統的星辰花小一點，看起來惹人憐愛。其中南十字星這個品種，是在深橘色花朵中又冒出一朵可愛的黃色小花。這款花束使用許多大朵的花，所以我用水晶花來作為它們之間的連結，填補花束的空隙並讓這些縫隙也能呈現色彩。

N 玫瑰
Rosa 'Vintage'

花瓣內側是帶有橘色的米白，從花瓣邊緣到外側顏色比較偏紅。

O 鬼吹簫
Leycesteria formosa

萊姆綠的葉子有美麗的酒紅色葉緣。6月左右有些品種會伴隨垂墜耳環般的花朵一起出貨。在日本又被叫作喜馬拉雅忍冬。

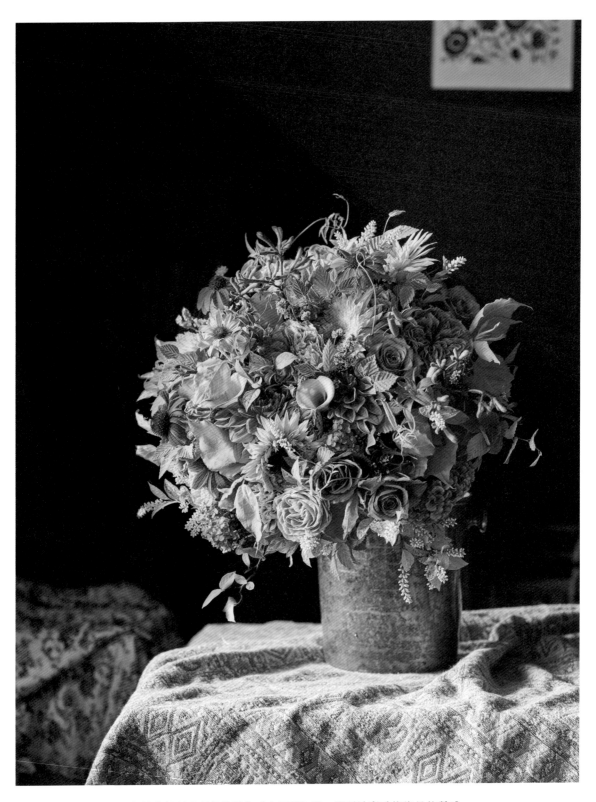

還記得我親眼看到梵谷畫作《向日葵》時，那種油彩重複堆疊的質感，
本來應該很輕盈的黃色卻給人一種不透明而且沉重的印象，憑著記憶我
挑選花朵設計出這個黃色的花束。如果收集視覺上看起來比較沉重的花
朵，譬如比較深的顏色、啞光質感或是花瓣有點厚度的花朵，重疊性地
把它們捆紮在一起，在某種程度看起來會很有油畫的感覺。

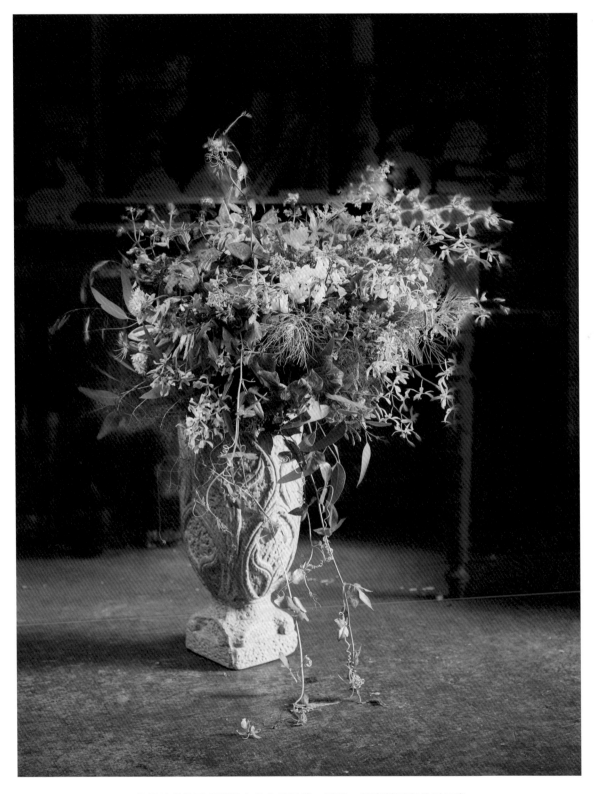

有別於炎熱而充滿活力的白日風情，這是一個安靜平和的夏日夜晚。與其他季節相比，夏季最能讓人感覺到日夜之間的巨大差別。Graceful品種的球蔥，宛如柔和的光線點亮夜間小徑，以玫瑰Sky Full Stars作為夜空中的繁星，這個花束是以夏日夜晚在靜謐的森林中散步為意象而設計的。

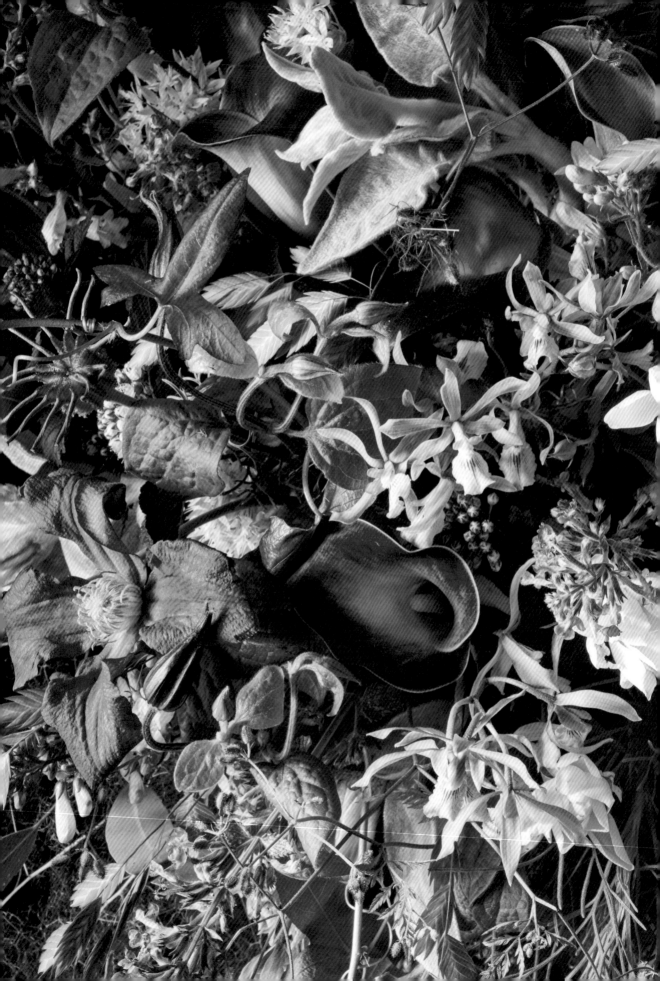

夏
l'été

08

在仲夏夜的森林裡

{ 花束 }　第87頁

夏

l'été

o8

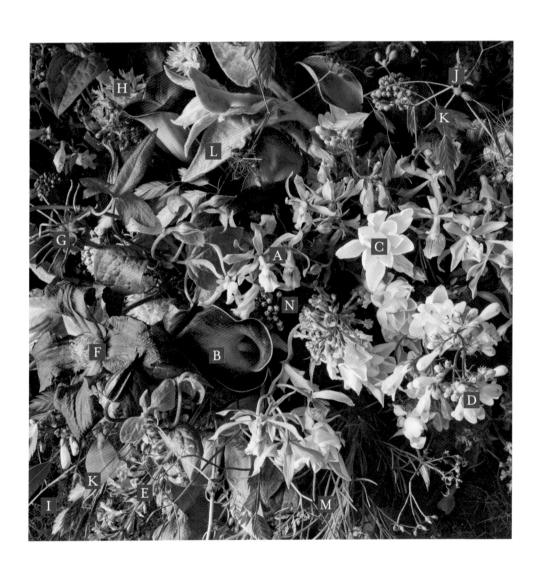

A 圈柱蘭／Encyclia

蘭花的一種，配色古典而且耐看的花朵，以綠色為基調上有棕色和米色，唇瓣為淺紫色。花瓣修長而纖細，綻放時彷彿是仙女翩翩起舞。

B 海芋／Zantedeschia 'Nashville'

海芋是最有夏天感覺的花材之一。雖然有各式各樣的品種，但Nashville的特色是黑紫色及白色的多色組合，看起來有點詭異，在這束花中用來代表黑暗的夜晚。它的花莖在海芋當中算是比較細緻的，放在花束裡也很容易捆紮，不過海芋是紮好之後就很難改變方向的花材之一，所以在捆綁時要把它的位置及方向都先確認好。

C 玫瑰／Rosa 'Sky Full Stars'

這是一種白色玫瑰，特徵是開花時中間的雄蕊與花瓣分得很開，但花形又像星芒一樣伸展開來。出貨量很小，所以在花市看到它時會有點興奮。花莖又直又硬但樣子看起來卻很自然，我覺得這點可以好好利用。在花束裡用它代表滿布夜空的星星。

D 釣鐘柳、鐘鈴花／Penstemon

這種釣鐘柳通常是以盆植出貨，但切花也開始慢慢出現在市面上。花束中使用的是白色筒狀小花，看起來很可愛。葉子是略帶光澤的黑紫紅色，希望你也喜歡它美麗的葉子。

E 貓薄荷／Nepeta

有著薄荷特有的清爽香氣。穗狀的藍色花朵感覺有點像是薰衣草。花朵雖小但仔細觀察會發現有唇形科特有的形狀，很可愛。花莖柔軟但是很結實，是相對比較容易使用的草花。

F 鐵線蓮／Clematis 'Inspiration'

>第38頁—E

G 黑種草（果實）／Nigella

光看細緻的花朵（見第38頁—D、第42頁—K）很難想像它變成果實的樣子，形狀因品種而異。開花之後中間部分會開始膨脹，變成像海葵或橢圓形氣球的形狀。這裡使用的海葵造型看起來有點另類，有些人可能會覺得詭異。黑種草的果實很容易做成乾燥花，形狀變化不大，把果實倒過來會掉出黑色種子。

>第96頁—L

H 球蔥

Allium amplectens 'Graceful'

在球蔥當中，這個品種的花朵算是比較小，直徑約6公分的球形花，白色花朵和略帶紫色的雄蕊看起來很可愛。六片花瓣透明而有光澤，光線照射時會發出閃亮的光芒。

I 黃櫨、紅葉樹

Cotinus coggygria

像是一陣輕煙般的大欉花朵觸感柔軟，像棉花糖一樣蓬鬆。有許多不同顏色，白色、綠色、紅色和粉紅色等等。綠色和酒紅色的葉子很美，所以也會作為葉材出貨。在這個花束只能從縫隙當中看到一小撮毛絨絨的鬚狀花。它很適合做乾燥花，我個人推薦使用紅色和粉紅色的品種，即使乾燥後也不太會褪色。乾燥後毛絨絨的部分稍微用力一碰就脫落，因此處理時務必要小心。

J 小竊衣／Torilis japonica

市面上幾乎看不到切花出貨。一粒粒小種子附著在堅硬、筆直的葉莖頂端，頂端的種子像鉤子一樣彎曲。

K 小盼草

Chasmanthium latifolium

小盼草與大銀鈴茅、水稻都是禾本科家族，有柔軟的綠色花穗，在風中搖曳的樣子感覺涼快又清爽。野趣橫生的禾本科植物在鄉村花束當中是不可或缺的存在，而小盼草就是與毛絨櫻並列的兩個要角之一。

>第96頁—M

L 綿毛水蘇

Stachys byzantine

在第80頁由於明亮陽光的反射，而給人很清新的感覺，但在這裡因為月光的反射而營造出柔和、隱約的閃光和夢幻般的氛圍，是完全不同的印象。即使是同一種植物，也會隨著花束的主題而改變它的角色，這也是花朵搭配的樂趣所在。

>第80頁—I

M 南木蒿

Artemisia abrotanum

有銀色、綠色等各種顏色濃淡不同的品種，大致上都給人柔軟的印象，這裡使用的是淡綠色的細葉品種。有點硬而且不太容易固定的莖幹上，覆滿細細的葉子。屬於艾草家族，葉子有濃郁的香味。

N 金葉風箱果

Physocarpus opulifolius 'Diablo'

與粉花繡線菊有近緣關係的葉材。這款花束所使用的品種有著美麗的紅黑色葉子及白紅交織的花苞。隨著季節不同有時還會看到帶著花朵或是結了紅色果實的葉材。小花聚集的傘形總狀花序，開花時看起來潔白、蓬鬆而柔軟。

>第102頁—M

* 水晶花 '斑鳩'、地中海莢迷（Viburnum tinus）

鮮花與甜點

◎加藤孝直

鮮花滿盈的懷舊花園同時也是甜點店。花店的一角陳列烘焙類點心，週末還會提供蛋糕。這些甜食都是我每天現做的，但為什麼甜點會放在花店裡販賣呢？讓我來解釋一下原因。

我還在花卉專門學校讀書時，那時因為很想多觀摩一些花店，所以只要有時間就跑到東京及附近縣市的花店參觀。看過幾間之後就發現經營花店的人好像都很忙的樣子。等我真正到花店工作時，才知道要做的事情真的好多啊！

從大清早的出門採購開始，為花澆水、製作預約的訂單和送貨，在這麼緊湊的時間當中還要服務上門的客戶、接聽電話，有時還要出門布置會場，不知不覺一天就過去了。看到這種忙得團團轉的樣子，有時上門的客人會出現那種「真不好意思，在這麼忙的時候還跑來打擾」的表情，雖然想要慢慢欣賞那些可愛的花兒，但卻覺得自己好像有點礙事。對於沒辦法讓這些客人放鬆心情好好賞花這件事，我一直都覺得很遺憾。

從那時起，我一直在想有什麼方法可以讓客人輕鬆留在店裡，幾經思考之後覺得讓他們在店裡吃喝應該會比較自在，點餐之後留下來喝茶或是品嘗甜點。就從這樣微不足道的想法開始，我開始構思將來能夠開一間提供餐飲的花店。

抱著這種想法繼續過著學習的日子，二十多歲時正好有機會在埼玉開花店。經營的同時我沒有放棄在花店附設餐廳的想法，所以也想去甜點專門學校上課。諮詢擔任甜點師傅的朋友，他給了一個比較讓人意外的建議：「不用去學校了，就來我們店裡工作怎麼樣？」

於是在開花店的經歷之後，我到福島朋友的店裡實習，雖然有很多餐廳外場服務經驗，但那是第一次自己製作食物。有許多事摸不著頭緒，但從清洗道具開始到使用蛋糕捲片、把草莓放在蛋糕上等等跟花店工作完全不同的新事物，讓我每天都很開心而且興致勃勃。我在朋友那裡大約工作三年，那段時間學到的東西也為現在懷舊花園的甜點製作打下基礎。我朋友之後新開的店很受歡迎，現在已經變成排隊名店。雖然我們相隔兩地，但看到他在福島努力奮鬥的樣子也讓我備受鼓舞。

學習製作甜點不只學到技術，我也意識到一直以來抱持的開店理想的確有些地方需要做調整。抱著開設花店餐廳的目標再度回到東京，暫時先放下甜點製作，開始在大田花卉市場工作，重新進入花卉相關的領域。

正好那個時候因為某些緣分而認識青江，隨著彼此日益熟稔而有更多的互動，有次他邀我參加神樂坂一間法語教室所舉辦的活動。我在另一個專欄（第50頁）詳細提過這件事，那時青江賣賣花，所以他希望我能改賣甜點。自從離開之前工作的甜點店，手上並沒有食譜可以參考卻在突然間要我做東西販賣，這件事讓我既擔心又焦慮，但那時候心想或許這是一個契機，所以就趁勢再度嘗試製作甜點，當時端出來的是牛奶餅乾、巧克力薄荷餅乾、紅茶苦橘皮餅乾，目前店裡仍然繼續販賣。

那時我和青江還沒有開始合作，但可以確定的是這次活動也是結合花藝與甜點的契機。在我們的店裡常年販售烘焙類點心，但需要冷藏的甜點只有週末才提供。本來每週末下午三點舉行的「咖啡時光」因為新冠肺炎的關係而暫停，我希望哪一天能夠再次恢復舉辦。如果能夠再續，讓客人一邊吃著美味的甜點一邊欣賞美麗的花那就太完美了。

週末販售的糕點，種類會依據季節和當天的心情而有變化。
思考新的口味組合也是製作甜點的樂趣之一。

秋

—

l'automne

—

酷熱的夏天過後，天空看起來更加寬闊，
空氣中的涼意讓人注意到秋天的腳步到來。
隨著秋意越來越濃，各種花朵的顏色日益鮮豔，
似乎在讚頌這個豐美而舒爽的季節。

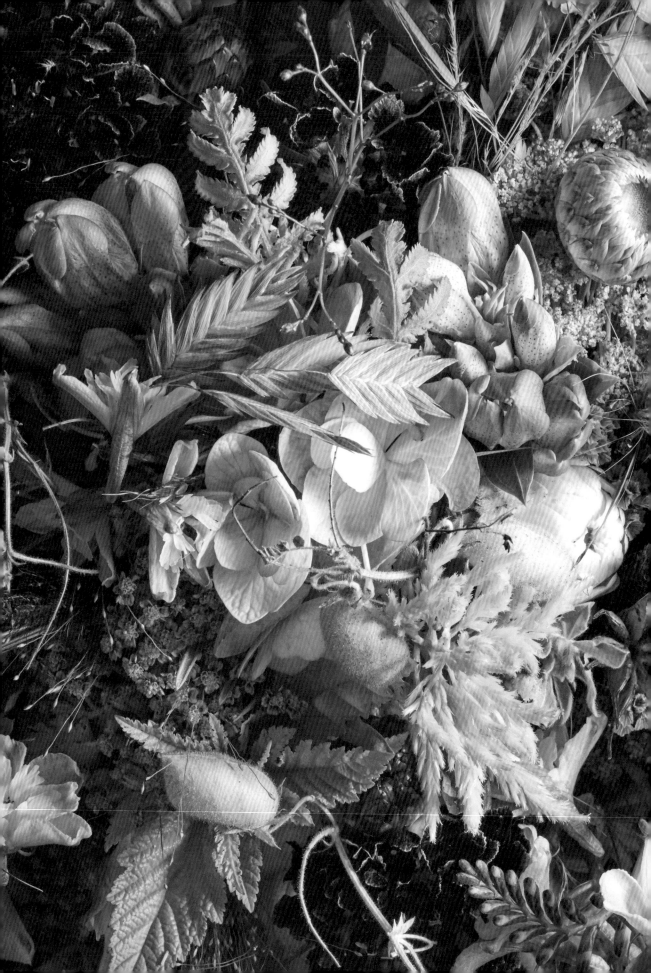

秋

l'automne

01

從夏天進入秋天，讓人感受到季節遞嬗的田野風景

{ 花束 } 第98頁

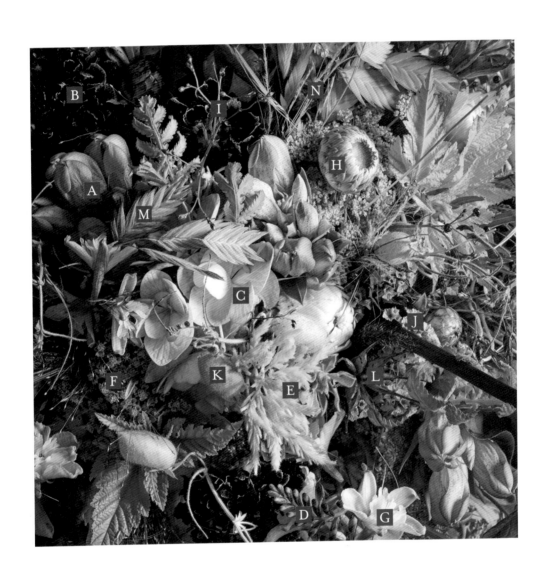

A 龍膽屬
Gentiana 'Nouvelle Pink'

龍膽是秋季的代表性花卉之一，花色和開花方式多樣，保鮮期比較長也是它的優點。Nouvelle Pink是帶有啞光質感淡紫紅色的品種，花朵下半部偏白但混有纖細、顏色略深的紫色小點。花瓣上有一點光澤，是我最喜歡的龍膽品種，只要看到就會購買。它的出貨量不多，算是比較少見的，在顏色通常都很鮮豔的龍膽當中，這個品種相對低調的顏色是很珍貴的存在。

B 松蟲草
Scabiosa atropurpurea 'Andalusia'

這次使用的是深紫色帶白色綴邊的品種。運用其深色調性，讓花束看起來比較緊緻。

C 繡球花
Hydrangea macrophylla

一到秋天顏色就變得有點復古色調的秋色繡球花，大部分是以切花方式出貨的人氣花材，但這款花束所使用的是水藍色帶點古銅綠的盆植繡球，我覺得這種清透的淺藍與有啞光感的綠色正好形成對比，很完美地表現出夏天過渡到秋天的季節流轉。以盆植出貨的繡球品種選擇比切花還多，而且還有很多不同顏色組合及花形可供選擇，對消費者極具吸引力。但盆植無可避免會有花莖較短的問題，比較適合小型的花束及花藝布置。

>第70頁─G
>第154頁─K

D 雄黃蘭、火星花
Crocosmia

橢圓形的花苞一個個相連，開花時六片花瓣混和黃橘紅色。其花莖容易搖擺這個特點值得好好運用。花朵一旦盛開看起來很華麗，

印象可能會跟花苞期有落差。雖然盛開時的樣子很美，但一整串色彩鮮豔的花苞也另有韻味。

E 雞冠花、青葙
Celosia argentea 'Sylphide'

羽毛雞冠花的品種之一，類似羽毛的質感配上清爽的淡綠色花朵看起來很美。似乎要隨風而去的清爽外觀，讓人感受時序的腳步已經移轉到有點涼意的秋天。

F 洋耆草
Achillea

細小的花朵密密麻麻地擠在一起，顏色的選擇性很多，有白色、粉色和黃色等。這束花用的是淺橘色配中間是米白色的品種。它的日文漢字名是「鋸草」，據說是因為鋸齒狀葉子看起來很像鋸子。

G 飛燕草、翠雀
Delphinium 'Belladonna'

Belladonna品系當中的白花品種。白色花瓣中夾雜一點點綠色看起來很有變化，非常好看。

H 蠟菊
Helichrysum

小而渾圓的花蕾很可愛，花瓣看起來像是乾燥花一般沒有水分。雖然感覺很乾卻有貝殼般的豔麗光澤，被光線照到時會發出寶石般的閃亮光芒，非常美。由於莖部含水量較多，在製作乾燥花時建議將它倒吊至完全乾燥為止。

I 稜軸土人參
Talinum fruticosum

很特別的植物，紅褐色顆粒狀花苞在下午3點左右會開出五個花瓣的粉紅色花朵。是路邊經常看到的雜草，但也有切花出售，這

次用的是買到的切花。一大早拍照的時候還是花苞狀態，細長的枝條上小花苞閃閃發光，非常可愛，即使沒有開花時也很好看。

J 星辰花
Limonium 'Orange Current'

摸起來沙沙的乾燥多彩花萼是其特徵，很容易製成乾燥花的代表性花材。這裡使用的是灰中帶點紅色的優質品種。

K 鷹嘴豆
Cicer arietinum

正好在花市看到這個已經乾燥過而且帶著枝條的鷹嘴豆。米色而豐滿的造型看起來很可愛。切花出貨非常少，是在花市幾乎沒看過的珍貴花材。

L 黑種草（果實）
Nigella

>第90頁─G

M 小盼草
Chasmanthium latifolium

在夏天是明豔的黃綠色，但從夏天的鮮美變成金黃色凋萎的樣子也很好看，也讓人感受季節的流轉變化。尤其在照片右上角的小盼草顏色漸層變化有一股言語無法形容的獨特魅力。

>第90頁─K

N 薹草
Carex

草莖稍稍彎曲的莎草科植物。這裡使用的古銅色品種來自於盆植，市面上並沒有切花出售。與禾本科植物一樣，是很能夠與鄉村風格搭配的花材。

＊ 銀樺、毛絨稷、野胡蘿蔔 'Daucus Bordeaux'

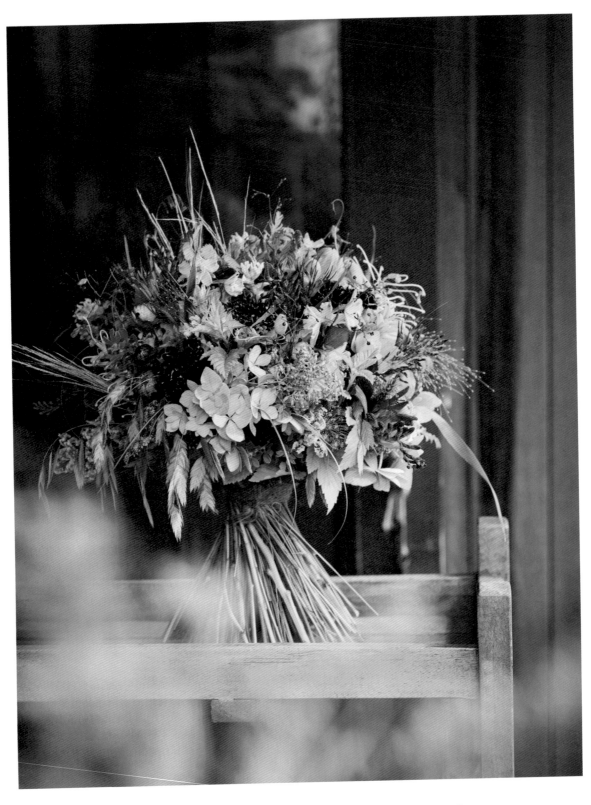

這款花束想要呈現的是季節從炎熱的夏季，變成溫度略降的秋天那種季節變換的感覺。原本夏天盛放的花朵日漸凋萎，秋天的花朵開始活躍登場。如果你能夠藉由這束花想像走在早秋混雜著枯草的田野中的感覺，那就太好了。

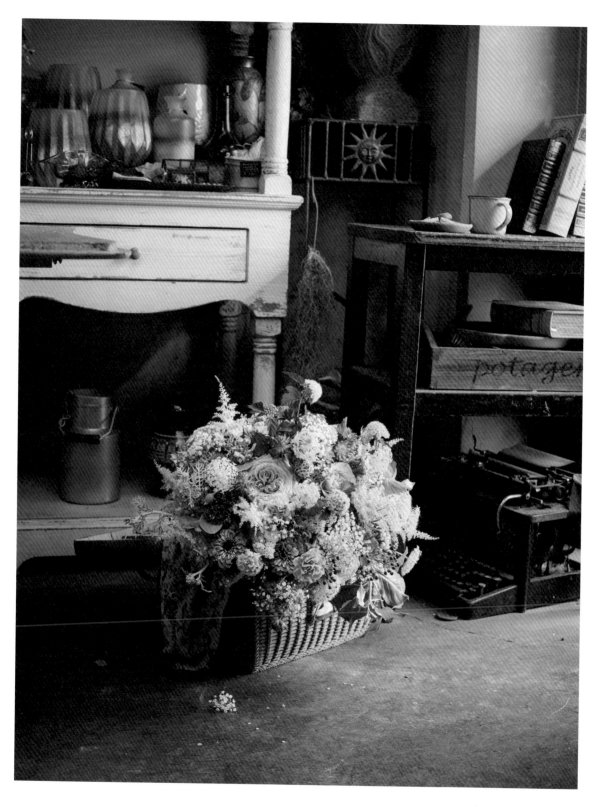

粉色中混著棕褐色和灰色，刻意用色彩搭配減輕華麗和甜美的感覺，
但又維持原來的柔美。雖然看起來比較沉穩但不會太過成熟，因為我
特地挑選有點復古風但又簡單可愛的花朵。在成年之後回憶起那段迷
上各種花朵的童年時光，這是一款帶你進入懷舊世界的花束。

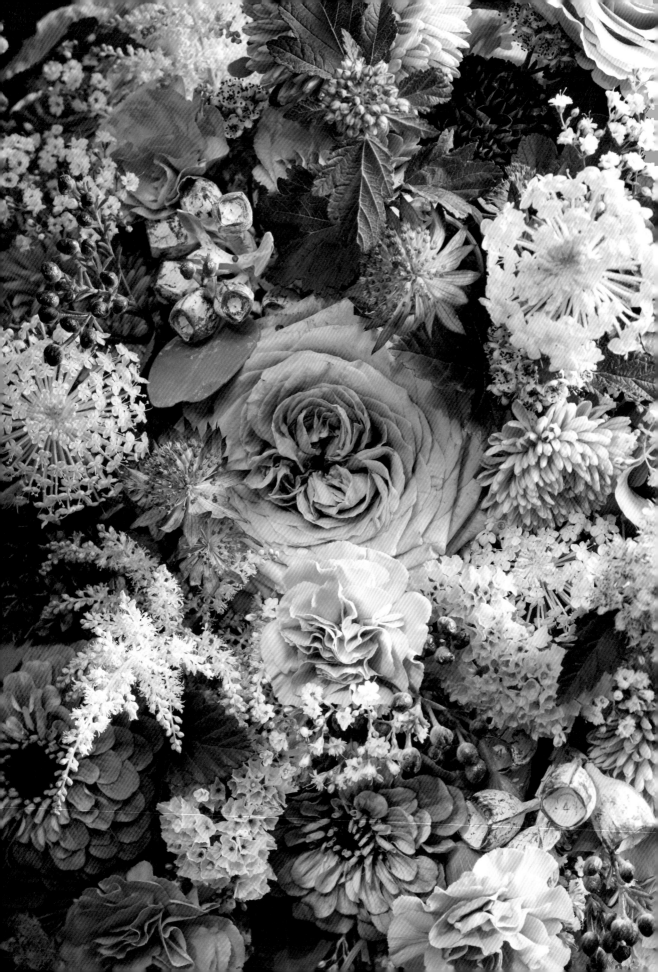

讓人想起童年的懷舊花束

{ 花束 } 第99頁

秋

l'automne

02

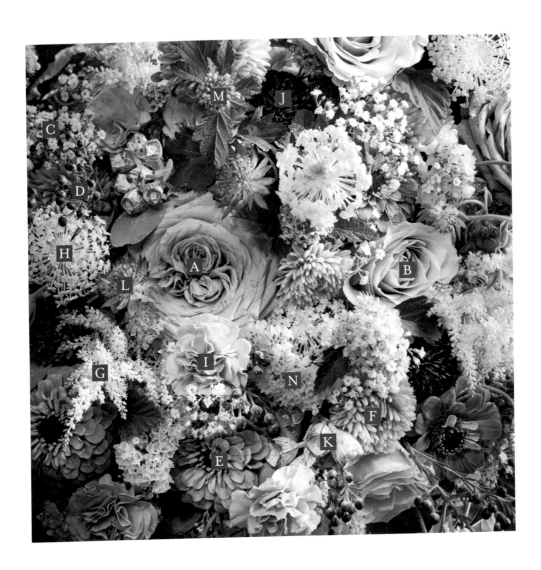

A 玫瑰／*Rosa 'Give It All'*

帶點米白的粉紅色玫瑰是長野縣「堀木園藝」培育的品種。出貨時就已經盛開的大花看起來非常華麗，但細緻的柔美色彩加上園藝種玫瑰的風情（也就是玫瑰特有的奢華感和貴氣）之中，卻又帶著強烈的鄉村自然風格。即使花朵看起來很大，但由於開花時花瓣細緻地重疊，再加上越往內部的顏色漸層變化，讓它跟其他花朵很容易搭配。

B 玫瑰／*Rosa 'Rhapsody +'*

粉狀的淺灰色品種看起來就像是噴了粉底般細緻。我在法國求學的時候，發現被加工噴粉的銀蓮花和玫瑰具有獨特的質地，非常漂亮，但這款Rhapsody+卻自然散發出那種氛圍。它的花形較為舒展，既柔美又優雅，但依據產地和季節不同，色澤和花形似乎會有所不同。

C 滿天星
Gypsophila elegans 'Petit Pearl'

或許是紅玫瑰搭配滿天星這種制式花束印象太過強烈，滿天星給人一種老派的感覺，但透過大膽強調這種復古感，會衍生出一種嶄新的魅力。Petit Pearl是花朵非常嬌小的可愛品種。

D 風蠟花
Chamelaucium uncinatum

其日文俗名中的「莓果」（ベリー／berry）一詞讓人聯想到果實，看起來也像是果實，但實際上卻是風蠟花的花苞，有時看到這些花苞真的開出花來會覺得很感動。當我在思考花束色彩協調時，不會特別去強調顏色而是想辦法呈現它的質感。這款花束帶有許多啞光和蓬鬆的質感，光滑閃亮的風蠟花雖然看起來很小卻

散發出強烈的個性，為這束花的和諧感增添適度的刺激。

E 百日草、百日菊
Zinnia elegans ' Queen Red Lime '

百日草給人色彩繽紛的印象，這個品種從別緻的綠色到帶點古銅風格的粉紅色一應俱全。酒紅色的花蕊如天鵝絨般華麗，一朵花就帶有很多顏色和質感，顯色與花瓣會因植株不同而有差異，所以我在花束中使用了不同顏色和花形的百日草。

F 翠菊
Callistephus chinensis 'Mash Salmon'

Mash系列的花朵較大，花瓣豐盛圓潤可愛，它們大部分都有柔美的顏色，這款 Mash Salmon 是淡淡的杏粉色。如果在花束裡放一點菊花的話，可以增加懷舊的感覺。

G 泡盛草、珊瑚花（淡粉）
Astilbe

>第42頁—P
>第148頁—I

H 藍蕾絲花、翠珠花（粉紅）／*Trachymene*

雖然花名中有「藍色」，但花色除了藍色還有粉紅色和白色。繖形科常見的蕾絲花朵給人一種未加修飾的自然感，藍蕾絲花朵質地有如蕾絲布般簡單蓬鬆，馬上就能聯想到蕾絲花邊。雖然看起來柔弱可愛，但它的花苞很強壯而且真的會開花，這點非常特別。

>第42頁—O

I 康乃馨、石竹
Dianthus caryophyllus 'Estación'

拿鐵般柔和的米白色。一朵朵小花聚集橫開，所以它很融入這款

帶有許多一團團的細碎小花所聚集的花束。

J 菊花
Chrysanthemum morifolium 'Ablon'

雖是可愛的圓形菊花，但這款Ablon 品種由於磚橘色到巧克力的別緻顏色看起來很有韻味。特別把它的顏色及啞光質感藏得比較深一點，讓花束感覺比較有深度。

K 尤加利樹／*Eucalyptus tetragona*

拉丁學名中的 tetra 取自希臘語中的「四」，所以它的花後果實有如其名為四角形。很不可思議的是，感覺好像是經過老臟加工的不均勻灰白色斑竟然是自然產生的。要將枝幹捆綁成方形時，如果先仔細去除突起的部分會比較容易處理。尤加利樹的花苞帶有類似帽子的花蓋，開花結果後會脫落，所以可以透過有無花蓋來判斷是果實還是花苞。

L 大星芹／*Astrantia major 'Roma'*

>第74頁—G

M 金葉風箱果
Physocarpus opulifolius 'Diablo'

它是從初夏出貨到秋季的枝材，有如品種名Diablo（拉丁語中的魔鬼）所暗示的，葉子為深酒紅色幾近是黑色是它的特徵。花市賣的主要是葉材，但在比較早的初夏，也會看到附有長得很像麻葉繡線菊可愛小花的花材。

>第90頁—N

N 星辰花
Limonium 'Pink Solomon'

星辰花由於品種改良的關係，帶點古銅顏色的種類日益增加。這個 Pink Solomon 是有點米白的粉紅色品種，既可愛又耐看。星辰花特有沙沙的乾燥質感，為花束增添素樸與懷舊的感覺。

＊ 銀葉胡頹子（唐茱萸）、銀葉菊

秋
l'automne

03

披覆晚秋深沉色調的花束

{ 花束 } 第108頁

秋

A 菊花／*Chrysanthemum morifolium 'Black Knight'*

在花瓣數量眾多極具分量感的裝飾菊花當中，這個紅中帶黑的Black Knight算是稀有品種，花朵顏色很深，把花束整體的感覺帶入塵埃落定的深秋意象，是這個秋天花束的要角之一。

B 麵線菊、大立菊
Chrysanthemum morifolium

麵線菊的花瓣很細緻，花朵展開後看起來纖細美麗。當它變成攤開型有很多朵的時候，看起來就好像是夜空中不斷綻放的煙火。在菊花眾多花形當中，它的外觀輕巧，隨意使用就能散發出強烈的和風。在這裡使用的是花瓣背面紫紅色，正面亮黃色，內外兩側顏色不同的攤開麵線菊，花朵外側的紫紅色易與其他花材搭配，並且讓內側的亮黃色看起來不會太過顯眼。

C 玫瑰
Rosa 'Pablo Vase'

在「Yagi玫瑰育種農園」所培育的Vase系列當中算是比較新的品種，2019年才開始出貨，獨特的花形和配色是其特徵。帶點紅的粉棕色夾雜一點銀色光澤，很有神祕感。開得越大越能看到花心的綠色，印象也會隨之改變，我覺得很有意思。

D 納麗石蒜、鑽石百合
Nerine sarniensis 'Red'

紅色的納麗石蒜在別的花束中也出現過。柔美的朱紅色讓花束看起來很明麗，與花束整體較深顏色形成對比，因而讓深色看起來更加深邃。

>第122頁—G

E 迷你千日紅
Alternanthera porrigens '千日小坊'

千日小坊品種的花朵小巧圓滾可愛。在細長的分枝莖線上面綻開的小小深紫色花朵，雖然看起來不是很顯眼，但在這個花束當中，它那筆直的莖線看起來很出眾。

F 珍珠菜屬
Lysimachia

紅黃色有如秋日紅葉般的漂亮葉材。在購入之後的變化也很明顯，可以看到葉子慢慢從紅葉變成乾枯的茶褐色是最吸引人的地方。在這款花束裡，用它來代表萬物逐漸凋萎的秋天，加入棕色枯萎的葉子讓秋意的感覺更加強烈。

G 小花雪果（原生種）
Symphoricarpos orbiculatus

小花雪果的外觀很類似砂糖菓子（譯註：日本傳統糖果），白色和粉紅色果實很可愛，但原生種所結出的酒紅色果實，與其說可愛倒不如說有點成熟的韻味。果實密密麻麻長在看起來很堅硬的莖幹上，如鈴鐺般垂掛著。當它缺水時顏色會變得深一點，也比較容易做成乾燥花。

H 珍珠菜
Clethra barbinervis

在夏季花束裡也使用過的珍珠菜，但是過了豐美鮮綠的夏天之後，出現在市面上變成披著美麗彩色紅葉的葉材。深色帶黑的葉子讓整個花束看起來比較緊湊。質感看來有點像是蓬鬆羽毛，有點啞光的感覺。

>第84頁—H

I 狼尾草屬
Pennisetum

狗尾草的家族成員，是禾本科狼尾草屬的一種。這個花束所用的是很像蓬鬆的動物尾巴，有著象牙白花穗的品種。柔軟的質感會讓人很想摸摸看。通常它會跟葉子一起出貨，但葉子不太能夠吸水，很快就會乾枯。乾燥的葉子看起來也很美，依據花束的需求運用的話，也能營造出不錯的感覺。

J 珊瑚珠
Rivina humilis

穗狀花序中的白色花朵開過之後會結出紅色小果實的商陸科植物。葉子是淡綠中帶點淡黃或淡紅顏色。

K 尾穗莧
Amaranthus cruentus 'Hot Chili'

厚實的穗狀花序開滿密集紅色小花的莧科植物。略具蓬鬆感的天鵝絨質感讓它在花束當中看起來很出色，在有點寒意的秋日給人帶來一些溫暖的感覺。

L 翠菊
Callistephus chinensis 'Brilliant Red'

從品種名稱可以得知，這是散發耀眼光芒的深紅色品種，圓滾滾的看起來很可愛。攤開的花形加上開花性很好，捆成一束時看起來就像一把火炬。

M 美果金絲桃
Hypericum × inodorum

>第122頁—K
>第126頁—F

＊ 菊花 'Bitter Choco'、松蟲草

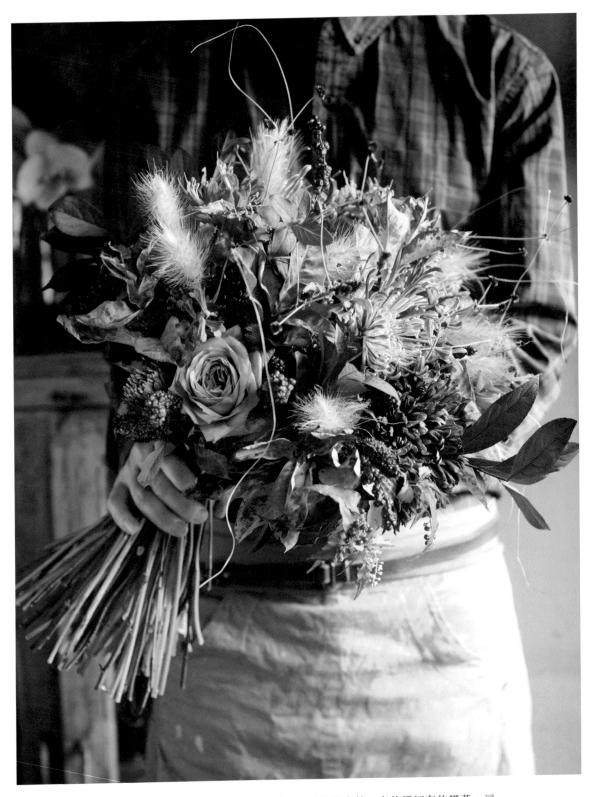

隨著時序越來越接近深秋，山上的樹木開始改變表情，有的變紅有的變黃。這是一束想要呈現秋天色彩世界的花束——開始萎潤的紅葉、有點褪了顏色的深紅或黃色菊花、在秋風中搖曳的狼尾草花穗、原生種酒紅色小花雪果的果實等等讓人聯想到秋天顏色的花材組合。我試著在這款花束中把所有聯想得到的秋日色澤封存起來，讓人感受到秋天那種特有的傷感，卻又色彩斑斕的氣氛。

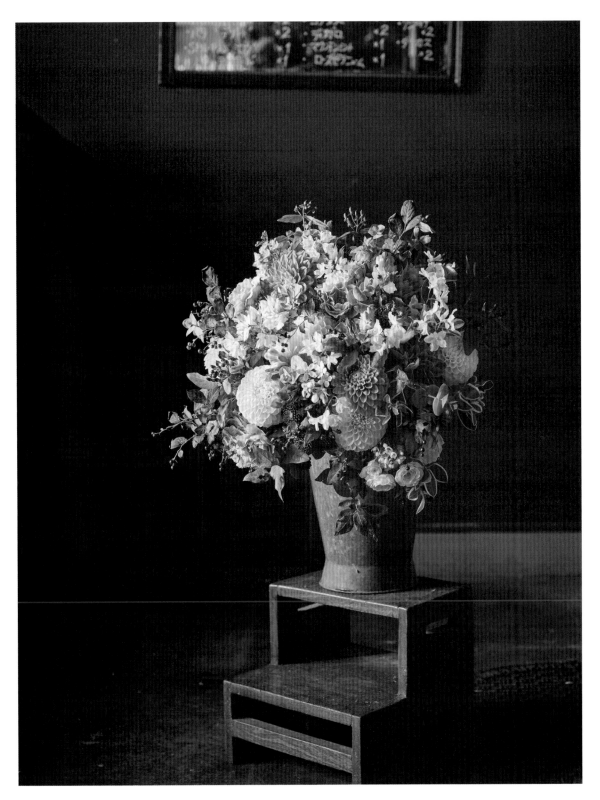

被壯觀華麗的秋葉染紅的美好季節，色彩變得比較深沉而且黯淡一些，拿在手上的花材感覺好像多了點濃厚潤澤。在這個時候明亮的白色突然映入我的眼簾，當我試著把它放進秋色的紅葉裡時，就好像把牛奶倒進琥珀色的茶水當中攪拌，呈現出柔美而且優雅的秋天漸層色。在夏天看起來很清爽的白色，在秋天可以看到它另一種溫潤的容顏。

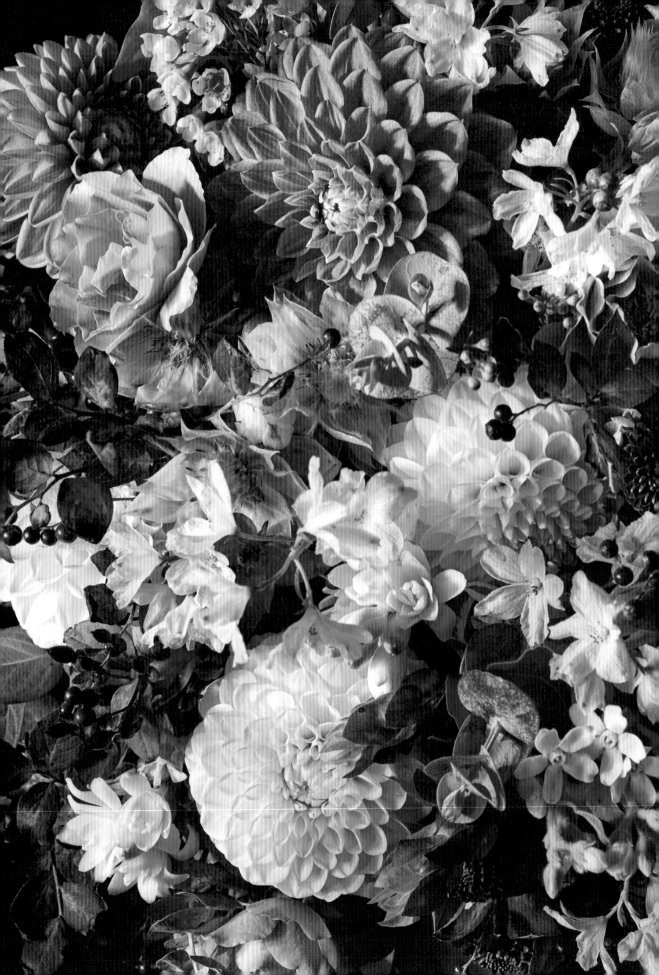

秋

l'automne

04

宛如溶入些許秋色般的溫潤奶茶

{ 花束 }　第109頁

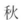
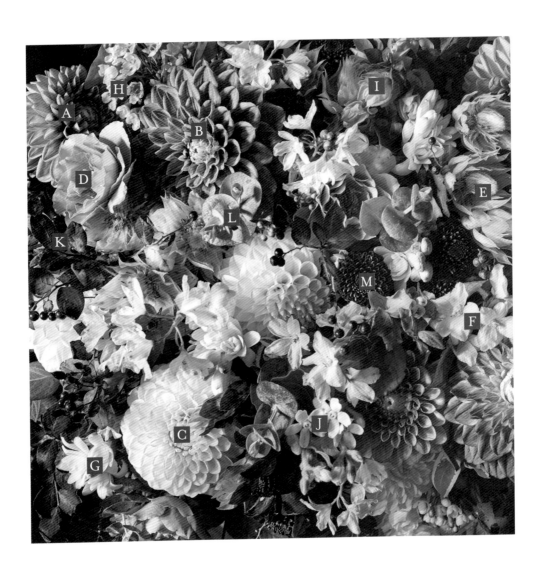

A 大麗花、大理花
Dahlia 'Hamari Rose'

大麗花是一年四季都可以買到的切花，但由於盛夏切花保存期比較短，建議在溫度比較穩定加上能夠欣賞的品種比較多的秋季來賞玩大麗花。在這個花束使用三種大麗花來呈現從紅色到白色的顏色轉調漸變。Hamari Rose這個品種在粉紅色當中隱藏一點藍色的感覺，增加了花束的深邃度。

>第22頁—B

B 大麗花、大理花
Dahlia 'Antique Romance'

>第84頁—K

C 大麗花、大理花
Dahlia 'Snowball'

正如品種名所示，這是一種純白色的球形大麗花，但可以在一朵花當中看到不同的白色組合，包括花心附近的灰白色到象牙白。花朵圓形輪廓線突顯它的潔白，為花束帶來柔美的感覺。

D 玫瑰
Rosa 'Julia'

如奶茶一樣既可愛又優雅的玫瑰。柔軟的長莖雖然好看，但這束花的重點在於「顏色的吸引力」，所以我只用了它的花。白色花朵可以和代表秋天紅葉的紅花混和，很自然地把兩種不同顏色連結起來。

E 新娘花
Serruria florida

南半球有許多花卉給人粗獷的印象，但這種花卻有著讓人想要誇它「好可愛」的細緻度。柔美的色彩和蓬鬆的絨毛質感讓人很心動，不過觀察它的莖葉卻發現意外地粗壯，心裡湧現一股「果然是南半球植物」的真實感。在這裡跟Julia玫瑰的處理方式一樣，只取它的花，把象牙白、杏黃色

和粉色的多重配色作為白色與紅色花朵之間的連接，在花朵之間架起一座橋梁。

>第144頁—D

F 飛燕草、翠雀
Delphinium 'Super Silky White'

檔開花形飛燕草的白花品種。花束是以象牙白、灰白和純白等各種白色交織的組合，這個品種的飛燕草，純白當中有點透明感，在整個花束當中看起來最亮眼。透過去除花苞，讓花束看起來比較平整但又不會削弱花束想要表達的色彩感。

G 夜來香、晚香玉
Polianthes tuberose

被它微微染成紅色的花苞尖端吸引而購買的花材。有點象牙和啞光感覺的白色看起來比較低調，但帶點紅的花苞讓它容易跟其他花卉和紅葉搭配，而且看起來又很可愛。最重要的是它那濃郁的甜香非常吻合這款花束的感覺。

H 風蠟花／*Chamelaucium uncinatum*

一如其名，花朵有蠟的質感。除了這束花所使用的白色，還有紅色、粉色以及重瓣的其他選擇。這是一種原產於澳洲的小灌木，能為花束帶來質樸又可愛的感覺。

>第116頁—F

I 小蝦花
Usticia brandegeeana

除了從磚橘色到綠色的漸變花苞顏色很好看，還可以用它來想像花朵在大自然中綻放的樣子，很適合用來呈現繪畫般的色彩，或是表現大自然田野風情的花束。如果因給水不足讓它枯掉了，雖然很難恢復到原本的狀態，但去掉大部分葉子再用熱水或深水浸泡處理讓它適當吸水的話，還可

以再持續觀賞一段時間。

>第126頁—G

J 日本藍星花
Oxypetalum coeruleum

這是藍星花的白色版本，和花束裡的飛燕草一樣，這種花只有純白沒別的顏色，但由於略帶絨毛感的啞光質感看起來比飛燕草更有分量，賞花的樂趣在於即使顏色相同，卻因質地差異而呈現出不同的觀感。

K 腺齒越橘
Vaccinium oldhamii

從春天到初夏的新芽又紅又美，但在陽光充足的地方葉子會從夏天開始變紅，所以又被稱為夏櫨。而在秋天時，也可能會有照片上所見帶有光澤巧克力色的果實（最後會變成黑色），為花束增添顏色和質感。鮮紅的葉子很漂亮，但混和綠色與紅色的葉子也滿美的。

L 尤加利樹
Eucalyptus 'Baby Blue'

在日本的花市批發，被稱為「銀世界」的尤加利樹矮化品種。這個花束使用它具有透明感的嫩枝，顧名思義就像嬰兒般的柔軟並帶有藍色調的綠葉，非常吸睛。如果在紅葉上添入像這樣有點銀灰帶藍顏色細緻的葉子，它們就會不可思議地交雜在一起，呈現有如繪畫般的立體感。

M 菊花／*Chrysanthemum morifolium 'Fireball Dark'*

圓潤可愛的蓬鬆檔開型菊花。如果在製作花束時把它結實的莖葉隱藏起來，比較容易融入花束當中。顏色深邃有如火焰般的橘色，讓花看起來更有層次感。

＊ 美果金絲桃、玫瑰 'Fair Bianca'、銀邊翠 '冰河'

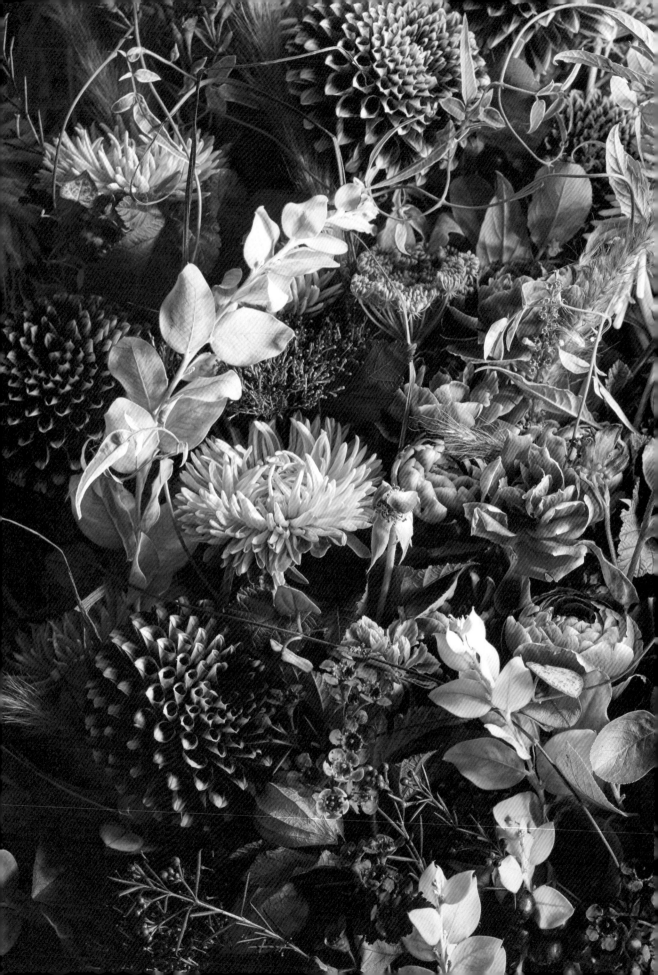

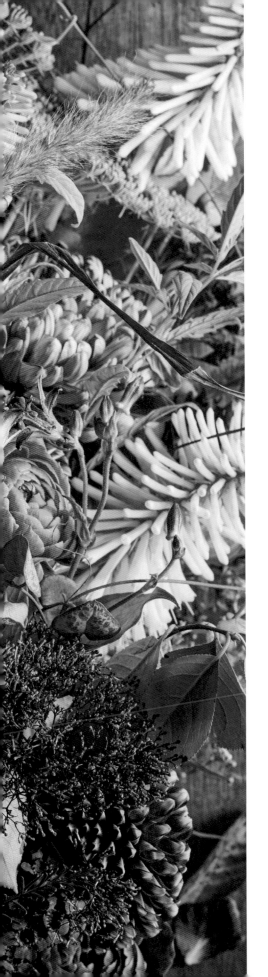

晚秋陣陣小雨之後聽到冬天的腳步聲

{ 花束 }　第118頁

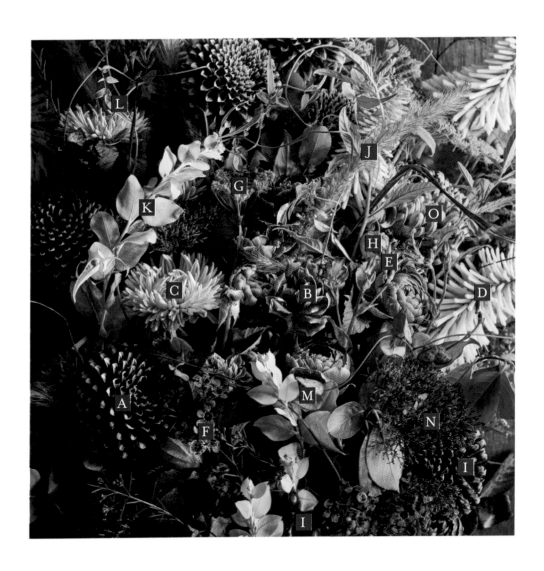

A 大麗花、大理花
Dahlia 'Polish Kids'

讓人聯想到秋天的大麗花。這裡所用的是花形像圓球的品種，紅色花瓣搭上白色花邊。不同的搭配方式可以讓它看起來優雅別緻或是明亮華麗。大麗花的花朵通常比較大而給人強烈的印象，因此用於花束作品時，要仔細選擇適合設計理念的品種。花莖容易損傷，建議常常換水。

B 玫瑰
Rosa 'Marie Rose'

兵庫縣「安富花園」培育的品種。花形很類似芍藥，花瓣顏色為深粉帶紫、鑲有白邊的稀有品種。這是花市很難得見到的品種，偶爾碰到會覺得自己很幸運。在這款花束當中，大膽使用花瓣散落露出雄蕊的花材，由此來想像玫瑰在大自然當中是如何綻放和枯萎，也可以感受到植物生命的珍貴和它的脆弱。

C 翠菊
Callistephus chinensis 'Mash Lavender'

在為數眾多翠菊品種當中，它是淡灰帶點古銅紫色，很美的大花種。花瓣豐美、圓滾滾的花形是它的特徵。隨著花朵越開越大，會露出更多黃色花心。

D 火炬花
Kniphofia uvaria

粗壯的花莖上有許多細長的花朵。花開時花瓣尖端微微張開，雄蕊像鬍鬚一樣伸出來。花朵尖端形狀常會七扭八，可以善用它這種有趣的特點。這個花束使用的是一種比較明亮的淡綠色花瓣，隨著花朵越開越大會慢慢變成白色。

E 蟾蜍百合
Tricyrtis hirta

日本特有種，花的形狀看起來很另類，淺紫色花瓣帶有深紫色斑點。據說斑點模樣看起來就像是小杜鵑（ホトトギス）這種鳥類的腹部毛色，所以才被取了跟這種鳥同名的日文花名。看起來有點蓬鬆的莖葉實際上非常結實，容易使用，其斑駁的花紋很特別，雖然感覺好像有毒，但它是我希望大家能夠好好觀賞那美麗花形的花卉之一。

F 風蠟花
Chamelaucium uncinatum

在這個花束用的是白底略帶紫色及粉紅色的品種。風蠟花葉子有一種很好聞的香味，讓人在清除花莖下方的葉子時覺得心神爽快。

>第112頁—H

G 阿米芹
Ammi visnaga 'Green Mist'

野胡蘿蔔的一種，香味清新的阿米芹是野胡蘿蔔開花之後，轉成種子型態的花材。花莖會慢慢變硬，蕾絲花邊的花朵會逐漸由綠轉黑變成種子。它能用來表現深秋時，為了來年繁衍而結出種子的植物生命力。

H 燈籠草、苦蘵
Physalis angulata

通常燈籠草都是紅色居多，但這裡用的是綠底上帶著紫紅色。紫色與綠色的對比很漂亮，是一種很雅緻的果材。它的果實和花莖結實而強壯，保鮮期很長。

I 野櫻莓
Aronia melanocarpa

是一種會開花的樹，樹枝會結出一顆顆紫色帶黑的果實。葉子在剛出貨時是綠色的，但會逐漸變黃最後散落。在家中也可以欣賞它葉子慢慢改變顏色的美麗。

J 紫葉狼尾草
Pennisetum setaceum

它那柔軟有如小貓咪尾巴形狀的長穗是淡淡的粉紅色，葉子是有點紅黑味道的紫色，草葉與長穗顏色對比也很好看。

K 珍珠合歡
Acacia podalyriifolia

金合歡的品種之一，這種珍珠合歡的葉子是略尖的橢圓形。通常葉子是銀色的，但是偶爾也會找到照片中這種帶點黃綠色的葉材。

>第22頁—J

L 多花素馨
Jasminum polyanthum

夏天的花束用過它，但在這束花使用的是葉子帶有淡黃色斑點的品種。

>第80頁—J
>第84頁—G

M 愛之蔓
Ceropegia woodii

心形的葉子表面是灰綠色帶有乳白及粉紅色的斑點，葉背是淡淡古銅粉的藤蔓多肉植物。多肉植物保水性比較好，即使不泡水也可以維持一定程度的良好狀態。

N 夕霧花
Trachelium caeruleum

密密麻麻的淡紫色小巧星形花朵，有點黑的花莖纖細而有光澤，整體給人沉穩的感覺。它比較怕悶，如果花束太過茂密可能會傷到花莖，每天讓花莖透透氣可能會比較好。

O 菊花／ *Chrysanthemum morifolium 'Pretty Rio'*

它是美麗帶著點復古色的紫紅裝飾菊花品種，偶爾也會找到顏色稍淺的切花，這款花束所使用的花材就是淡色的，而且花瓣背面偏白色，兩者結合給人一種柔美的感覺。

這是一束以蕭瑟的秋雨將至，冬天腳步越來越接近的感覺所設計的秋季花束。在顏色有點壓抑的紅色和紫色之間，嵌入帶有明亮黃綠色的珍珠合歡讓它不至於太過黯淡。另外在強調垂直線條的花束當中，多花素馨自由奔放的莖線、火炬花和紫葉狼尾草的迂迴彎曲的動感曲線，為花束增添許多趣味。

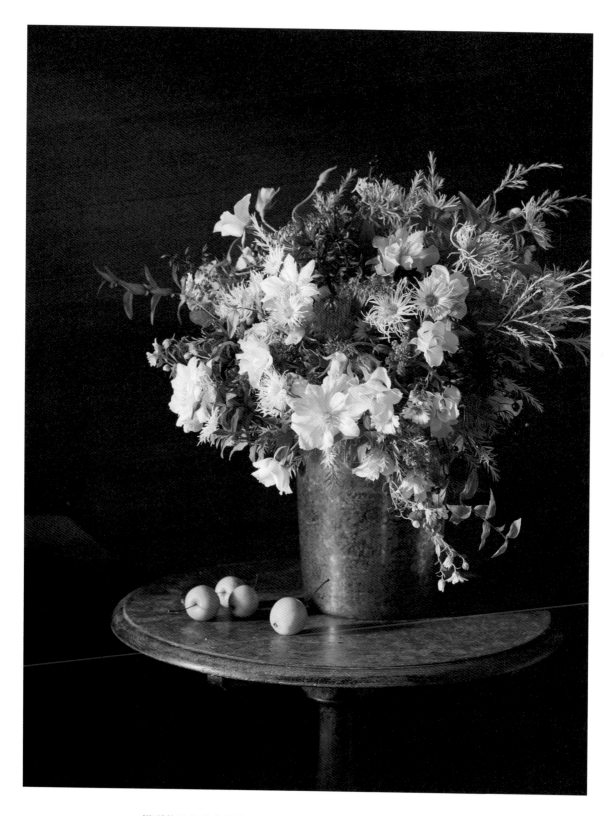

提到秋天的代表性花卉非菊花莫屬，自古以來就是深受喜愛的花卉之一。近年來隨著品種改良，逐年推出新品種。以這些美麗的菊花為主角，嘗試製作一款帶點日本風情、有如和服圖案的華麗版秋色花束。

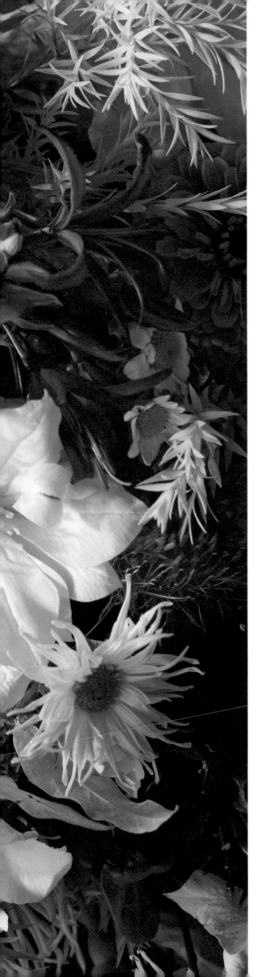

秋

l'automne

06

以脱俗的菊花為主，彷彿是和服上華麗圖案的花束

{ 花束 } 第119頁

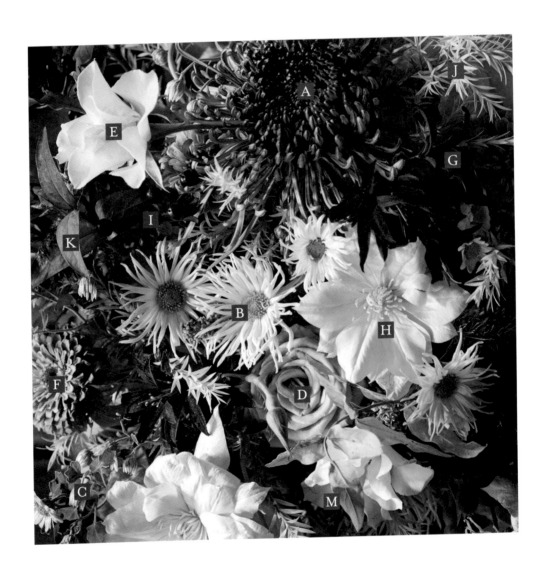

A 菊花 ╱ *Chrysanthemum morifolium 'Arsenal Red'*

這是由岐阜縣「飛驒 classic mum」所生產，有點棕色感覺的紅色大花品種。部分花瓣會像煙火般向外伸展，只能用完美來形容它。這個產地生產的菊花都很大朵而且色澤豔麗，帶有復古風格的花色品種繁多，每一種都很吸睛，只要一朵就可以讓整個空間變得美不勝收，是每年秋天都讓人引頸期待的美品。

B 菊花 ╱ *Chrysanthemum morifolium 'Walking Spider PW'*

這種橫開型品種的菊花，如糖雕藝術般精心琢磨出來的尖細花瓣是它的特徵。些微帶黃的白色花瓣細緻美麗，細莖很自然地分枝，可以用來柔化整體花束的氛圍也是它的優點。

C 野菊花

又被稱為嫁菜或是野紺菊，是日本山野地帶自然生長野菊花的總稱。通常這種花材大都帶著彎曲的花莖出貨，給人不造作的自然印象，所以我個人滿喜歡的。白色花瓣的小花，葉子很小感覺不是很有個性，是一種會讓人想要同時展示花與葉的花材。

D 玫瑰
Rosa 'Canela'

像芥末般混和黃色與棕色、具有啞光質地的品種，在這款花束被用來當作橋接紅色與黃色的過渡。

E 玫瑰
Rosa 'Priere'

「市川玫瑰園」培育的品種。柔美的花莖加上優雅輕柔的淡黃色花朵，花瓣越接近花心顏色越黃，但整體仍舊保持柔美的印象，顏色濃淡調配得宜。花瓣數量不多反而增添花朵的輕盈感。

F 百日草、百日菊
Zinnia elegans 'Queen Lime Orange'

秋天人氣不墜花材百日草的一個品種。花瓣豐美看起來像是一朵盛開的大麗花，花心是帶著粉紅的紅色，有點黃色和檸檬綠的橘色花瓣往外舒展。大部分的橘色花朵都鮮豔奪目，但Queen Lime Orange 品種是有別別緻而古樸的橘色調，算是比較少見。

G 納麗石蒜、鑽石百合
Nerine sarniensis 'Red'

納麗石蒜的花瓣有著閃光加上天然的光澤感，因光線反射而產生的亮光有種神祕感。柔美而清爽的花莖上方，紅色的納麗石蒜花朵有6片花瓣。可以用它來營造日式風格，而且在這支花束中，它那有別於菊花與玫瑰的花形，為花束創造出一個焦點。

>第106頁—D

H 鐵線蓮
Clematis 'Dutchess of Edinburgh'

在切花鐵線蓮當中算是花朵比較大的重瓣品種。純白的花瓣很漂亮，剛開花的時候偏綠色，等到全開時就會看到花心柔黃色的雄蕊。這裡使用全開的花材，花瓣有如絹絲般細緻完美地融入花束當中。

I 美果金絲桃 ╱ *Hypericum × inodorum 'Magical Universe'*

美果金絲桃的果實看起來有如糖果般可口。雖然已經是大家很熟悉的果材，但最近又增加許多紅色、粉紅色和奶黃色的新品種。這款花束所使用的品種是紅黑的深色系，看起來很酷。進口的美果金絲桃大都是單枝挺直花莖，偶爾看到枝條分岔的花材也滿好看的。它那看起來有如巧克力般的果實，讓花束整體看起來感覺比較緊湊。

J 澳洲茶樹
Melaleuca

茶樹家族成員之一，美麗的亮黃色葉子，在秋季切花市場相對低調的紅色葉材中算是比較少見。有許多分岔樹枝形狀蓬鬆往外擴張，上面布滿尖尖的細葉。我覺得澳洲茶樹是可以徹底改變整束花氣氛的葉材，非常具有張力。

>第158頁—M

K 美果金絲桃
Hypericum × inodorum

把葉子有斑紋的美果金絲桃作為葉材出貨的只有日本國產貨。在這當中，有著美麗紅葉的美果金絲桃是在秋天到初冬上市販售。這裡所使用的是樹枝細緻、樹形蓬鬆，葉子帶有黃色或橘色的變色品種，那躍動似的樹枝以及綠中帶黃的葉子在花束裡起了很好的連結作用。除了這裡所用的黃色品種，還有其他會變紅的品種，根據花束作品想表現的感覺靈活運用這些花材也是樂趣之一。

>第106頁—M
>第126頁—F

＊ 松蟲草 ‘Classic Pink’、班克木、藜麥、巧克力波斯菊、蜜糖草（坡地毛冠草）

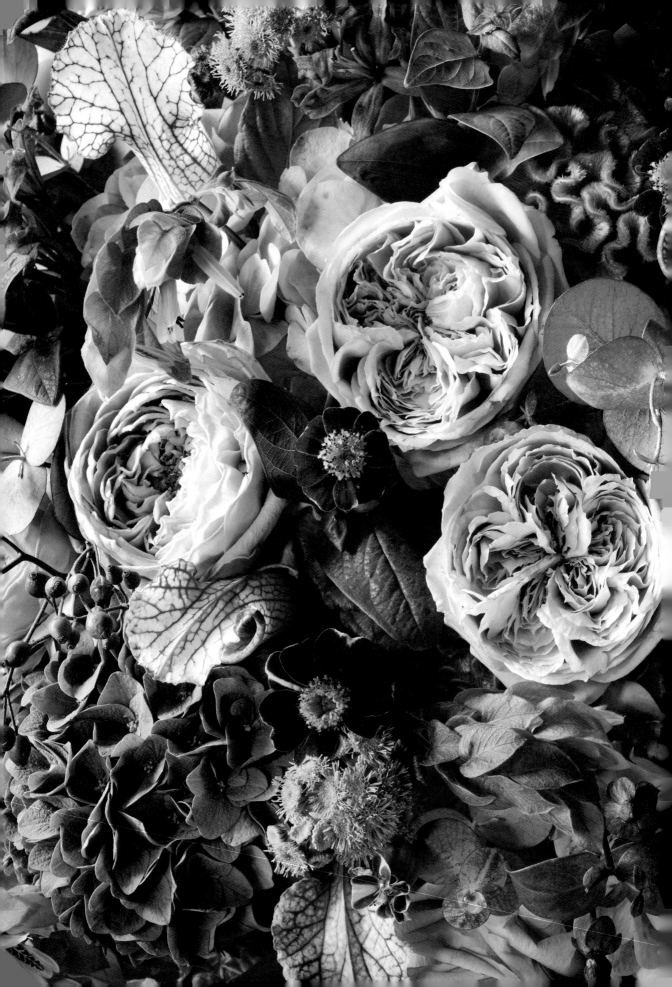

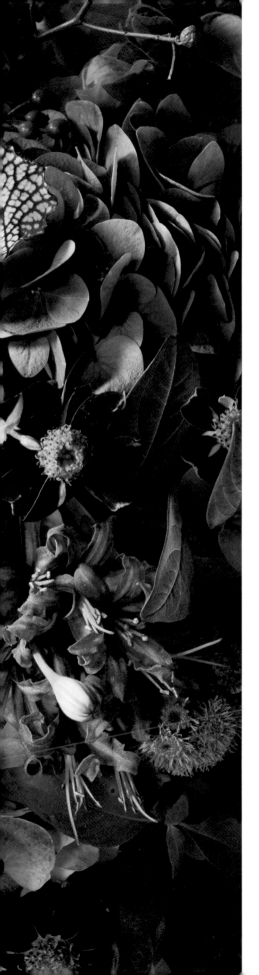

秋
l'automne

07

秋天的藍色和帶藍的紫色

{ 花束 }　第128頁

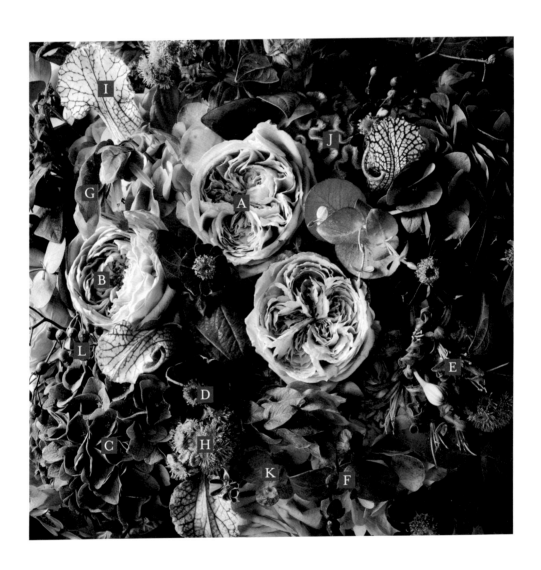

A 玫瑰
Rosa 'Repartir'

為了製作這束花到花市採買時，第一次碰到這款新品種玫瑰花，把它帶回店裡，欣賞從花蕾到盛開的過程真是一種享受。Repartir 這個品種出貨時帶著小小的花苞，盛開後則有著庭植玫瑰特有的分量感和芬芳的香氣。支撐花朵的莖幹細緻柔美有點曲線，看起來很可愛，不過在捆紮這束花時只展示花朵的全貌。

B 玫瑰
Rosa 'Shell Vase'

常用於夏季和冬季花束的玫瑰品種。這束花是在帶有暖意的秋天裡想像著冬天的感覺，而把這種無彩的灰色玫瑰加入。在其他花朵給人濃郁的印象當中，夾雜著這種玫瑰有點褪色的古典風情，彷彿是在告訴我們冬天來了。

>第74頁—A
>第164頁—D

C 繡球花
Hydrangea macrophylla

如果把初夏開的地植或盆植繡球花放在陰涼環境中但不進行修剪，花萼會逐漸褪色變綠，摸起來感覺比較硬。這種配合季節變化而改變顏色的繡球花被叫作「秋色繡球花」，在切花市場數量還不少。由於綠色與原來的花色混和所產生的顏色較深，也被稱為「復古繡球花」。它也可以製成乾燥花，拿來製作花環也很受歡迎。隨著季節進入深秋，繡球花的綠色變得越來越濃，不過我在這個花束所使用的是藍染秋色繡球花。

D 法國萬壽菊
Tagetes erecta

萬壽菊是夏季庭園裡不可忽視的存在，根據品種和生長環境，一直到秋天都可以發現它的蹤跡。從4月到11月在切花市場都可以買到。雖然大花且花枝比較長的非洲萬壽菊比較常見，但也可以找到花朵較小而且長度較短的「法國萬壽菊」。除了這束花使用的石榴石色，法國萬壽菊還有橘色和黃色的選擇。雖說命名冠上法國，但實際上這種花原產於墨西哥。這裡所用的是小型單瓣品種，但因為花色較深，用來作為花束的焦點。

E 納麗石蒜、鑽石百合
Nerine sarniensis

納麗石蒜有許多花色，有一些品種顏色微妙且細緻，很難用言語來形容它的美。這束花所使用的是在花市偶然發現帶有紅色感覺的紫色花材，配上納麗石蒜特有的閃光，看起來有種不可思議的氛圍。

>第138頁—F

F 美果金絲桃
Hypericum × inodorum

花色、枝條的纖細程度及葉子的厚薄會因季節和產地而有不同。這裡我選了葉子較厚，綠色與紅色交織混和看起來像是棕色的花材，來配合花束給人深沉不是那麼明亮的印象。

>第106頁—M
>第122頁—K

G 小蝦花
Justicia brandegeeana

從夏天到秋天常常見到它的身影。因為花色有漸層變色，只要運用得宜就能呈現季節變化的細節，這裡用來表現比紅葉更加緋紅豔麗的深秋意象。

>第112頁—I

H 紫花藿香薊
Ageratum houstonianum

這裡使用淺紫色品種以融入和諧的色彩當中。似乎常會不自覺用它來增加花束的啞光質感，或是呈現大自然野原草花的景象，經常以不同顏色出現在各種花束當中。

I 瓶子草
Sarracenia

食蟲植物。形狀非常獨特，管狀葉子尖端有一個蓋子可以捕捉昆蟲，有如血管般的網狀圖案看起來很有個性。當昆蟲滑入捕蟲瓶時，由於捕蟲葉內側向下長的細毛讓它們無法脫身，最後被瓶內的消化液分解吸收。每年 6～11 月出貨，在5月時也會看到開花後的花萼切花，不論哪一種花期都很長。我不太擅長處理花形怪異的花材，但有次把瓶子草的葉子隨意放在花束裡，竟然出現一種難以言喻的韻味，從此以後就三不五時地使用這種花材。它可以說是為花束增添後味的香料。

J 雞冠花、青葙
Celosia argentea 'Bombay Bronze'

在雞冠花當中，這個Bombay系列的特點是扁頭大雞冠，色澤稍暗。雞冠花特有的天鵝絨光澤和妝點著翠綠的古銅花色，在在讓人感覺到深秋的況味。與其他品種雞冠花一樣，把花冠底部蓬鬆部分的種子刮掉的話，有助於防止因花束悶熱造成的黴菌生長，也可以讓花期持續更長。不過如果這樣做可能會損壞花朵的話，就沒有必要強行移除。

K 尤加利樹
Eucalyptus

大膽在紅葉當中加入灰色的尤加利樹，呈現冬天即將來臨的微妙感覺。在顏色配置上，帶點藍的灰色尤加利樹葉也很符合這款花束想要表達的概念。

>第70頁—O

L 野薔薇（果實）
Rosa multiflora

很有秋天感覺的果材，更加強調花束的季節感。

>第132頁—I

每當許多跡象顯示冬天的腳步逐漸逼近時，心情就好像被凍結在秋冬兩個季節之中。這時候會很想把藍色或是淡紫色的冷色調，混在看起來很溫暖的紅葉中來表達季節更迭時那種微妙的心情。不想把季節明確分為春夏秋冬，而是很自然地想藉由花束混和各種花朵、顏色和紋理來呈現那種季節轉換的細微層次變化。另外隨著天氣變冷，也很想使用比較獨特、感覺有點怪異的花材，就像在做甜點和做菜時加入香料一樣，這個季節也讓人想在花束添加一點刺激感。

　　枯萎的花穗和花後結出的種子，我把這種意象與即將到來的冬天的那種沉重與乾枯的感覺結合起來，就變成這種線條繁複交織著野性風情的深秋風景，這個總是讓人覺得繁華褪去體會到孤獨況味的季節。這束花的重點放在野玫瑰的果實，用它來強調顏色的對比質感，就像穿著優雅奢華禮服再戴上珠寶之後，讓粗獷的野性與奢華相互輝映。最後綁上厚重的黑色絲帶，完成這個季節獨有的洗練精緻及讓人回味再三的韻味。

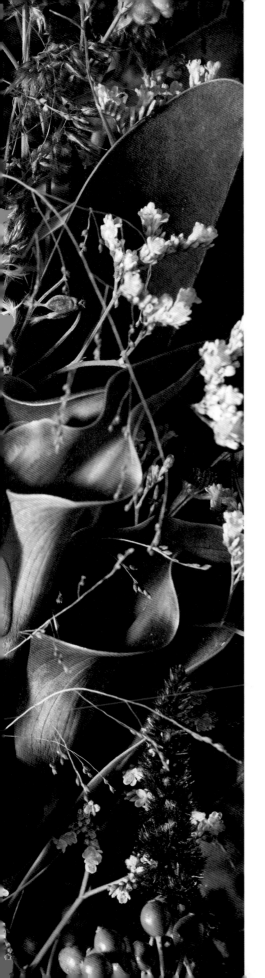

以黑絲帶捆綁的野性與優雅

{ 花束 } 第129頁

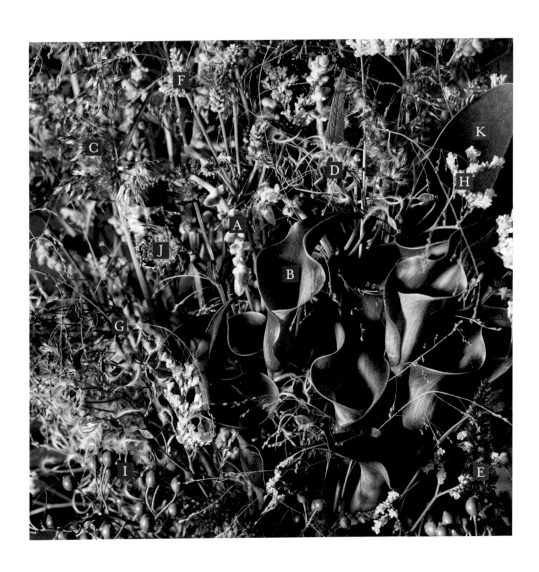

A 墨西哥鼠尾草
Salvia leucantha

這是一種蓬鬆有如天鵝絨，並且如同其日文俗名那樣開出像紫水晶般的藍紫色草花（譯註：日文片假名直譯為紫水晶鼠尾草），出貨時間從夏天到秋天。像這種質量厚重的紫色花朵比較少見，因此在花市裡很引人注目。把花莖上較大的葉子去除，用熱水或深水確實浸泡之後，賞花期可以持續很長一段時間。

B 海芋
Zantedeschia 'Red Charm'

質地光滑的深酒紅色花朵有如紅寶石般華美。把幾根海芋集中使用還可以帶出柔軟而且優雅的垂墜感。使用這種複數花材組合的方式，也可以醞釀出單支花材無法呈現的特殊魅力，建議嘗試以各種面向和不同高度來做組合。為野趣橫生的這束花增加截然不同的奢華感，形成強烈對比。

C 蜜糖草、坡地毛冠草
Melinis nerviglumis 'Savannah'

毛絨櫻和小盼草那樣明亮而鬱鬱蒼蒼的綠色長穗，給人帶來涼夏的清爽感，而蜜糖草這種很耐看的紅棕色花穗卻很適合有點秋意的花束。當它在明亮的環境下閃閃發光時，會讓人覺得它的日文俗名實在取得太妙了（譯註：片假名直譯意思為紅寶石玻璃）。放一段時間後，花穗會變得有點乾燥鬆散，不過這時呈現的樣子跟入秋之後空氣越來越乾燥的感覺很搭。

D 圓錐鐵線蓮（果實）
Clematis terniflora

圓錐鐵線蓮是在日本自然分布的原生種。夏天的時候葉子會被當作蔓性葉材出貨，正好可以看到花後剛要結果的樣子。圓錐鐵線蓮雖然是在10月到11月結果，但極少看到切花出貨。它的果實有細毛，看起來就像仙人的鬍鬚，也是日文俗名「仙人草」的由來。果實依據角度的不同，有時看起來有種黃金般的光澤，絨毛也會發光閃爍，讓人覺得秋天的山郊野外似乎都變成了珠寶盒。

E 千穗莧／*Amaranthus hypochondriacus 'Pygmy Torch'*

通常提到莧屬的植物會立刻聯想到下垂的長穗花，但Pygmy Torch這個品種英文原意是「侏儒的火炬」，所以它的穗狀花實際上是直立的。蓬鬆的酒紅色質感和墨西哥鼠尾草一樣為花束帶來比較濃重的色彩，同時也呈現出秋冬季節特有的啞光和厚重感。

F 迷你千日紅
Alternanthera porrigens '若紫'

多年生植物，不到1公分的小花很類似千日紅（圓仔花）。這款花束所用的正好是帶點灰色的花材，一般的花材大多是偏粉紅色。感覺很像野草般的寫意自在，正好與這束花所使用的穗花或是種子般的果實很搭。它也可以用來製作乾燥花。

G 黍屬
Panicum

禾本科的多年生草本，隨風搖擺的花穗是特徵。黍屬植物有很多種類，這裡所用的是碰巧在市場看到、很類似雜草的品種。纖細的草莖有如金子般閃閃發光，很乾燥。但之後再也沒有見過它，希望以後有機會可以再找到。

H 水晶花
Limonium hybrid 'Blue Fantacia'

與有如毛刷般的星辰花不同，這種花的花朵纖細密集，有如淡紫色的霧氣，枝條看起來非常輕盈。出貨時間從春天到秋天。不僅可以為花束增添輕盈感，還可以利用很有彈性的枝條作為花束架構的支撐。它也有星辰花特有的沙沙乾燥感，還滿適合用來營造秋冬的氣氛。

I 野薔薇（果實）
Rosa multiflora

在日本山野地區自然生長的野薔薇開花之後結出的果實。在夏末可以買到有綠色果實的花材，但隨著季節進入秋冬，果實顏色會變成紅色，12月中旬之前花市都可以買到。因為是蔓性薔薇的關係，有時會看到果實很多的長枝條，有些會被剪斷綁成一束。要小心它的尖刺！即使乾燥也不會褪色的實用花材。在這個花束裡我把它那閃閃發亮的果實，有如寶石般散放在花束握把附近。

>第126頁—L

J 大星芹
Astrantia major 'Star of Fire'

大星芹是可以按照自己的喜好隨意使用的花材，所以在這本書出現過好多次，不過我在這束花使用的是深酒紅色的品種。它那可愛的星星整個融入大量使用長穗和極具躍動感的花莖當中，我把它那濃厚的顏色藏得稍深一點以增加花束的深度。

>第148頁—J

K 荷花玉蘭（葉子）
Magnolia grandiflora

常綠喬木荷花玉蘭的葉子。在日本只要提到木蘭屬（*Magnolia*）就馬上聯想到辛夷，但在有些國家所謂的木蘭屬是指荷花玉蘭這種植物，進口的荷花玉蘭的葉子在日本花市全部被通稱為辛夷或是辛夷葉。它的葉子正面是深綠色，有如蠟般光滑，背面是棕色有著天鵝絨般的絨毛，看起來有蓬鬆感。由於這款花束整體在強調質感的對比，因此在花束裡刻意安排同時看到它的兩面。

關於留學的一些事

◎青江健一

拜 2008 年秋天到 2010 年夏天一年半的法國留學之賜，才確認自己最喜歡的花束風格，也為自己理想中的花店形式定調。出發留學之前，我曾在一家企業經營的花店工作並擔任幾年的店長職務，學到很多從基礎到店舖經營管理相關知識。非常忙碌的工作讓我對於花束製作或是花卉布置並沒有太大自信，所以決定出國到花藝學校好好學習如何與花兒相處。

當時法國昂熱（Angers）的 Piverdiere 花藝學校似乎是唯一有機會接受我入學的地方，對於從來沒有海外旅行經驗的我來說，出國留學是一件完全陌生的事。因為完全不懂法語，諮詢過留學顧問公司決定先念三個月的語言學校，然後在 Piverdiere 上課四個月。

位於朗布依埃（Rambouillet）的語言學校從巴黎搭快車約三十分鐘左右，我每天從早到晚在那裡上法文課，當時最大的樂趣就是每週六到巴黎做花店巡禮。巴黎的花店從外觀、內裝、商品進貨及陳列每個層面都很有特色，以前我覺得把店裡弄得乾乾淨淨就是最美的想法逐漸被改變。靠著日本雜誌剪下來的資料查詢地址，轉乘我還不習慣的巴黎地鐵，不斷迷路、幾乎要翻爛地圖似的從早走到晚讓我筋疲力竭，但一到心儀的花店，打開店門瞬間的期待與亢奮和看到很棒花店的那種感動，都變成下個星期再去參觀別家花藝店的動力。

接下來我去了期待已久的 Piverdiere。那四個月完全投入花藝世界，是很有系統並且縝密地學習花束製作的奢侈時光，同時我也注意到巴黎的花藝店無論在風格、感覺、生活與文化氛圍都與我在昂熱花藝學校所學的不太一樣。當時真的好想到巴黎的花店工作。隨著歸國日期接近，覺得沒有經歷過這些就離開法國真的好可惜，後來我拿到法國一年打工度假簽證解決這個問題。一開始就到巴黎花店工作有一定難度，所以我選擇以實習方式加入他們，向 Piverdiere 花藝學校陳述我的想法並得到巴黎四間花店的實習許可，這是我個人想要比較巴黎不同花店的差別而想出來的特別計畫。

先回日本一個月之後再度返回法國，在接下來的一年當中，雖然沒有得到任何機構的贊助但我還是非常興奮，因為終於能夠到想望已久的花店工作了。我找到一些中意的花店並表達實習的意願，第一個接受我的是 Odorantes Paris，這家花店風格既古典又精緻，我被他們精心挑選的花卉所吸引，返回日本之前就與他們接洽並得到許可。實習期間對於他們在鮮花處理和每一個環節都面面俱到的美感呈現有很深刻的印象，店主 Emmanuel 和 Christoph 對於花藝不斷地精

進鑽研，一直到現在透過社交媒體發布的作品依舊讓人驚豔。

在這之後我去敲了另一家 Baptiste Pitou 花店的門，主要是很想嘗試目前為止從沒有接觸過的大型花藝裝飾。巴黎歌劇院、巴黎大皇宮，有時還會接到波爾多城堡裝飾委託的大案子，讓我體會到大家同心協力完成大型任務的樂趣。因為正好碰到聖誕節的關係，當時搬運不少聖誕樹，也讓我變成捲聖誕樹燈泡的達人。第三家實習花店是 Frédéric Garrigues，我經常在那裡買花，每次都被整排可愛的花束所吸引。除了花店實習，我也會參加其他花店舉辦的單次研習課程，有時也協助做花藝布置，在過程當中我注意到鄉村風花束之美，也就在這個時候興起進一步了解的念頭。這種在豐饒的綠意當中協調地點綴鄉野草花，看起來既輕柔又優雅的花束風格讓我非常著迷。很有浪漫氣氛的鄉村風花束是 Frédéric Garrigues 這家花店的特色，也是到目前為止我最喜歡的花藝呈現方式，每天都可以吃到國王派也是很美好的回憶。

最後一間實習花店是 L'Arrosoir，除了花束風格，我也喜歡它店內的布置細節，經過五次以上的洽談才終於入門。呈現店主優雅品味的 L'Arrosoir 完全就是我理想中花店的樣子，與其說想藉由實習在那裡學點什麼，倒不如說我只想讓自己沉浸在那個環境感受它的氛圍。有點頹廢但帶點詩意的布置、店裡到處都是鮮花、洋溢著熱情，以鄉村風為主軸的隨性花束，助興的音樂加上與當地居民自然的互動，店主 Alain 和 Christine 也是不可或缺的靈魂人物。我真希望哪天自己也能夠開一家這種感覺的花店。

在四家花店的工作內容不同，每家店的花藝風格也都各有差異。開設一家能夠吸引人而且有特色的花店，我覺得共同的關鍵都在於店主本身。之前我以顧客身分拜訪過的每一家花店，發現它們的風格也就是店主本身個性的投射。

當一年的打工度假結束，跟上次回日本最大的心情差別是這次迫不及待想回家，滿懷對於將來的憧憬，想要讓腦海中想像的花店樣子趕快成形。感謝這次的法國經驗，懷舊花園這家店的開幕，滿滿都是我與加藤兩人想做的嘗試並以呈現自我風格為優先考量，可以說「這就是我們想要的花店」的自信之作。

回到日本後，我每年回法國拜訪老師們、一起工作過的同事和前輩。雖然大家都有一些改變，但我永遠不會忘記他們提供實習機會的恩情，我覺得展現活力創意讓懷舊花園能夠繼續維持下去就是對他們最大的回報。

冬

l'hiver

從周遭的風景當中可以感受到秋天的餘韻正在悄然消失，
寒氣加上接近歲末那種充滿活力的紛忙雜沓、
需要花朵來裝飾的節日也逐漸多了起來，
所以這是個很適合去做點新嘗試的季節。
比預期時間稍早上市的初春切花，讓人心情愉悅地充滿期待。

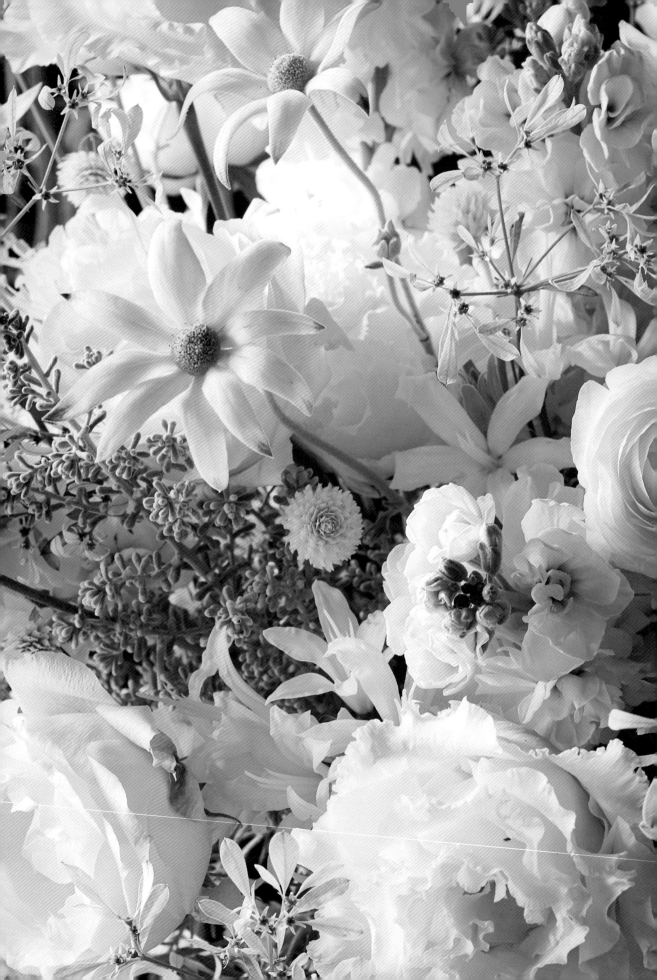

冬
l'hiver

———

O I

有如雪景般的純白花束

{ 花束 }　第140頁

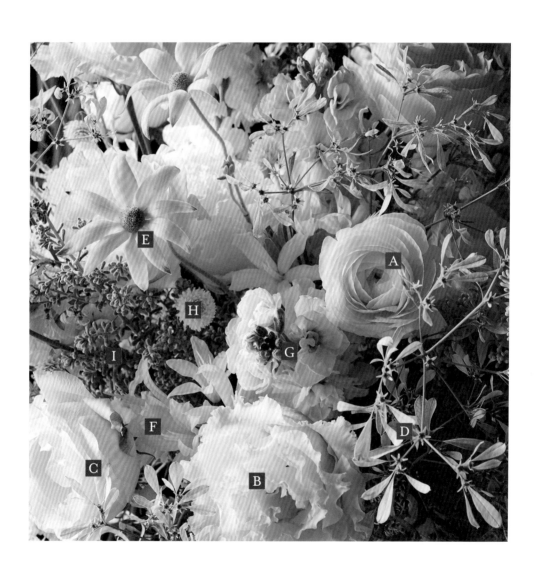

A 陸蓮花

Ranunculus asiaticus 'Yukinko'

柔軟的花瓣層層重疊的樣子宛如積雪。通常陸蓮花的白花會帶點黃或灰色的感覺，但在製作這款花束時我試著選用純白花朵，才發現可以找到的純白陸蓮花品種甚至比純白的玫瑰更多。因為植株的差異，有些花莖堅硬而筆直，有些由於重瓣花朵的關係使得花莖略微彎曲，因此花莖比較柔軟的花材可以綁得高一點，讓它在花束裡的姿態看起來比較有變化。

B 洋桔梗屬

Eustoma 'NF White'

白色的洋桔梗品種很多，可以依花朵大小、是否有皺邊、想要哪一種白色做選擇。這款花束使用NF系列，是看起來很蓬鬆、重瓣皺邊的大花品種。和碩大的花朵相比，莖看起來纖細而有彈性，所以可以把它們扎扎實實地綁在花束裡但花莖看起來卻又很自然。對於這種沒那麼直挺、看起來有點無精打采的花，若是把它們當作自由展現花藝的機會，可以試著放在比較空、沒有太多干擾的位置，因為花形夠美，所以放在比較低的下方，也可以完全呈現花朵的風采。

C 玫瑰

Rosa 'Bourgogne'

圓形柔美的花瓣綻放時，杯狀的花形給人優雅感覺的玫瑰品種，也是製作新娘捧花的人氣品種。顏色灰白略帶黃色，花朵完全打開後可以看到中間的黃色花蕊，不過這裡所使用的是花瓣豐美蓬鬆、還沒看到花蕊之前的花材，我想要呈現它那有許多層次的白色柔美花瓣。

D 白雪木、聖誕白雪

Euphorbia leucocephala 'Snow Princess'

花朵有如隨風飄揚的雪花或如閃閃發光鑽石晶花的那種氛圍。不過，看起來像是雪花的白色花瓣其實是它的苞片，花莖頂端的星形小花才是真正的花朵。它和紅通通的聖誕紅一樣都是大戟科，特徵是花莖前端有不起眼的小花，但大家想看的其實是它的苞片。這裡我把所有的小葉子全部摘除，讓白色苞片更加突出。有關它的給水方法，或許不是全然有效，但我覺得如果去掉多一點葉子再浸水的話，比較不容易枯萎。

E 法蘭絨花

Actinotus helianthi

不只是花朵本身有蓬鬆的絨毛，連莖和葉看起來都像是蓬鬆的法蘭絨。相較於它的大花，花莖感覺有點太細，柔美地搖來搖去，看起來楚楚可憐。但事實上它與外觀正好相反，保存期很長而且很強健。給人安靜而緩慢移動的感覺，我覺得很適合用來營造下雪時的氣氛而選用。使用時可以像這款花束，以不是很平整、凹凸有致的方式來處理，讓它浮出花束表面並露出花莖。

>第74頁—H
>第158頁—L

F 納麗石蒜、鑽石百合

Nerine sarniensis

光是花名就讓人覺得光芒四射，而且花如其名，如果在有光的地方仔細觀看花瓣，就會看到鑽石般的閃光。純白光滑看起來很生動的花瓣與質感柔軟的花柱形成強烈對比，即使色系相同，看起來也很突出，感覺就好像在白茫茫的結凍湖泊當中突然發現幾根發亮的冰柱一樣耀眼。花莖看起來筆直又結實，所以我在這束花裡把它放在比較低的位置，隱藏它的花莖。除了白色之外，還有紅色、粉紅、紫色、橘色等其他花色。我把淡黃色的花藥摘除，讓它看起來更白淨。

>第126頁—E

G 紫羅蘭

Matthiola incana 'Iron White'

從年底的各種節慶一直到3月的畢業典禮，紫羅蘭在日本是很有存在感而且CP值很高的重要花材。有櫳開型及單花形不同的選擇，這裡選用的是花枝比較長的單花形品種。Iron White 這個品種以其白淨度引人注目，不論是花苞或是花朵都給人蓬鬆又溫暖的感覺，我發現花朵從側面看起來很有分量感，但把它綁進花束後，從花朵上方看到的形狀也非常美。

H 千日紅屬

Gomphrena

從花名就知道花期很長，從夏天開到秋天，而且經過長時間也不會掉色，可以製作乾燥花。除了白色，還有粉紅色和紅色可供選擇。看起來像花的部分其實是花萼，仔細觀察還會發現中間有小花。如果輕輕去除花萼下方的葉子，會發現它整個是圓形的，看起來像是滾動的雪球。花莖強度因部位而異，因此可以把花莖壯碩的部分藏在眼睛看不到的地方，並將比較纖細的花莖放在遠離握把的位置，這樣也會讓花束看起來比較輕盈。

I 鶴頂花

Maireana sedifolia

即使是純白的雪景也會有陰影的存在，所以我用灰色來當純白花束的陰影。這裡選用的是看起來像是一棵積雪的針葉樹般的鶴頂花，以色列進口，聖誕節期間銷量很大的花材。肉質有絨毛的葉子感覺蓬鬆而且很療癒。給人直挺挺而且扎實的印象，我選用比較適合尺寸的花材加入花束。

* 飛燕草 '*Super Silky White*'、銀葉菊、藍冰柏 '*Blue Ice*'、乾燥棕櫚葉（漂白）、喜沙木屬

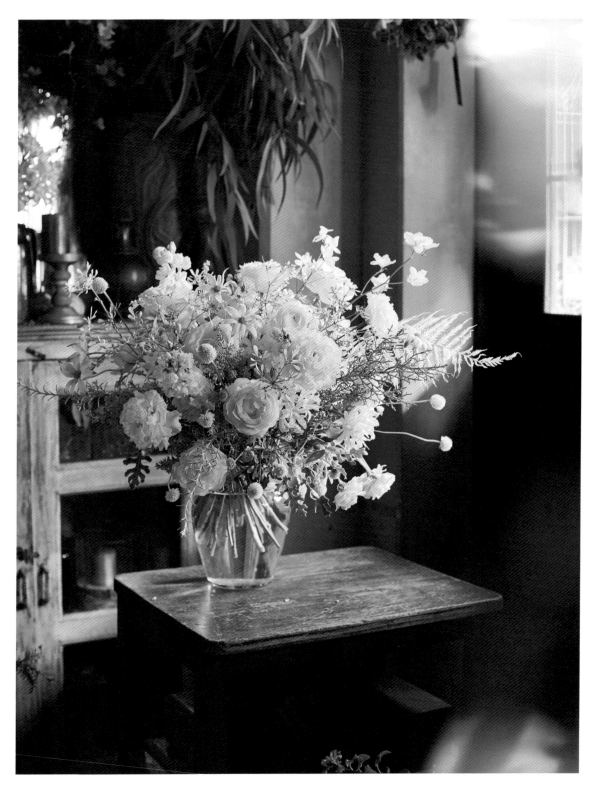

這款花束使用花朵的動感、質地和顏色呈現飄落雪花的潔白和柔軟，同時幻想一個眼睛所見白茫茫的純白雪景世界。如果想要把花束移到某個沒那麼擁擠的舒適空間，就表示花束當中所隱含的空靈輕盈感已經起了效果。為了讓它完全呈現純色，所以特地摘除葉子、花萼，甚至是雄蕊的花藥來強調純淨的白色。另外去除並減少多餘的花枝以營造輕盈感。相較於讓花朵自然呈現原貌，更想透過調整把它們變成理想的花材，用來架構具有主題的花束。

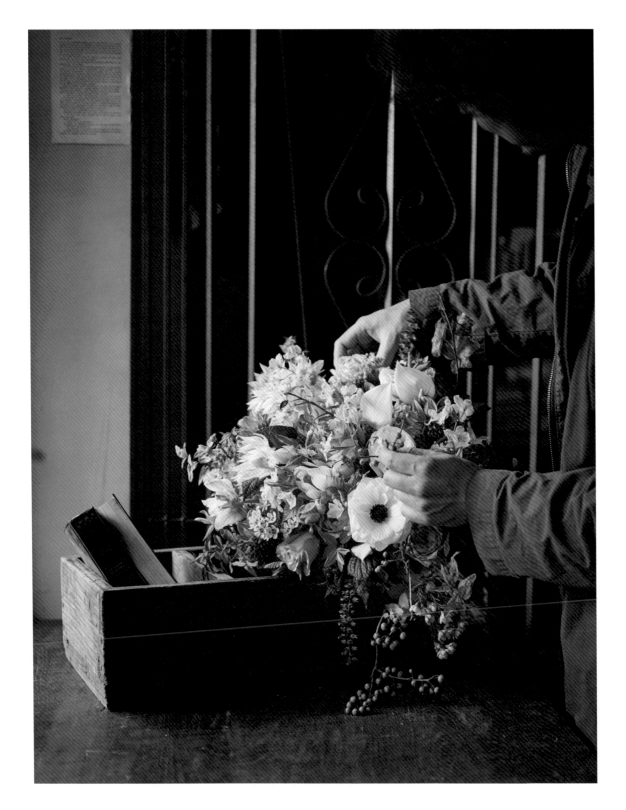

這一束花的配色，即使是在嚴峻的寒冬也能讓人感覺到溫柔與暖意。雖然混用黃色、橘色、水藍色和粉紅等各種顏色，但花束整體氛圍讓人感受一種溫潤柔美的輕盈感。

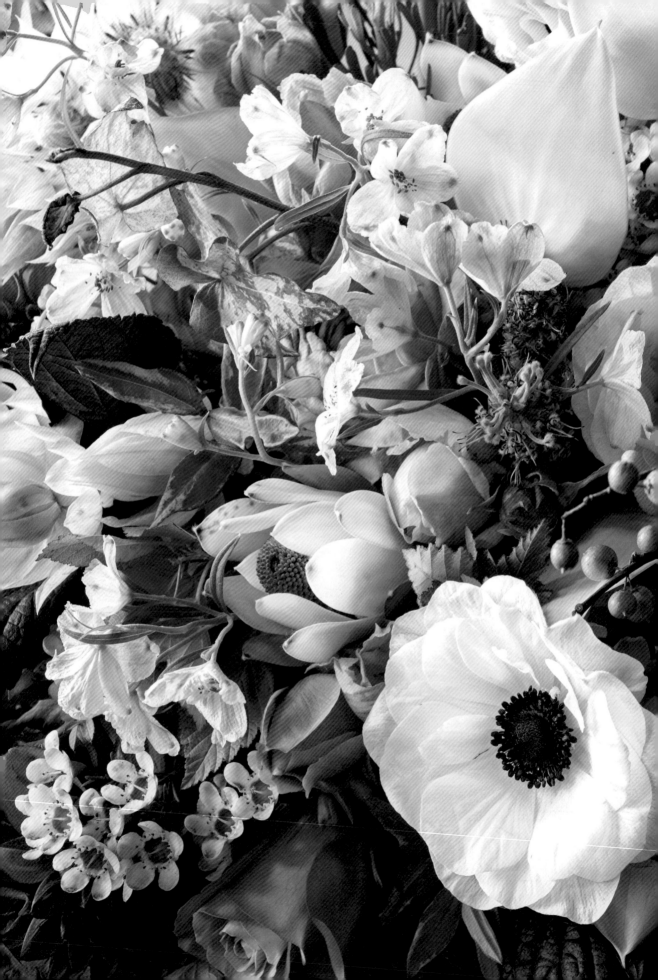

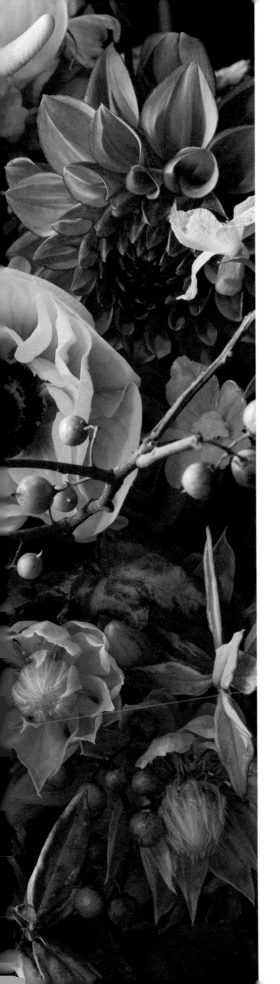

冬

l'hiver

———

02

在冬日酷寒當中感受到溫暖的暖色花束

{ 花束 } 第141頁

A 玫瑰

Rosa 'Rosline'

和歌山縣「興里農場」所育出的品種。檻開杯狀花形，花苞是紫色帶點古銅粉，開花後顏色偏灰色調，呈現出與花苞階段截然不同的魅力。綻開後花形大氣優雅，非常好看。它的花莖粗壯但是接近花朵的花莖細緻，盛開時花朵稍有垂墜感，是我個人最喜歡的玫瑰品種之一。

B 玫瑰

Rosa 'L'avenir+'

以米白色為基調，花心是淡色的古銅粉紫色，外層為淡古銅綠色。花瓣很厚實但形狀稍微圓潤，搭配美麗的花色有一種雅致的風韻。很結實的一款玫瑰，花朵保鮮期長也是吸引人的特色。

C 大麗花、大理花

Dahlia '信樂丸'

為花瓣有許多層次而且看起來豐美的觀賞型品種。大麗花的顏色會因季節和植株本身的差異而略有變化，這款信樂丸也有比較紅或是偏粉紅的細微差別。這個季節的信樂丸很好看，沉穩的淡橘色花瓣罩有一層像是霧氣般的古銅紫色。花瓣背面是比較暗的古銅紫。大麗花花瓣正面和背面顏色不同的品種還不少，購買時務必先確認。

D 新娘花

Serruria florida

它是南非的原生花卉，花心有許多細絨毛的粉紅色花朵。透明的尖瓣其實是它的總苞片，帶點乳黃的白色。質地光滑像吹糖一樣。做成乾燥花也可以保持美麗的形狀，花蒂頭比較細緻，所以在製作乾燥花時最好倒吊放到完全乾燥為止。

>第112頁—E

E 歐洲銀蓮花、紅花白頭翁

Anemone coronaria
'Mistral White Black Center'

柔美的白色花瓣看起來就像罩著一層霧氣、撲了粉似的與蓬蓬的黑色花心形成對比，看起來非常夢幻。它勾起我的想像力，聯想到大雪紛飛的夜間小徑。

>第174頁—A

F 飛燕草、翠雀

Delphinium ' Super Chiffon Blue'

可能是植株差異的關係，這次用的飛燕草比春天時在藍色花束所用的顏色感覺偏白，看起來很柔和。這款花束的主題之一是柔美的色調，所以這種淺藍色恰到好處。顏色柔和淡雅，放在這款花束能充分發揮補色作用，讓其他花材更加顯色。

>第12頁—A

G 風蠟花

Chamelaucium uncinatum 'Revelation'

一種混和粉紅和白色的風蠟花品種。用它來製作這個花束，白色花瓣看起來很搶眼，上面撒著隱隱約約的粉紅色，非常美麗。風蠟花造型奇特，五片花瓣的中心有凹陷，黃色的雌蕊就從那裡伸出來，然後雄蕊圍繞在四周，從照片可以清楚看到它的樣貌。

H 木百合

Leucadendron 'Ponpon'

給人強壯而堅硬印象的木百合有許多品種，這裡用的是少見且可愛的淡黃色品種。深黃色的花心，花瓣周圍長出淡黃色的苞片，柔和的黃色和線條分明的苞片就像是寒冬中的溫暖耀眼的陽光，與旁邊緊鄰Rosline玫瑰的顏色流動非常契合。

I 火鶴

Anthurium 'Lady Anne'

在冬季的花束當中大膽使用具有強烈夏天意象的火鶴花。鮮奶油白的佛焰苞和卡士達奶油黃的花朵，簡直可以說是像甜點般優雅又耐看的品種。

J 權杖木屬

Paranomus

它是一種很奇特的南非原生花卉，結實的葉子加上密生的灰色花朵。花的本身並不顯眼，但與其他花材組合時會因對比的關係而互相輝映。

>第164頁—I

K 南蛇藤

Celastrus orbiculatus

一種枝材，柔軟富有動感的樹枝上長有圓形淡黃色朔果。隨著時間經過果實裂開露出橘色假種皮的種子。把它們製成乾燥花果實也不會掉落，可以長期欣賞那顏色豔麗的風姿。

L 常春藤（染色）

Hedera 'Moca'

由「日野洋蘭園」出產的染色常春藤系列之一。混有綠斑、米色、黃色和棕色，輕淡雅致的仿古色與這款花束非常搭調。顏色有如透過樹葉灑下來的陽光，給人暖洋洋的感覺。

M 紫蘇

Perilla frutescens var. crispa

用於切花。葉子表面是紅黑色、有光澤，當光線穿透到葉背時，可以看到是棕褐色的。

✱ 玫瑰 'Shell Vase'、斑葉美果金絲桃

冬

l'hiver

03

散發成熟風韻的粉色花束

{ 花束 } 第150頁

冬

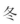

l'hiver

03

A 陸蓮花
Ranunculus asiaticus 'Charlotte'

開花時可以看到整個花心，乍看之下很像歐洲銀蓮花或虞美人的花形，會讓人有點懷疑這真的是陸蓮花嗎?!Charlotte系列的品種大部分花朵碩大，我特地為這束花選出比較適合的尺寸。其他也有橘色、米白和深粉的顏色可以選擇。獨特花形配上黑色花蕊，再加上市面上的切花都拿掉葉子，有些品種看起來不是很自然，所以我刻意選擇這款來搭配花束的主題意象。

B 陸蓮花
Ranunculus asiaticus 'Ferrand'

非常可愛的品種，輕柔的粉紅帶一點奶黃色。起初因為花材顏色過於濃厚而讓整束花看起來有點凝重，想加一點嫵媚感而選了這款淺色花朵來搭配。也因為這個契機讓我發現製造對比的樂趣，為了呈現看起來淡定成熟外觀所隱藏的雀躍童心，我在花束裡用了許多明亮鮮豔的花朵。用高低錯落不平整的方式來捆束花材，這樣比較容易看到花朵的輪廓線。

C 陸蓮花
Ranunculus asiaticus 'Thérèse'

像九重葛一樣華麗的粉紅色陸蓮花。陸蓮花一直給人輕柔甜美的印象，但其實也可以透過花色來強調顏色給人的特有感覺，譬如說 Thérèse 這個品種豔麗的粉紅色，就把都會成熟的女人味帶進花束當中。

D 鬱金香
Tulipa gesneriana 'Double Princess'

這是一種帶點藍色調的深粉色重瓣品種。光滑厚實的花瓣像蠟一樣，有點塑膠無機質，所以在捆綁花束時，我刻意把葉子去掉，收斂自然的感覺來配合花朵的樣子。

E 海芋
Zantedeschia 'Cantor'

深紫色，根據光線的角度有時看起來像黑色。包含其他的黑色海芋品種，它們清一色都給人時尚、質感厚實、很有個性的印象。我用它來代表這束花想要呈現的時髦都會感。

F 紫羅蘭
Matthiola incana 'Apricot Quartet'

橫開型的淺杏粉紫羅蘭。這種型的紫羅蘭有很多花枝，但每根花莖上的花朵數量會比單支型的還少，感覺比較輕盈所以容易融入花束。這束花使用的葉材很少，所以我用它來代替葉子，當作緩衝材捆束在其他花朵的下面，但又可以看到它的花姿，所以有時候可以襯托硬質的海芋，有時又會與甜美的泡盛草輝映，除了能與其他花材互動，它在架構花束也派上很大用場。

G 玫瑰
Rosa 'Intrigue'

帶點雅致的深酒紅色，在黃光下也會變成較淺的酒紅色。就像貝蒂・蜜勒那首有名的歌曲《玫瑰》想要表達經過歲月洗禮的魅力，我用這款玫瑰來呈現有自信、成熟女性的意象。它的花期比較早，花朵即使開到可以看到中間的花蕊還是非常漂亮。通常五月左右是玫瑰開花最好的季節，但在其他季節開花的玫瑰也各有特色，據說秋天的玫瑰會比春天的玫瑰更顯色，而冬天的玫瑰在寒冷乾燥的環境花期會持續比較久。根據季節找到與光線、背景環境相配的花朵，可以在同一種玫瑰中發現不同的魅力。

H 松蟲草
Scabiosa atropurpurea 'Terra Fairy'

長崎「寺尾花園」所培育的品種，「Terra」是代表來自這個產地的品種標誌。因為它的可愛及現代感而放入這個花束。

I 泡盛草、珊瑚花（淡粉）
Astilbe

是呈現這款花束柔軟質感不可或缺的存在，它也讓旁邊及附近的花朵看起來有如泡泡般蓬鬆。

>第42頁—P
>第102頁—G

J 大星芹
Astrantia major 'Star of Fire'

>第132頁—J

K 玫瑰葉鼠尾草
Salvia involucrate

常被用來妝點夏日花壇的一串紅是鼠尾草屬，但這裡要介紹的玫瑰葉鼠尾草是在一串紅花期過後的秋天才會開花的不同植物。花的顏色是討喜的玫瑰粉色，穗莖尖端苞葉越長越圓，然後苞片逐漸脫落綻放出獨特的管狀花。它那有趣的形狀與鮮豔的色彩，和這款具有獨特風格的花束相得益彰。

L 射干
Iris domestica

在夏天長出美麗的朱紅色花朵之後會結出袋狀果實，到了秋天，裂開的果實會露出照片中這種發亮的黑色種子。黑色種子有時也被叫作「射干玉」，據說從《萬葉集》時代（譯註：現存最早的日語詩歌集，收錄四世紀至八世紀的詩歌）以來，一直被用來當作形容夜晚、黑暗和黑髮的歌文。閃亮有光澤的種子有人工塑膠感，所以跟海芋一樣，我把它當作反自然的象徵。去掉棕色果實外殼感覺也不錯，但我在製作花束的當下還是把它留著。

才剛入冬,雖然時間還有點早,但我來到花市打算製作一束春天的粉紅色花束,就碰上一些鬱金香、陸蓮花這些應該在春季才上市的球莖植物。我想要的葉材和花材由於季節的關係幾乎都還沒有上市,所以便把黑色帶有光澤的海芋、射干種子這些花材拿來與濃粉的球莖植物搭配,嘗試做出這個看起來很酷、具有都會時尚感的花束。只是在它成熟的風韻當中彷彿可以瞥見一點柔美淡雅的初心,這是一束讓人情不自禁會心一笑的有趣花束。

法國畫家德拉圖（Maurice Quentin de La Tour）的畫作《龐畢度夫人的肖像》，那種穿插在冷色中耀眼的金光之美，讓我很想試著用花束把它呈現出來。透過自己的主觀直覺去拼湊一些顏色和質感，創造出更多有意思的作品。嘗試在顏色配置做了各種實驗的結果，我覺得模仿繪畫做出來的配色效果最好，這應該是因為畫家本身已經在各種顏色的平衡做過精密的計算。

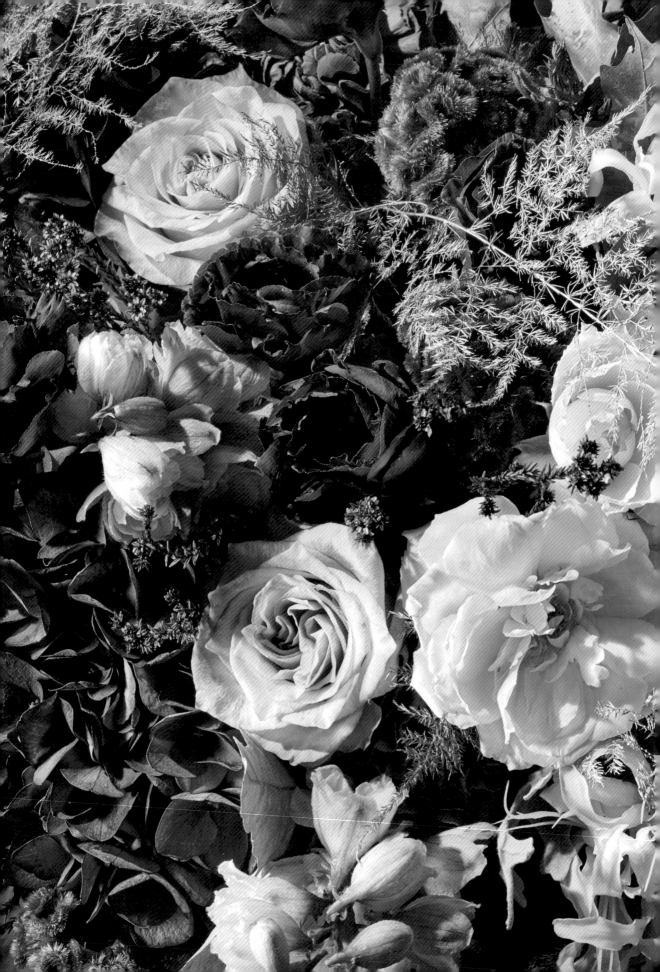

冬

l'hiver

―――

O4

從龐畢度夫人的肖像畫所得到的靈感

{ 花束 } 第151頁

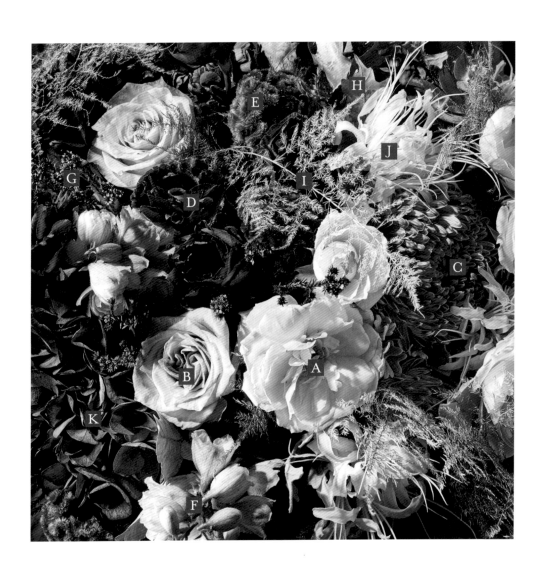

A 玫瑰
Rosa 'Princess of Wales'

獻給已故戴安娜王妃的玫瑰花。檻開花形花莖柔美下垂，纖細而優雅的花瓣，帶著鬆散的氛圍輕盈綻放，即使在不同的國度或不同的時空（譯註：這款玫瑰1997年由英國育種家育出）也都散發著相同的高貴氣息。很少看到切花販售，如果正好看到一定要買來試試看。

B 玫瑰
Rosa 'Deep Silver'

一種帶有灰藍色調的淡紫色玫瑰。據說是在肯亞透過現貨交易買到進口到日本的，同樣品種是否會再進貨還不確定。花朵是大自然的賞賜，再加上一些運輸的問題，所以只能碰到一次的狀況也還不少。如果眼前出現一朵讓人覺得很美的花，不管是日本國產或是從國外進口都會被它所吸引。

C 菊花（染色）/ *Chrysanthemum morifolium 'Peony Ash'*

從品種名可以知道這是像牡丹一樣大圓形恣意綻放的菊花品種，為馬來西亞進口。未染色前的白色也很好看，但花市販賣的是染成各種顏色，連螢光色都找得到，但我個人比較喜歡染成棕色和灰色這種古典調性的花材。不過當我在花市看到這個染成藍灰色的Ash系列時，就不在乎它到底是自然色或是人為染色，只覺得真是美極了，不管怎樣就是想把它放到花束裡試試效果，但可能是跟花束製作方法有關，怎麼擺都覺得太過顯眼，最後決定選用藍色但做了調整，只看到花朵的一部分。

D 洋桔梗屬
Eustoma 'Amber Double Purple'

Amber Double系列的花瓣光澤厚實，花期極長。還有其他品種，如Amber Double Bourbon（深棕色）、Amber Double Mojito（綠色）、Amber Double Chocolat（棕色）等品種。而這款Amber Double Purple顏色是深藍紫色、接近墨黑色，依據植株或是光線及觀賞角度不同，有時看起來會有閃閃發光的金屬色，有時卻像是柔軟的天鵝絨，非常耐人尋味的品種。

E 雞冠花、青葙（染色）
Celosia argentea '瑠璃'

染成深藍色的雞冠花，在花市被叫作瑠璃。由於這款花束以繪畫為藍本，在選花時不知不覺選用許多染色花材。通常要表現花束自然感覺時會刻意避開染色花朵，但透過改變花朵的呈現方式就可以找到它吸引人的地方。

F 飛燕草
Delphinium 'Fortune'

飛燕草雖然是初夏的花，但切花幾乎全年可見。這個Fortune品種是單花形，花莖垂直伸展長出花朵。單花形的單朵花瓣大都比檻開型的還要碩大，所以只要一朵就可以展現分量感，加上有許多顏色特別的品種可供挑選，Fortune這個品種就是其中之一，從淡紫到藍色的配色超美。

G 絨盞花（染色）
Staavia

來自南半球的原生花卉，花莖上端有許多小小的星形花朵。這裡所使用的被染成紫色的花材原本是白色的。這種原生花卉通常含水量比較低，很容易做成乾燥花，乾燥過的絨盞花也很漂亮。

H 櫟屬（染色）
Quercus

*Quercus*是指殼斗科櫟屬的學名，在日本也被叫作橡樹。這個從荷蘭進口的櫟樹葉材具有獨特的鋸齒狀闊葉。它被染成各種讓人覺得很可愛的顏色，例如棕色、紅色，有時還會看到金屬色。我採用的是染成古典調的粉灰色。染色花材會有某種程度的顏色不均勻，雖然它的葉子很大，但幸好在花束裡只會看到一部分。

I 蘆筍（染色）
Asparagus setaceus

蘆筍不只是食用蔬菜，還是一種觀葉植物，葉子也可以當成葉材出售。這束花所用的蘆筍是我自己用金色噴霧染色的，但通常在接近年底時，會從國外進口染成金色、古銅及銀色等亮閃閃的蘆筍葉，供應聖誕節和新年使用。染色後的蘆筍顏色很特別，透明感的葉子給人輕淡的感覺，很適合搭配其他花材。為了表現畫中龐畢度夫人禮服上金色刺繡的優雅曲線，我用波浪形狀把染金的葉子排列在花束的明亮的地方。

J 石蒜屬
Lycoris 'Elsiae'

白色的石蒜。它在剛開花時是奶黃色，隨著花越開越大會變成白色。在這束花中，我把它與染色的文竹放在一起，為了呈現禮服的金色刺繡，我借用石蒜的花瓣和雄蕊。先把花粉去除後再用，這裡大膽地去除花朵自然的樣貌塑造出人工的感覺，讓花瓣和雄蕊的線條看起來比較突出。

K 繡球花
Hydrangea macrophylla

繡球花期是初夏，但由於進口的關係連冬天都可以買得到。冬天販賣的進口繡球花大都是顏色比較沉穩溫潤的古典色調花材。

>第70頁—G
>第96頁—C

* 貝利氏相思 ' Purpurea'、銀葉菊

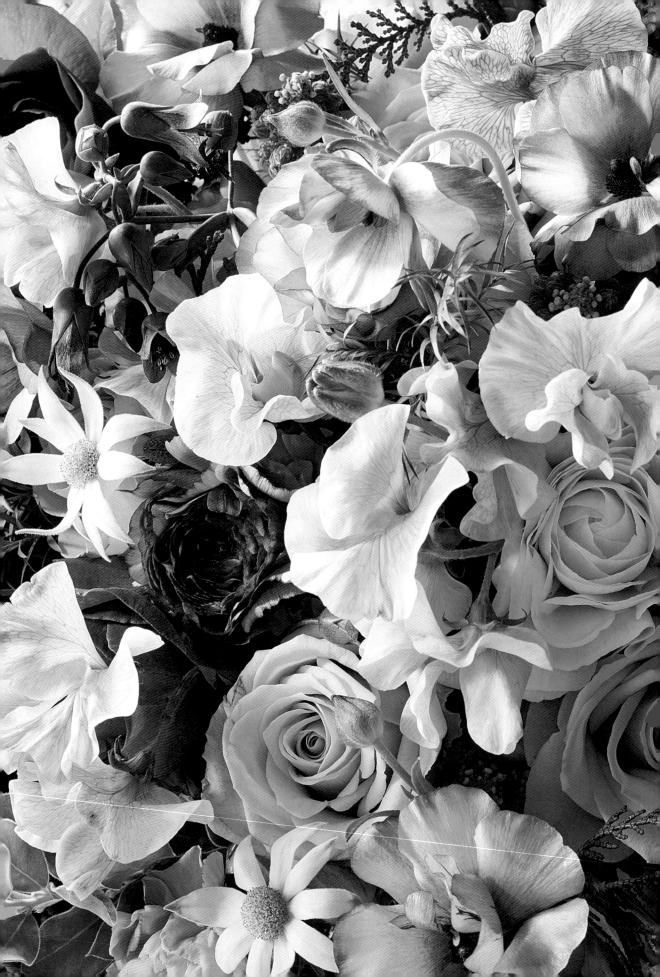

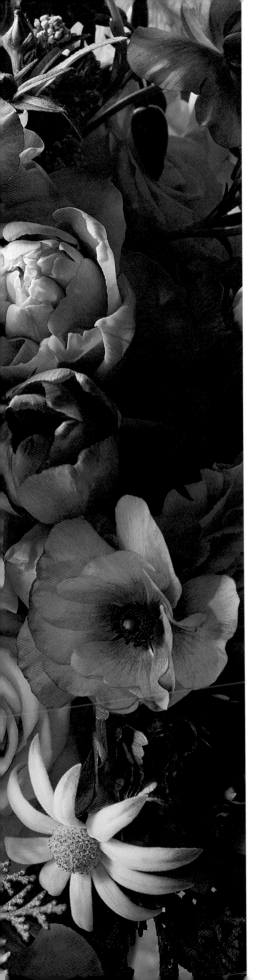

冬
l'hiver

05

凜冬到來的聖誕節激盪出的熱情

{ 花束 }　第160頁

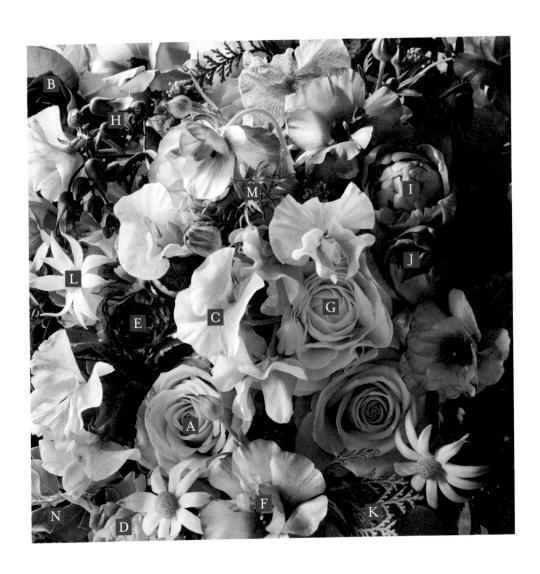

A 玫瑰
Rosa 'Desert'

品種名的英文意思是「沙漠」，啞光感的沙色讓人聯想到沙漠的景色。它是米色系玫瑰花的代表，花心帶粉紅的淺米色與外層花瓣的柔美綠色相互輝映。開花性很好而且花朵大得讓人吃驚，還有一股淡淡的香味。

>第174頁—J

B 玫瑰
Rosa 'Black Tea'

Black Tea 這種玫瑰在春季花束也有使用過，我在那款花束是把它當作聚焦顏色，但在這裡我用它混和紅色和棕色的色調，作為花束裡米色與紅色之間的過渡色。

>第38頁—B

C 香豌豆
Lathyrus odoratus 'Smoky Pink'

染色的香豌豆。煙粉色上帶點古銅色調的米白，色調優美。那絹絲般柔軟的古銅粉紅花瓣與 Desert 玫瑰偏米黃的粉紅，一起為花束帶來溫柔雅致的氣氛。

D 石竹、康乃馨
Dianthus caryophyllus 'Lege Marrone'

在眾多石竹品種當中，Lege Marrone 是在米白色當中混有粉紅、橘色和黃色等柔美顏色的品種。石竹的花色常常讓人眼花撩亂，再加上看起來很有時尚感的復古風品種不斷增加，一直都是備受矚目的焦點花材之一。為了連結花束中各種花材的顏色，單花顏色豐富的 Lege Marrone 就是首選，不只是方便來當成花束顏色的橋接，即使是欣賞單花，它那繁複的顏色也是讓人看得目不轉睛。

E 陸蓮花
Ranunculus 'Morugetta'

春天的花束曾經用過這個品種，因為它那紅色的花苞看起來很顯眼。隨著花開看到紅色花瓣，然後慢慢出現淺黃褐色，很美的對比。這張照片中的陸蓮花才正開始要盛開。紅色的陸蓮花品種當中，我覺得這款的色調沉穩很適合製作風格優雅的花束。

>第32頁—B

F 陸蓮花
Ranunculus 'Lux Satyros'

為花瓣帶有光澤的 Lux 系列品種之一。閃耀著亮黃色的花瓣看來像是金色的，與稍帶紅色花邊的花瓣及黑色花心組合後，色調看起來複雜卻有深度。閃耀奪目的花色讓本來優雅大方的花束變得比較繽紛。

G 陸蓮花
Ranunculus

單花形品種，淡粉接近白色，有如絹絲般的花瓣質地柔美。

H 黑蝶（多肉植物）
Kalanchoe '黑蝶'

為了製作這束花而在花市找到的，第一次看到這種黑色的多肉植物。灰色的花瓣從水滴狀黑色而有光澤的花苞中探頭出來，看起來很像是烏鴉的頭。花莖是黑色柔軟的藤蔓，如果取用比較長的藤蔓，要特別注意不要讓花的重量把莖壓斷。

I 鬱金香
Tulipa gesneriana 'La Belle Époque'

花瓣是淺米棕色，像奶茶般給人甜美的印象。花朵和微微帶紅的綠色條紋外瓣跟整個花束的色調和質感能夠互動，進而產生連結作用。

J 鬱金香
Tulipa gesneriana 'Ridgedale'

花瓣內側是巧克力棕色，外側是帶黃的米棕色，比旁邊的 La Belle Époque 鬱金香的淺棕色還要深一點，兩種鬱金香一起營造出美麗的色彩濃淡。

K 日本扁柏
Chamaecyparis obtuse

冬季不可缺少的針葉樹葉材之一，通常上市的是綠色葉子，但這次看到的是比較罕見的黑色，背面是淡綠色，正反面顏色對比非常美。好看的配色加上針葉讓人聯想到冬天，所以我嘗試著運用到花束裡。

L 法蘭絨花
Actinotus helianthi

>第74頁—H
>第138頁—E

M 澳洲茶樹
Melaleuca

與秋季花束使用的黃色澳洲茶樹不同，這次的葉材染成紅色。染色手法造成有些地方看起來比較紅，有些地方則偏橘。

>第122頁—J

N 銀葉胡頹子、唐茱萸
Elaeagnus

跟春季花束所使用的銀葉胡頹子是不同的品種，葉子表面感覺像是混和藍色和銀色的綠色，葉背是偏白的銀色，顏色對比感覺更加強烈。

>第38頁—K
>第70頁—N

* 玫瑰 'L'avenir+'、石南茶屬、天竺葵 'Lady Plymouth'、珍珠合歡

擁有色彩層次的優雅米黃色花束。在凜寒的冬日，用紅色、金色和針葉樹等花材營造出十二月那種讓人歡欣期待的氛圍，需要細細品味才能感受到的聖誕氣氛。為了讓花束整體給人優雅的印象，特別挑選花材的顏色落在紅色到金色之間，做了細緻的連結並形成層次感。

因為看到漂亮的聖誕玫瑰而開始選花，並設計出這款冬季花束。藉著
添加一朵朵不同的花材來搭配聖誕玫瑰特有的複雜花色，像是華麗的
紫色、有點暗的綠色等等，這種搭配方式讓花束整體感覺很和諧。看
起來很冬天的啞光質感讓聚集在花束的花朵看起來既蓬鬆又柔軟，就
像是鋪滿鮮花的地毯在凜冬中散發出令人愉悅的暖意。質感光滑的聖
誕玫瑰看起來非常顯眼，似乎在暗示自己才是主角，或許因為它是創
造這個花束的靈感繆思而閃耀。

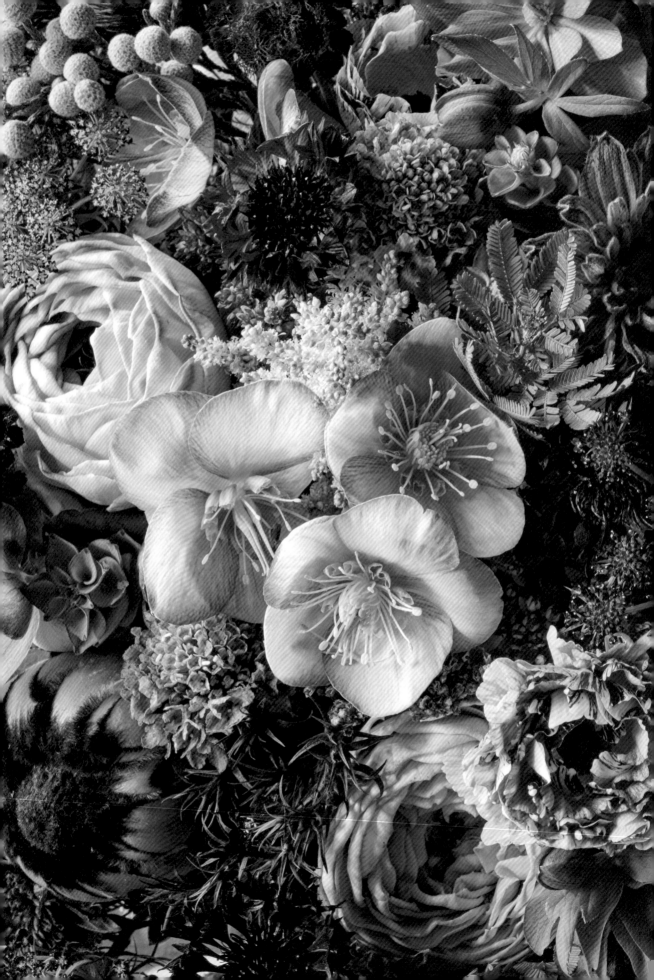

用帶著暖意的花朵鋪陳蓬鬆柔軟的地毯

{ 花束 } 第161頁

冬

l'hiver

06

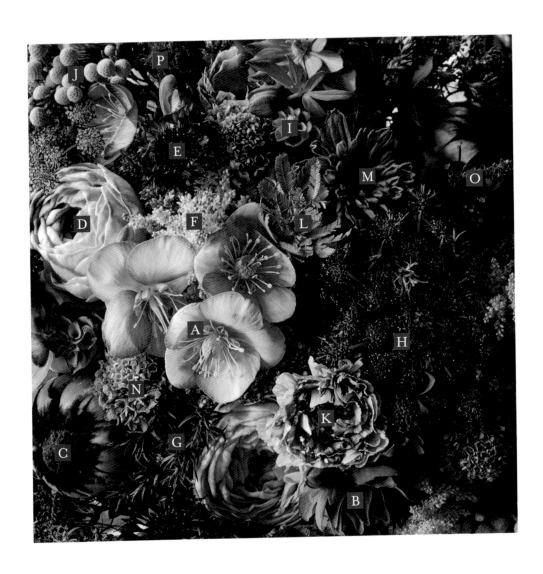

A 聖誕玫瑰、噎根草

Helleborus 'Glenda's Gloss'

這款花束的靈感來源，是由荷蘭種苗公司 Winter Angels 利用不同原生種培育而成的 Frostkiss 系列之一，綠色到灰白色的花萼及紫紅色的花邊讓它看起來既優雅又華麗。這個系列還有其他白色、酒紅及灰色系品種。它的花莖很長，大花，開花性、吸水性都很好，花蕊看起來好可愛，即使用在花束裡也可以維持很長的保鮮期。切花上市時間約在每年的2月到5月。

B 聖誕玫瑰、噎根草

Helleborus 'Elegance Purple'

是花朵擺動看起來很有韻味的豆沙色重瓣品種。俯下開花的姿態惹人憐愛。

C 大花帝王花

Protea magnifica 'Niobe'

南非原產。紅色、粉紅、綠等各種顏色和形狀兼具的進口花材，從它的大尺寸加上看起來有點硬質的感覺，讓人感受到南半球原生花卉特有充滿力道的美感。看起來蓬鬆的花朵被硬質的總苞片圍繞，這款Niobe品種有著黑色的花序和閃著銀光綠色但尖端變成黑色的總苞片，給人很有時尚感的都會印象。這款花束刻意呈現花朵的前端來強調它的顏色及蓬鬆質感。

D 玫瑰

Rosa 'Shell Vase'

整體顏色較深的花束讓這款玫瑰看起來比較白而且出色，也為花束添加適度的輕盈感。我覺得它那很有質感的花瓣同時也彰顯這款玫瑰獨特的花形。

> 第74頁—A
> 第126頁—B

E 矢車菊

Cyanus segetum

給人顏色很藍的印象，是偶然在花市找到的深紫色花材。

> 第12頁—J

F 泡盛草、珊瑚花（染灰）

Astilbe

> 第38頁—F
> 第74頁—F

G 鬚苞石竹

Dianthus barbatus 'Blackadder'

從花朵周圍長出有如鬍鬚般總苞片的鬚苞石竹品種之一，黑褐色花朵加上黑色總苞片。開花前披頭散髮模樣的總苞片看起來實在太有趣了，於是把它用在這束花裡面。

H 野胡蘿蔔

Daucus carota 'Daucus Bordeaux'

酒紅色的Daucus Bordeaux的顏色特別深。花序表面的顏色和質地都很適合這個花束，所以刻意讓它全部露出來強調這種氛圍。

> 第74頁—P

I 權杖木屬

Paranomus

灰色、堅硬的小巧葉子與花莖規則相連，是看起來很有個性的南半球原生花卉。這裡所用的是尖端帶著小花苞、花市也可以買到花朵盛開的花材。原生花卉因為很有異國情調，是夏天的重要花材，但它那乾燥的質感在冬天卻也容易搭配。北半球的秋冬正好是南半球的春夏季節，那時的進口量最多，當我在春天的澳洲看到花市到處排滿這種原生花卉時，心裡竟然出現一種奇異的凜冬感。

> 第144頁—J

J 綠珊瑚、珊瑚果

Berzelia stokoei

原產於南非的原生花卉。帶有啞光質地的圓形灰色果實，很有冬日的意象。保鮮期很長也適合做乾燥花。

K 陸蓮花

Ranunculus 'Galthie'

切花才剛在2021年上市的新品種。在白色花瓣點綴渲染般的酒紅色，結合清晰可見的黑色花心，有復古風。

L 貝利氏相思、金合歡

Acacia baileyana 'Purpurea'

貝利氏相思的變異種，把新芽染成紫色的花材，上市時間從冬天到早春。除了可以增加花束的分量感，還能夠讓花束顏色更加繽紛，是重要的花材。

M 黑心金光菊、黑眼菊

Rudbeckia hirta 'Cherokee Sunset'

重瓣、帶點耐人尋味的古銅風橘紅色品種。植株差異性很大，如果同時買十枝花的話會發現，無論是在花瓣數量、顏色都有很大的不同，挑花的時候覺得超有趣。原本開花及上市的時間是在夏季，但有次在冬季的花市找到它，正好與花束顏色很搭所以就購買。

N 星芒松蟲草

Scabiosa atropurpurea 'Classic Pink'

帶點米色的粉紅在顏色比較淡或是鮮豔的星芒松蟲草當中，算是比較細緻的稀有品種。我覺得它有點軟綿綿的質感為花束增添了樸實無華的優雅。

O 水晶花

Limonium Hybrid '電光赤華'

纖細又顯色是Sinensis系列水晶花的特色。電光赤華的花萼是讓人印象深刻的華麗深紅色，花萼上方冒出來的黃色小花也很可愛。

P 紫花藿香薊

Ageratum houstonianum 'Red Sea'

比較常看到的是藍色花材，但這次用的是紫紅色品種，與花束色調匹配。

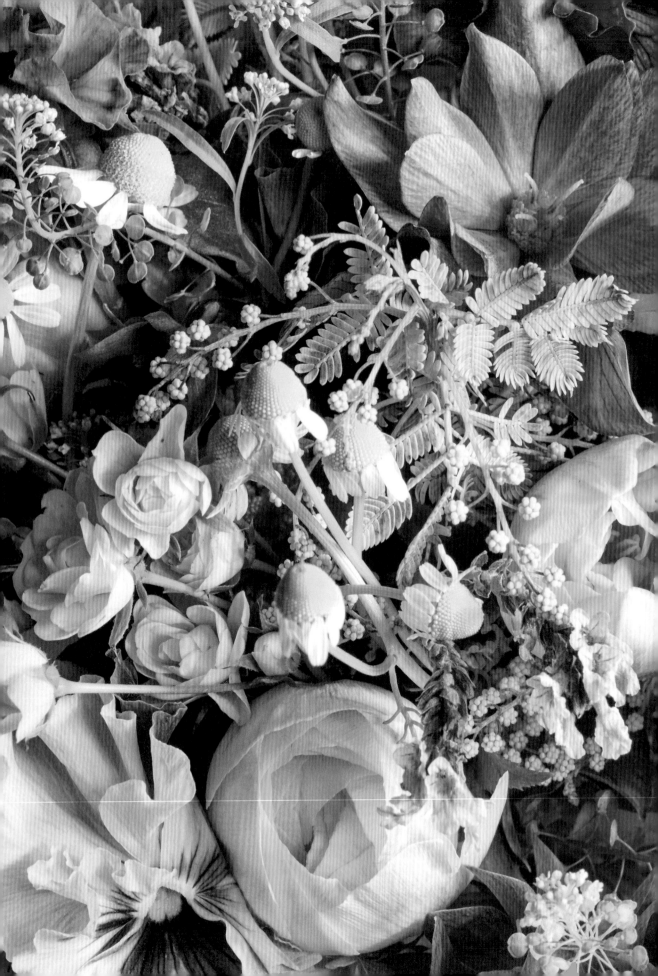

冬

l'hiver

———

07

用一束小花封存等待春天來臨的雀躍心情

{ 花束 }　第170頁

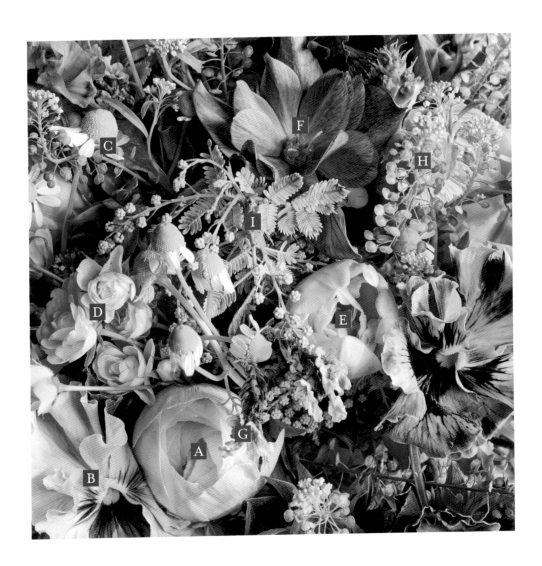

A 陸蓮花
Ranunculus 'M Beige'

春天最受歡迎的陸蓮花。我特別喜歡米色品種，經常使用，這個M Beige 品種就是其中之一。柔美小巧的花形加上淡米黃色略帶橘色的花瓣，彷彿春天的陽光。陸蓮花感受到溫度上升時，花莖便會伸展，若因為無法承受花朵重量而折斷的話，可以把花莖截短，另外放在玻璃杯欣賞。品種名開頭的M是指宮崎縣培育出產。

B 三色堇
Viola

在各種顏色的三色堇當中，這束花選用混和黃色、米色、紫色和棕褐色調的花材。我特別喜歡這種黃色混著紫色或棕褐的品種，其漸層花色讓人看得目不轉睛。在花束中利用它來連結黃色與暗紅色。

>第22頁—C

C 德國洋甘菊
Matricaria chamomilla

只有在春天才會出現的花材，香味很類似蘋果的香草植物。通常在早春2月左右開始上市，每次在花市看到總會忍不住買很多擺在花店櫃台旁。黃色管狀花心周圍排著一整圈的白色舌狀花瓣，花瓣會慢慢往下捲曲。葉子形狀像波斯菊一樣細緻地分裂開來，看起來很優美。這種花惹人憐愛，並讓人感受到一股牧歌般的鄉村田園風格。

D 玫瑰
Rosa 'White Woods'

在春季花束也出現過的White Woods 玫瑰，在這裡特別讓它凸出花束，以呈現小巧可愛花形。如果用在比較小型的花束，可以更加展現它的精緻與美麗。一朵

朵展開的小花往外伸展的樣子看起來可愛極了。

>第38頁—C

E 鬱金香
Tulipa gesneriana

象牙黃的重瓣品種，與 M Beige 的陸蓮花一樣有著朗朗的陽光色調。花瓣背面帶有綠色條紋，看起來比陸蓮花更加清爽，同時因為光線反射的不同，可能會讓人覺得花瓣質感很有變化。

F 聖誕玫瑰、嚏根草
Helleborus

這束花使用的聖誕玫瑰不是冬天開花的黑色嚏根草（*Helleborus niger*），而是在早春開花的東方聖誕玫瑰重瓣種類（*Helleborus orientalis*）。紅色系花朵，但花束照片中央上半部看到的是花朵開了一段時間後，雄蕊脫落，花瓣變成沒有那麼明亮的古銅紅色。聖誕玫瑰濃密的黃色雄蕊看起來雖然很美，但在花蕊枯萎之後，花瓣顏色會變得比較深沉，有種復古調的魅力。春季花束使用過的白色、紅紫色有斑品種的聖誕玫瑰是它剛開花的樣貌，應該明顯看得出來前期單調的花形跟開花後期的差別。

>第32頁—J
>第42頁—S
>第174頁—I

G 蕨葉薰衣草
Lavandula multifida

蕨葉薰衣草當中的淡粉色品種。很少看到切花販售，這裡是從我媽媽的盆栽剪下來用的。薰衣草雖然感覺清新可愛，但在天氣比較冷的季節，它那深紫色花苞與淡粉色的花朵形成強烈的對比，看起來很有韻味。在製作花束時同時享受它的芳香，會讓人覺得心情很好。

H 凹果薺薹
Thlaspi arvense

跟日本的薺菜很類似，但凹果薺薹的植株比薺菜更高、種子更細更小。市面上也有從荷蘭和以色列進口的花材。密集的花苞裡只看到一點一點的小花探出頭來，因為它的花朵很小看起來很不顯眼，很自然地呈現田園氣息。非常好用，算是花束裡的幕後功臣。保鮮期很長，即使是做成乾燥花也能維持形狀而且持續很久，是我們店裡常備的花材之一。

I 貝利氏相思、金合歡
Acacia baileyana

每年1月到3月上市，葉子很漂亮的貝利氏相思變異種。它是這個季節出現在市場上的葉材之中最讓人喜愛的，每次在花市看到就忍不住要買。枝條本身很有分量感但葉子很纖細，所以其實還滿輕的。最重要的莫過於它的色調，只要有它存在，整束花就給人明亮柔美的感覺。跟顏色低調的花材做組合感覺很貴氣，但把它加入顏色比較討喜的花材中卻又給人柔美的印象，是非常實用的葉材。在春季花束當中，與紫色花材組合形成美麗的對比色，在這裡卻是柔美溫暖的黃色漸層色調。

>第32頁—N

✻ 立金花、香豌豆、蘋果薄荷、常春藤

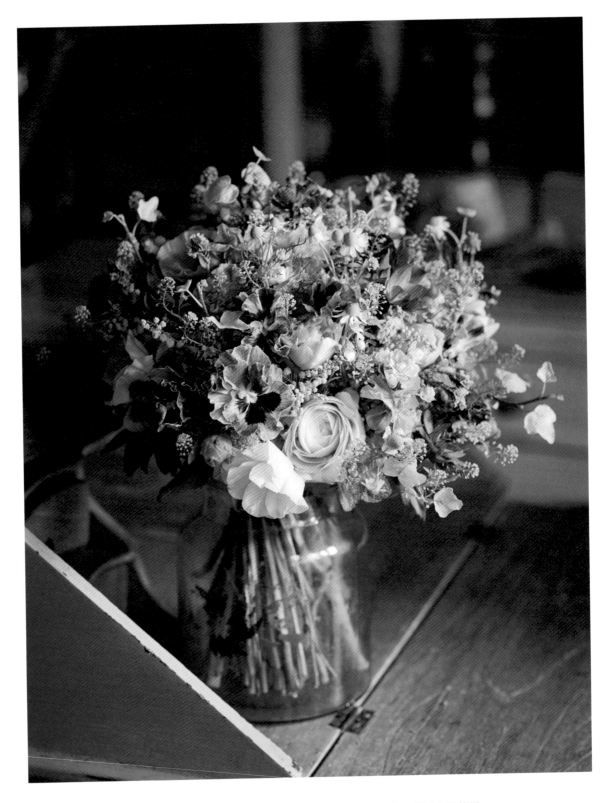

在切花的世界裡，春天花材正好在寒冷的冬季大量出貨，所以才能夠早一步把春天的花朵如鬱金香、陸蓮花或是聖誕玫瑰收集起來，試做出這把精緻而緊湊的花束。小一點的花束可以清楚瞧見那些平常不太起眼小花的可愛之處。有如一束陽光照耀般柔美的黃色漸層，讓人忘卻了冬日的嚴寒，這是一束讓人感受到春天溫暖的花束。

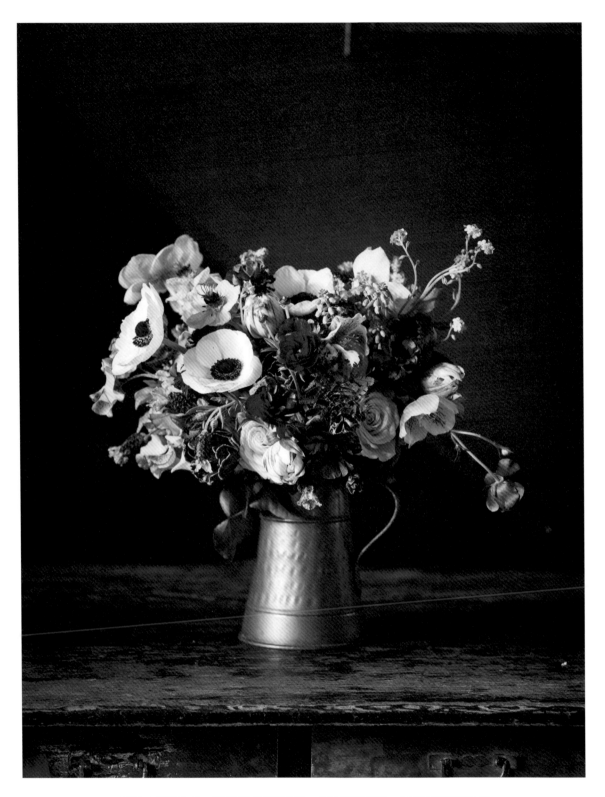

紅藍白三種顏色。當我在博物館看到一大堆宗教畫時,心想這三個顏色好像很少一起用在花束裡,但效果應該還不錯才對。藍色和紅色可以用比較自然及象徵方式綴入花束,再把米色和紫色這些色調比較細緻的花朵分散到花束之中,強烈的色彩像是給花束吸入一口口的新鮮空氣般,讓人眼睛為之一亮。花束越往外側輪廓線就越模糊,讓這款色彩強烈的花束比較容易融入空間當中。

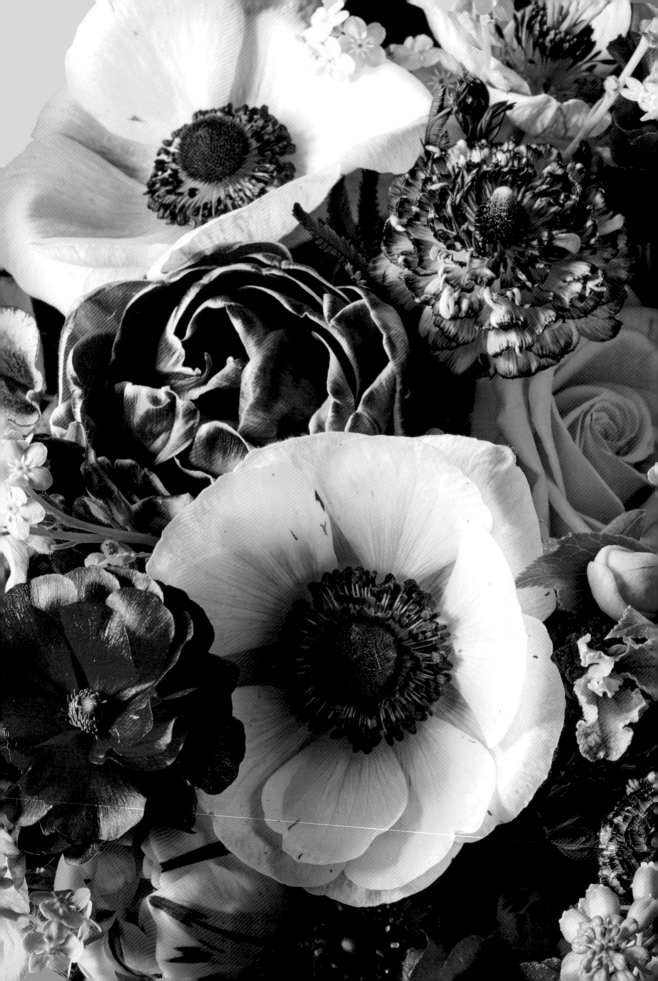

冬
l'hiver

08

神祕的藍白紅三色花束

{ 花束 } 第171頁

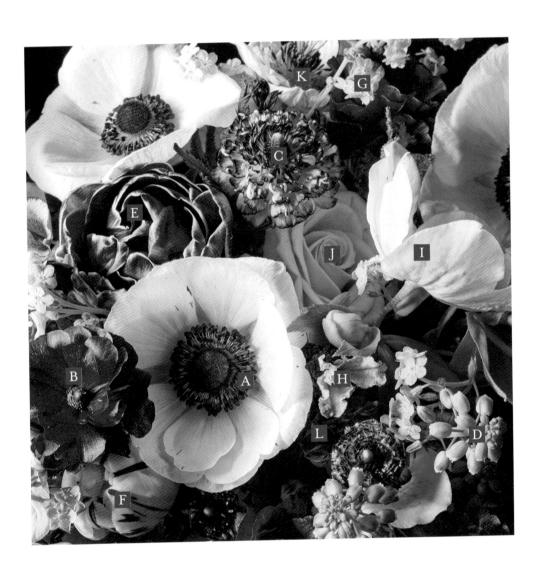

A 歐洲銀蓮花、紅花白頭翁

Anemone coronaria
'Mistral White Black Center'

從年底到3月都可以買到，是春天的代表性花卉之一。外觀看起來像是花瓣的花萼顏色多樣，也是最能讓人感受到愉悅春日時光的花卉。花朵每天開開合合的伸展和變化也很有趣，讓人深刻感覺到植物是有生命的。有些白色品種的雌蕊是綠色的，但在法國更常看到的是黑色雌蕊，這個品種讓我憶起在法國學習花藝的日子。建議使用簡單的插花方式即可，不過在這裡，透過與其他花卉的組合來強調歐洲銀蓮花高貴而且神祕的面向。從花苞到盛開，它的花朵大小會在短時間產生很大變化，所以我透過花束表面的高低起伏來營造一個讓它可以盛開的空間。

>第144頁—E

B 陸蓮花

Ranunculus ' Lux Hades'

在春天花束也用過的花材。這裡我把花苞和盛開的花朵利用參差交錯及高低起伏的方式來安排，讓它們產生動感。即使在比較暗的空間裡，它那具有光澤感的紅色也可以完全綻放出光芒。

>第48頁—G

C 陸蓮花

Ranunculus 'Morocco larache'

一股無法形容的異國風情與它的品種名 Morocco 非常吻合。品種繁多，花瓣顏色、很有個性的捲曲以及非常惹眼的雌蕊是 Morocco 系列的特徵。也有一些更華麗的品種，但 larache 的顏色和花朵大小最為適中。我覺得強調外觀造型，會讓具有藝術感的彩色花束給人更深刻的印象，就像是在料理加入香辛調味料的效果，讓整體表現更具說服力。照片左下角的小花蕾，花形也是別緻可愛。

D 葡萄風信子、串鈴花

Muscari armeniacum

常被用來裝飾春日花園的球莖植物。切花長度很短，花朵也不大，但只要放進花束，那光滑的質感和獨特形狀就很吸睛。如果把明亮鮮豔的色彩拼湊起來，就可以營造出童話仙境裡脫俗的印象，而葡萄風信子在這款風格獨特的花束中，彷彿帶著一點點邪氣，更加深它那神祕的感覺。不只是葡萄風信子，只要是形狀特殊的花朵都可以透過組合給人不同的印象。

E 鬱金香

Tulipa gesneriana 'Dream Touch'

這個品種的花瓣是能夠與紅藍色混和的紫色，同時邊緣鑲有白色。很適合用來作為紅藍白之間的顏色緩衝與連結。

>第32頁—F

F 鬱金香

Tulipa gesneriana 'Carnaval de Nice'

重瓣品種帶有不規則的紅色和白色條紋。開花時分量感十足，非常美豔，不過它在開花之前的樣子就已經很華麗。這款花束是比較鮮豔的色彩組合，但多彩的 Carnaval de Nice 把這些濃烈色彩巧妙地連接起來，讓彼此之間的對比不會太過強烈，也不會給人色彩很分散的感覺。

G 沼澤勿忘我

Myosotis scorpioides

天藍色的小花，看起來纖細而楚楚動人，但看到花苞一朵一朵地綻放，就可以感受到那種環境再惡劣，也會想辦法存活的草花特有的韌性，這才體會到為什麼它會被叫作「勿忘我」。花莖很嬌嫩，開花時似乎會隨意地擺動。在花束中我分散放在比較高的位置，這樣就可以感受到其輕盈的搖動。

>第42頁—B

H 法國薰衣草

Lavandula stoechas 'Kew Red'

法國薰衣草的花朵上方有對很神祕、看起來像兔子耳朵的花尖，在照片中只看到這對耳朵。它那毛茸茸的樣子很可愛，這是一款名為 Kew Red 的紫紅色品種。我用它作為紅藍顏色的連接。很難買到切花，所以是直接從盆植薰衣草剪下來使用。

I 聖誕玫瑰、嚏根草

Helleborus

在這個花束使用白色帶有磚橘色斑點的花材，透過聖誕玫瑰背面、側影和下垂花莖的呈現，能夠讓人感受到花朵之美不只局限於它們正面的表情。

>第32頁—J
>第42頁—S
>第168頁—F

J 玫瑰

Rosa 'Desert'

不自覺就會拿來放入花束的米色玫瑰，可能是因為沙黃色的關係，這是大地的顏色，可以跟任何色調融為一體，再加上一點點古銅風格帶來的時尚感。在這款花束中，我把它放在顏色強烈的花朵之間，用來收斂整體花束稍微濃烈的氣氛。

>第158頁—A

K 黑種草

Nigella 'African Bride'

白色花瓣之下有突出黑色雄蕊和雌蕊的品種，加上單瓣的陪襯，感覺比重瓣的黑種草更有野性美。似乎有點不太好惹又有自我風格，很適合這款花束。

L 貝利氏相思、金合歡

Acacia baileyana

枝條尖端的葉子是紅銅色。依植株不同，枝條上下的顏色會有一些漸層色變，即使是單枝也可以像火焰般美麗。它那別緻的色調與輕盈的擺動，為花束加分不少。

＊ 香碗豆 'Shire Ripple'、長春藤

關於旅行

◎青江健一

跟剛開業時相比，店裡的花卉種類增加非常多。當初決定把這家花店命名為「懷舊花園」，以記憶中風景所出現的植物來做陳列，所以在早期大多是樹木和草花。而現在店內擺滿康乃馨、飛燕草、進口的南半球原生花卉到星辰花等等不同品種和色調的鮮花。出現這種變化是因為我在持續旅行的過程中，所看到的風景和回憶。雖說旅行目的是要讓人澈底放鬆，但旅途中偶遇的風景也會激發對於花店後續規劃或是製作花束的靈感，對我來說是不可或缺的存在。

2014年去了法國的普羅旺斯，是巴黎Frédéric Garrigues花店老闆Frédéric的故鄉，那次旅行是他帶我去的。有一天他跟我說：「走吧，我們去收集花束所需要的花材。」然後來到一個山腳下，看起來並沒有五顏六色鮮花盛開的地方。我還記得剛抵達的時候，心想：「咦，真的是這裡嗎!?」來到一個若與Frédéric分開後就再也找不到回家之路的地方，我們一邊爬上斜坡一邊在強風中收集花材。就在我覺得筋疲力竭時抬頭一看，眼前展開的不是日本那種鬱鬱蔥蔥的山間風景，而是交織著看起來強壯的矮灌木、枯樹和質地堅硬岩石的乾燥地景。我那時被大自然的力量，以及那種默默接納所有一切的土地所散發出來的包容性所感動，它也是那次旅行中最讓人難忘的地方。那次收集的迷迭香、月桂樹、枯枝、枯草與新鮮豐美的花材截然不同，但把它們隨意捆束起來卻變成一束融合力量與柔美的花束，彷彿凝縮我所看到的風景。在那次之後我終於可以做出揉合乾燥、枯萎又有懷舊感覺的花束。在店裡定期舉辦的花藝課，隨著以前沒有嘗試過的波西米亞風格或是鄉村風格花束主題的加入，用來呈現懷舊質感的星辰花或是乾燥花等等花材也持續增加。

2019年9月初在澳洲當地的春天，我去了有「南半球花都」美譽的西澳首府伯斯。抵達機場後，最讓我吃驚的莫過於到處都是高大的尤加利樹。許多在日本完全沒看過的花，還有一種在當地被叫作Wattle的金合歡正在盛開著，這些與北半球完全不同的植物和伯斯的城市景觀讓我留下深刻的印象，歡喜地想要拍照留下這些讓我感動的風景，光是在市區散步就花了好幾個小時。

坐公車就可以抵達的旅遊勝地國王公園（Kings Park），當時正在舉辦「野花節」活動，南半球特有的原生花卉齊聚一堂，以前只有在花市才能看到的班克木和紅花銀樺牢牢扎根於原生土地，開出燦爛的花朵，隨風飄揚的風蠟花和波羅尼花的宜人香味讓我非常感動。在受保護的國家公園健行時，還看到叢生的大片野生蘭花和袋鼠花。在那之前只接觸過乾燥的原生花卉，看到原生花卉在大自然當中自在生長的樣子，讓我開始把它們加入自然風格的花束當中。為了向其他人介紹在旅行途中感受到的植物魅力，我們店裡的南半球原生花材也逐漸多了起來。

還有，每次透過飛燕草纖薄的花瓣看到光線，都會讓我想起在巴黎教堂看到光線穿過鑲嵌玻璃的感動；在奧地利看到經典男裝店的櫥窗展示時覺得「嗯，這感覺跟滿天星好像啊！」後來只要看到滿天星就會記起那家店的復古風格；或是旅行途中在美術館參觀，它那整體的色彩配置讓人想起繽紛多彩的康乃馨……布拉格的黃昏、比利時布魯日燈火耀眼的城市景觀、北海道的花園街道，還有回到老家時那種久違的鄉間風景……過往旅行時讓人印象深刻的美景變成了念念不忘的諸多美麗回憶，在我們的懷舊花園裡有如美麗繁花般逐漸累積並盛開。

接下來還會碰到什麼樣動人的景色呢？讓我們的小店增加多少沒見過的花朵呢？老實說我們也對於這個懷舊花園的未來充滿期待。

與 Frédéric 一起拜訪過的普羅旺斯風景

在普羅旺斯採摘的植物所製作的花束

在澳洲看到的植物。到處都是金合歡的大樹

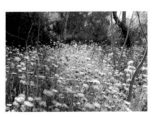

遍地叢生的蠟菊

花束製作・裝飾・其他

從選花的思考方式到如何製作花束及裝飾，
接下來將總結各種方法及竅門，
讓讀者更加享受花束與鮮花所帶來的愉悅。

參考本書介紹過的花束，試著製作比較小的花束

　　到目前為止介紹過的各種花束，每一款都是需要用雙手來捧的尺寸，這麼大的花束即使是開花店也不一定有太多機會製作。或許你不常捆綁或是收到類似這種尺寸的花束，但如果喜歡本書所介紹的主題，或是很想利用花束某一部分來做顏色和質感組合並當作日常選花的參考的話，那就太棒了。同樣的，如果透過時尚、藝術、風景或是影像發現其他好看的組合，也可以拿來當參考，盡情把自己的想法表現出來。

{ 參考花束 }　第10頁

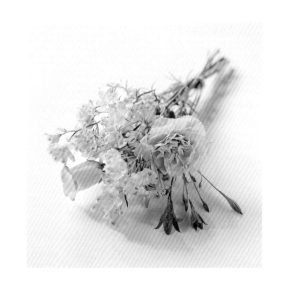

　　為了模仿原來花束的色彩和帶有透明感的氛圍，能夠提供透明感的花材飛燕草維持不變，但使用風鈴草和紫燈花來營造藍色光影，尤其是風鈴草的淡紫色花瓣極纖薄，像飛燕草一樣具有透明感而且出色。以米色康乃馨作為強調色。

花材名：飛燕草 'Super Chiffon Blue'、風鈴草 'Champion Sky Blue'、紫燈花、康乃馨 'Putumayo'

{ 參考花束 }　第68頁

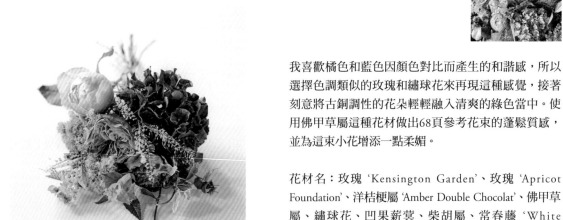

　　我喜歡橘色和藍色因顏色對比而產生的和諧感，所以選擇色調類似的玫瑰和繡球花來再現這種感覺，接著刻意將古銅調性的花朵輕輕融入清爽的綠色當中。使用佛甲草屬這種花材做出68頁參考花束的蓬鬆質感，並為這束小花增添一點柔媚。

花材名：玫瑰 'Kensington Garden'、玫瑰 'Apricot Foundation'、洋桔梗屬 'Amber Double Chocolat'、佛甲草屬、繡球花、凹果薪蓂、柴胡屬、常春藤 'White Wonder'

{ 參考花束 }　第78頁

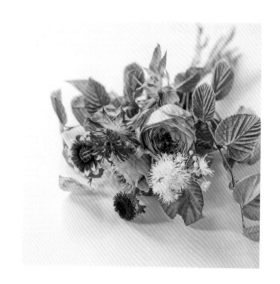

以明亮的橘色和杏粉色玫瑰打底，再結合深紅色、白色和紫色，再現第78頁的花束顏色。其中一個亮點是很有夏天涼感的蠟瓣花新鮮綠色枝材，這種枝材與第78頁花束中使用的花材蝴蝶戲珠花一樣擁有美麗的葉脈。把給人印象深刻的部分精準表現出來，即使顏色分布的區域大小產生變化，還是可以營造出整體感覺。

花材名：蠟瓣花、玫瑰 'Carpe diem+'、玫瑰 'Romantic Antique'、蜂香薄荷、薊、百日草 'Persian Carpet'、唐松草

{ 參考花束 }　第100頁

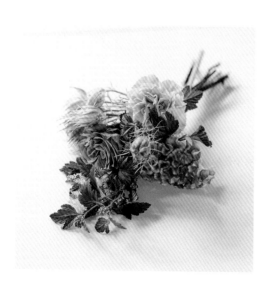

為了呈現整體花束的顏色及蓬鬆質感，選擇色調相近的米色到粉紅色蓬鬆感的花朵。新娘花與黑種草感覺比較乾，卻也意外發現與這些柔美的花朵很契合。我想用深綠色來襯托花朵的亮度，在尋找綠色花材時發現這款被叫作Diablo的金葉風箱果，馬上拿來試用。

花材名：新娘花、黑種草果實、金葉風箱果 'Diablo'、玫瑰 'Avenir+'、雞冠花 'Asuka Select Pao Pao'、泡盛草 'Light Pink'、康乃馨 'Putumayo'

如何找尋製作花束的植物

分辨顏色

　　如果收集十種你覺得是紅色的花朵並全部排列出來，就會發現這十種花色都不盡相同。紅色的顏色種類實在是多到不勝枚舉，譬如說帶粉的紅色、有點橘的紅色或是有點暗的紅。仔細觀察一朵花，可能會發現它有紅色和紫色的漸變，有些加了白色框邊，像花一樣的雄蕊和顏色顯眼的雌蕊，可能裡面還有其他各種顏色。

　　雖然花的顏色可以大致分為紅、粉、黃三個大類，但顏色變化可能會多到讓人無法形容它到底是什麼顏色，再加上有時候同一朵花又有很多顏色。在組合花朵顏色時，雖然可以用初步印象來做花束的架構，但過於直接的呈現可能會有出乎意料的違和感。

　　等到你已習慣觀察花朵的顏色，請試著用自己的直覺去感受乍見之下的色彩層次與深淺，還有點綴其中的細緻配色。可以試著把這些細微的顏色用色階去連結，或者有時候使用它的對比色去試試看。用直覺看到的顏色去呈現，可以讓用色看起來比較顯眼，立刻讓花束的整體色彩感覺更加耐人尋味。若是不確定要選那一朵花時，可以先觀察剛剛選擇的花是由哪些顏色構成，連最細微的顏色都不要放過，然後再決定要選什麼顏色，或許這是讓你突然間靈光一閃的機會。這裡我們用幾種花來做示範，學習如何觀察它們的顏色組成。希望讀者在品味這些人類無法複製的花朵色彩同時，也能好好享受觀察花朵的時間。

辨別花朵顏色範例

a 康乃馨 'Gloomy'

第一印象　米白粉紅

感覺色彩

· 微微帶黃的淺米色
· 帶點紅的古銅粉色。花瓣下半部顏色較深。
· 混合以上顏色的色調漸層變化，整體看起來
　是柔和的米白粉紅

使用範例
可以做成色彩漸層去連結米色和帶紅的色系，
也可以根據整體花束顏色需求，作為米白粉紅
色的花材使用。

b 玫瑰 'Lilac Classic'

第一印象　紫色
介於紫色和粉紅色之間的柔和淡色調，也有點
仿舊灰色感。

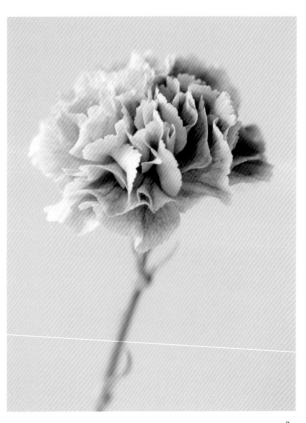

感覺色彩

· 花瓣外側是偏白的淡藍色調。最外側的花瓣白中帶綠。花瓣邊緣是比較深的紫粉色。

· 由於花瓣層次繁複重疊，越往花心深處紫色的感覺越強烈。

使用範例

與粉紅色花朵搭配可以襯托它優雅的粉紫色，也可以搭配白色、灰色這種無彩色系，營造出淺灰的仿舊感。有一點也可以當作參考，紫色花朵會依據光線不同而看起來像是紅色或藍色。

c 木百合

第一印象　綠色

感覺色彩

· 葉子邊緣帶點紅色和黃色，與綠色混合的地方也看得到棕色。

· 葉子背面是淡綠色，花朵與花莖接點的基部是淡黃色。

· 花莖混合著紅色和黃色。

· 比較嫩的葉子背面與老葉相比顏色偏淺黃。

· 葉子表面色調感覺偏黃。

使用範例

花朵邊緣有一點點紅，雖然可以當作綠色葉材來使用，但也可以將它融入全部都是綠色的花束，這樣可以讓紅色葉緣看起來相對顯眼。

d 大麗花 'Antique Romance'

第一印象　橘色

感覺色彩

· 花瓣背面是比較紅的朱紅色。

· 花瓣正面的顏色是比背面更明亮、更有層次感的橘色到杏黃色。

· 花心部分很容易看到花瓣的背面，可以仔細觀察它層疊又豐盛的花瓣讓整體的紅色看起來比較凝聚。整朵花越往外側感覺越明亮，就像是流動的漸層變化。

使用範例

利用呈現花朵側面的方式突顯它花瓣背面的濃烈紅色，或是完全看到花朵的正面來充分利用其色彩漸變。

e 圈柱蘭

第一印象　很難形容的複雜顏色

感覺色彩

· 淡紫色及帶點灰的白色。

· 有點紅的紫色。

· 仿舊復古的淡綠色。花心微褐色。

· 帶有灰色調的綠色。

使用範例

它的花色可以用來連結白色到紫紅色調，或是把它放在綠色花束當中，強調那微微的紅色。

b　　　　　　　　c　　　　　　　　d　　　　　　　　e

葉材的使用

製作花束時，除了花材另外再選擇合適的葉材、枝材和蔓材之類的材料來搭配也是重點之一。葉材能夠讓花束看起來更自然，增加分量感與季節感，而且有些擁有花卉所沒有的顏色和質感，所以擴大範圍選擇與主題相配的葉材，可以讓花束作品看起來更完整。雖然因花束主題會略有調整，但在選擇材料時建議葉材預算約佔20％到30％左右。如果預算還算充裕的話，最好能夠混用幾種不同類型來增加變化性。

接下來為了示範葉材的色調如何改變花束，我們將介紹4個全部使用相同花材但是變換葉材的花束。

a 標準色葉材

這種懸鉤子屬（*Rubus*）的翠綠可以為花束增添清新感，一直很受歡迎所以種類繁多，隨時都可以輕鬆入手而且顏色容易搭配。但給人的印象會因為明暗度、質地形狀、品種而有差異，所以最好依花束主題選擇適合的材料。

b 明亮的偏黃葉材

這片墨西哥橘（*Choisya ternate*）的黃綠色葉子，為整體花束帶來明亮的光彩。強烈黃色調跟花材一樣很有存在感，看起來有華麗感。它那輕盈的感覺完美襯托春天這個季節的光亮蒼翠。搭配標準葉材或是灰階銀色葉材形成的漸層色也很好看。

c 帶紅的葉材

這是紅色石楠（*Photinia* × *fraseri* 'Red Robin'）的新葉。紅色系葉子的沉穩帶給整個花束比較素雅的氣氛。新鮮的紅色葉材就像鮮花，可用同樣方式選購並加入花束。建議加一點顏色較紅豔的葉材當作點綴。尤其是在秋天會有許多帶著紅色和橘色的葉材上市，給人很強烈的季節感。

d 銀色系的葉材

像綿毛水蘇這種銀色系的葉材會讓花束看起來有優雅、復古的穩定感，很適合冬天的氛圍，但在其他季節若與其他顏色的葉材做組合，也可以為花束增添一些特別的感覺。

a　　　　　　　　　b　　　　　　　　　c　　　　　　　　　d

a　b　　　c　d　e　　g　　　h

關於葉材的小知識及示範

　　像鮮花一樣繽紛獨特的葉材，除了運用顏色之外，也可以利用葉子尺寸和密度、質感和枝條的分量感等等特色，來選出適合花束主題的材料。譬如，即使是顏色相似但使用較大的葉子，可以立刻顯色、給人一種動態感，而使用細葉的話，就可以巧妙地增添顏色。

　　葉材的種類也會影響到呈現出來的感覺，譬如來自樹木、草花或是香草類會給人比較自然的感覺，而穗狀和蔓藤可以為花束增添輕盈感和動態感，如果葉材使用得當，不僅精緻而且更有存在感，讓花束整體更有深度。熱帶植物的葉材有種夏日異國情調和線條簡單的現代感，而針葉樹就有凜冬的感覺，原生花卉的葉材有乾燥的質地和南半球植物的獨特性。

　　可以像這樣依不同葉材的背景去想像它的風景、產地風土和季節性，然後決定是要讓它與花束原來的色調重疊或是讓它呈現對比效果。這裡所介紹的只是一些示範而已，可以試著使用這種方式找到各種葉材的特性並充分利用。

a 銀香梅 / *Myrtus communis*

純正的綠色和閃亮的葉子。帶有這種細葉的葉材可為花束增添自然氣息，同時又巧妙地增加彩度。由於葉子沒有那麼茂密，容易與其他花材融合但又適度表現出個性。

b 綿毛水蘇 / *Stachys byzantine*

整體感覺是蓬鬆的銀色，毛茸茸的質感。葉子雖然比較大，但由於是草花植物所以感覺相對柔和，很容易與其他花材融合。無論把它放在復古調或是呈現自然風格的花束都適用。

c 鐵線蓮 / *Clematis perrieri*

如果應用蔓材輕盈的動感讓它在花束中自由伸展，看起來會比較活潑。許多蔓藤無論在顏色和形狀都很有特色，想在花束加點特別的材料時建議使用。

d 羊毛松 / *Adenanthos sericeus*

濃密蓬鬆的葉子有如天鵝絨般的澳洲原生花。通常來自南半球的原生花卉都有乾燥、堅硬的質感和獨特的形狀，賦予花束比較粗獷、有個性的藝術氣息。

e 香葉天竺葵
/ *Pelargonium graveolens*

形狀有如手掌的香草植物。香葉天竺葵除了香味還有一種清新的明亮感，就像它的草花性格般易於搭配而且看起來很自然。在花束比較缺乏香味時，有了它的加入不論是帶來香氣或是改善外觀都可以派上用場。

f 彩葉芋屬 / *Caladium*

熱帶植物的葉材。有光澤的粉紅色，雖然小巧但很有視覺衝擊力。有很多熱帶植物的葉子既大又寬，色彩繽紛華麗有如花材一

般，適用於具有動感、熱帶和異國情調的風格組合。

g 馬醉木 / *Pieris japonica*

堅硬、濃綠的枝材。雖然感覺跟銀香梅很相似，但馬醉木的葉子茂密而且枝條較多。這類的葉材會為花束增加分量感，也可以拿來當作支撐花材的內襯。如果顏色太過顯眼，可以透過減少葉子或是把它放在比較低且不顯眼的位置來調整露出的比例。

h 銀葉胡頹子、唐茱萸
/ *Elaeagnus*

表面是綠色，背面是銀色的獨特葉材。色調細緻加上有許多分枝的特色，對花束來說是提高分量感及添加顏色的寶貴材料。在不同季節依照自己的喜好先找到合適的葉材放著備用，以便在製作花束時派上用場。

關於花材的質感

　　植物具有各式各樣的質感，例如滑溜溜的或乾燥粗糙的，即使色調相同但可以因質感不同而改變整體感覺。像這樣善用質感印象也是製作花束的重點，花束本身要傳達的感覺，也會因為使用何種質感的花材而產生很大的變化。雖然有人認為質感對於整體花束風格的傳達，遠遠比不上以顏色來表達，但是對於習慣用顏色來呈現的人，可以再加入質感強調來突破表現的框架，在花束裡做一些質感紋理的對比，營造讓人耳目一新的感覺。

同樣的顏色，質感不同就會改變印象

a 乾燥粗糙

範例：水晶花／*Limonium hybrid*

水晶花即使在新鮮狀態時，也好像枯掉似的乾荒粗糙，很多含水量低的花朵都有這種特性，這種質感讓人聯想到乾燥的大地和復古的制式印象。乾燥的花可以搭配具有清新感的花材來強調鮮嫩感，也可以搭配南半球原生花卉來營造熱烈濃厚的氣氛。

b 潤澤的

範例：洋桔梗屬／*Eustoma 'Classical'*

洋桔梗花瓣含有大量水分、質地濕潤。這種潤澤的質感給人清新優雅的感覺。除了能感受到花朵生命力而且適合呈現自然風格，也可以跟質感完全不同的花材搭配，強調它的優雅貴氣。

c 蓬鬆的

範例：野胡蘿蔔／*Daucus carota 'Daucus Robin'*

Daucus Robin是野胡蘿蔔的品種之一，由許多小花聚集，質感蓬鬆。又蓬又輕的花朵給人柔美、楚楚可憐和可愛的感覺。色彩明亮的飄飄感與它那柔美的小花組合，讓花束呈現少女般的氣息，如果加一些較有韻味的色調就會給人優雅柔美的印象。

d 光滑的

範例：海芋／*Zantedeschia 'Cantor'*

這種質感光滑的花朵給人比較人工的印象。藉由光線反射呈現出陽光明媚夏季風情或是都會時尚印象。可搭配濕潤的花材營造出妖豔的氛圍，或是搭配啞光質感塑造強烈對比。

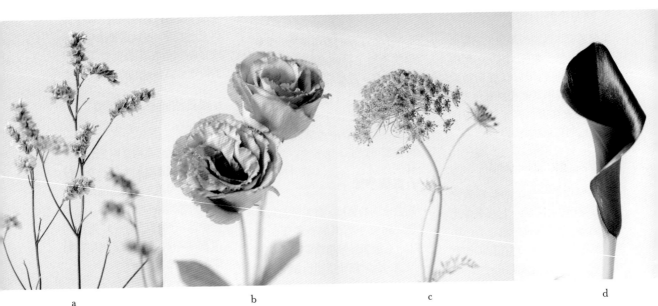

a　　　　　　　　b　　　　　　　　c　　　　　　　　d

在製作花束之前

決定花束主題

　　想做一束花，也到花店走了一趟，但所有的花看起來都很誘人，讓人無法做決定……我想有這種經驗的人應該不少。如果什麼功課都不做就跑到花市，通常結果不外乎是花太美買太多，要不然就是面對一堆花卻挑不出想要的。在這種情況下，參考花藝課程的主題或客人要求的主題會比較好入門。有了主題會更容易依照設定條件搜尋花材，也相對容易找到符合條件的花材。而且這樣一來，以前忽略掉、從來不當一回事的花材，也有可能因為突然間的靈光一閃而被選中。

　　本書介紹由各種主題組成的花束，譬如顏色、質感、季節、繪畫、風景、乾燥的感覺、透明感、最喜歡的花朵、第一眼看到的花朵……等。決定一個主題好像有點困難，但其實只要是感興趣的東西都可以當作主題。

　　如果只是想隨意做一束花，我覺得不必是精心設計的主題。譬如說拿來當禮物，那送禮的目的及收禮者的整體形象就是合適的主題，如果只是家裡自用，那麼當下的心情也是一個主題。沒辦法決定主題的時候，那就到花店走一趟，從最感興趣的花朵開始吧。就只是想收集喜歡的花朵！這也是很棒的主題。即使找不到想要的花，或者沒辦法買太多花，只要有了主題，選花就相對變得容易了。

　　選擇花材的時間不是用來讓人煩惱的，而是與花兒相遇、跟它們對話的好機會，跟一直都很喜歡的花說：「今天看起來好像不太一樣，暫時先不買囉。」或是反過來，對於平常不是很中意的花，正好看到它閃閃發光的一面而對上眼。用這樣的方式思考，應該很快就有很多主題可以選花，讓人躍躍欲試想要買回家。

　　我認為選花時要注重自己的想法，而不是別人怎麼想。要投入很多自己的主觀認知，為什麼要選那朵花？對它有什麼感覺？花本身就很美，只要放著就可以呈現其美麗，但是如果能夠把自己的想法透過花朵和自己的方式去組合並傳達給其他人，不只會讓人印象深刻，同時作品也會觸動人心。

製作花束

選花

　　確定主題後就可以開始選花。顏色的選擇是花束最直接的呈現，要讓花束凝聚眾人的目光，最簡單的方法就是注意顏色的「收集」及「排列」。通過調整所有顏色或色調（亮度、彩度）或是排列顏色漸層變連結，讓花束中的顏色產生共同點，這樣就自然而然看起來很和諧。不過，就像本書所介紹過的花束一樣，有很多方法呈現那些不按照牌理出牌的美麗色彩，而創造這種靈感的就是「主題」，要好好把握並享受選擇顏色的樂趣。再怎麼精於選花的人，也不可能一次就讓所有花材全部到位，要養成把構成主題的碎片逐一收集起來的心態。沒有什麼絕對必要的法則，只不過剛開始要注意平衡的原則。剛起步時可以按照下方的規則來準備：

A　主體是大朵的花

B　作為輔助功能放在主體旁的花

C　增加輕盈感並能夠連結A、B的小花

D　與整體花束形象契合的葉材

　　用等量花材來拼湊應該會比較容易達成。根據預算的不同，可以每一類選擇一種或是多種都可以。以這個為基礎，配合想要表達的主題，從A到D各自在種類及數量上斟酌增減。

　　如果想用簡潔方式呈現，可以減少或消除B到C的花材種類，而如果要用繁複方式來加深花束的深度，可以增加B到D的花材種類，走自然風的話就增加C到D的花材，想表現個性的話就用很多A的花材。如果想要營造比較強烈的印象或衝擊力，可以嘗試添加可以強調重點的花材。

　　不管從哪種順序做選擇，都可以從突然間給你靈感的種類開始。等到習慣這樣的流程，就可以跳脫這個標準模式開始嘗試從原點進行挑戰。不要太過拘謹，請帶著愉悅的心情去做選擇，這樣可以讓眼界更開闊，逐漸形成自己的風格及找到喜歡的組合方式。最好能夠收集花材並練習做排列，如果沒辦法這樣做的話，最好嘗試在腦海中模擬捆綁鮮花，這種情況下，拍一些比較在意的花朵並把照片放在一旁也可以幫助想像。

選花示範

① 正好找到一朵有漂亮紅色框邊的米色玫瑰（A），所以我把它當作主體花並以做出具有和諧感的花束為主題。先想像整體花束的大小，從3枝花材開始。

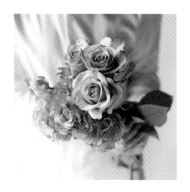

② 添加與玫瑰相同色調的米白混紅色的洋桔梗當作（B）來增加分量感。

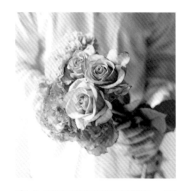

③ 為了讓花束顯得更豐盈，再添加一項輔助花材，我選出相同色系的米色康乃馨（B），基於整體平衡考量，使用兩枝。

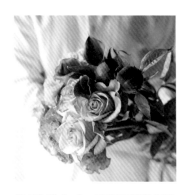

④ 到 ③ 為止，這種迷濛的顏色組合看起來還不錯，但我決定加入比較深的顏色，來強調玫瑰的華麗感。再選出與玫瑰紅色框邊有連結的紅色芍藥及海芋當作輔助（B）。

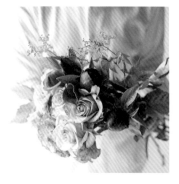

⑤ 因為還有預算，所以我再加了輕盈的槭葉蚊子草（*Filipendula purpurea*）（C）來營造輕巧的氛圍。

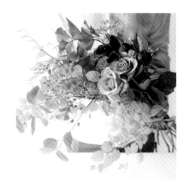

⑥ 保留預算20%添加當令的葉材，使用加拿大唐棣（*Amelanchier Canadensis*）、小葉瑞木等等（D）呈現自然的感覺與季節感。

完成這款花束的材料（預算含稅約10,000日幣左右）

A　玫瑰 'Vintage'

B　洋桔梗屬 ' NF Antique'、康乃馨 'Creola'、芍藥 'Red Charm'、海芋 'Red Charm'

C　槭葉蚊子草

D　加拿大唐棣、小葉瑞木、銀葉胡頹子

手綁花束

　　花店經常使用一種把花莖螺旋排列放在手中的技法來捆紮花束，如果你會這種技法，就相對容易讓花材輕柔展開，並捆綁出像本書介紹的大花束。只是這種技術對於沒有經驗的人來說，邊看書邊動手製作是有點難度的，所以這裡想介紹的是即使是初次接觸也比較容易上手的方法。對螺旋技法很感興趣的人，可以利用花藝課或其他管道進行學習。

① 根據想要製作的花束大小尺寸剪開有分枝的花朵。裁剪花莖長度需要考慮捆綁的位置加上花束沾水的長度，但也不一定要完全相同，短一點也可以。

② 去掉捆綁位置以下的所有葉子和枝條，如果可能會損壞花莖的話，請使用剪刀小心修剪。

③ 用以上同樣的方法修剪枝材。樹枝有結的部分全部都弄平整比較好。

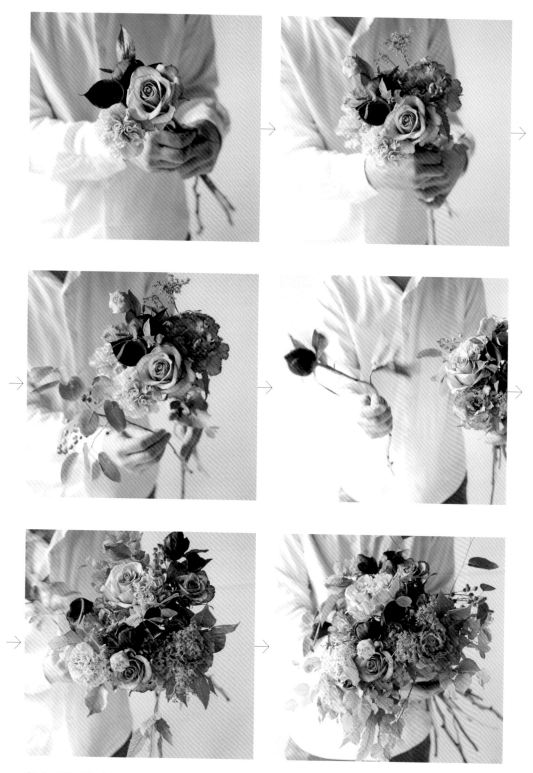

④ 完成①到③之後，就可以依照事先想好的花朵配置開始捆紮花束。想用何種方式握住花材都沒有限制。先用莖比較直的花朵做出有花束感覺的樣子，莖幹相對沒那麼直的花材可以在製作過程中，視情況為它找出適合的方向。

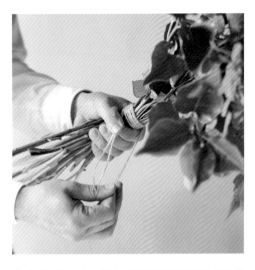

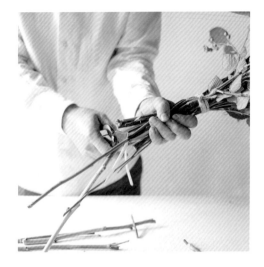

⑤ 捆紮花束時，握把部分要先用麻繩或羅非亞椰子線繩綁好。花莖在手上弄服貼之後再用繩子綁 3 圈，在花莖交叉或有縫隙的地方，以不會折斷花莖的力道再纏繞 5 圈，確保不會鬆動。

⑥ 根據花瓶大小和花束外觀裁剪花梗。依花朵種類採用斜切的方式（玫瑰等等易枯萎的草花），斷枝（枝材）然後放入花瓶，給水一定要充足。

技術要點

· 有分枝的花莖比較不好握，而且壓抑那些展開的花枝會給人侷促感，也可能會損壞花朵，因此握把部分多餘的莖葉請全部都剪掉。

· 比較難把花插進去的花束內側，可以透過回轉換面的方式輕鬆把花材加進去。把葉材放入花與花間距比較窄的地方，這樣可以撐住花朵而且讓它看起來比較穩定，把空隙填滿也相對比較容易捆綁。

· 把兩根麻繩結在一起會更容易捆綁，對於花莖的損害也比較小。使用羅非亞椰子線繩時，盡量選擇有一定寬度的產品。

· 即使花束的形狀沒有那麼圓，只要能夠與花瓶或者要布置的場地搭配也是可以的。

核心魅力

· 想要讓花束整體感覺變協調，可以把花朵分散，如果想要突出某些花朵或顏色的話，可以使用組群色塊的排列方式來突顯。

· 主體花或組群花朵如果放在花束正中間的位置會過於搶鏡，最好讓它們稍微偏離中心。

· 當花朵以對齊高度捆綁時，會給人完美正式的印象，高低不平整時感覺會比較自然。

· 草花這類比較輕盈的花材，把它放在稍高的位置看起來更有飄逸感。把花莖較短的花材放在外側，從花束側面也可以看得很清楚。如果花莖長到無法綁入花束的話請不要勉強，把它分開來插花也很好。

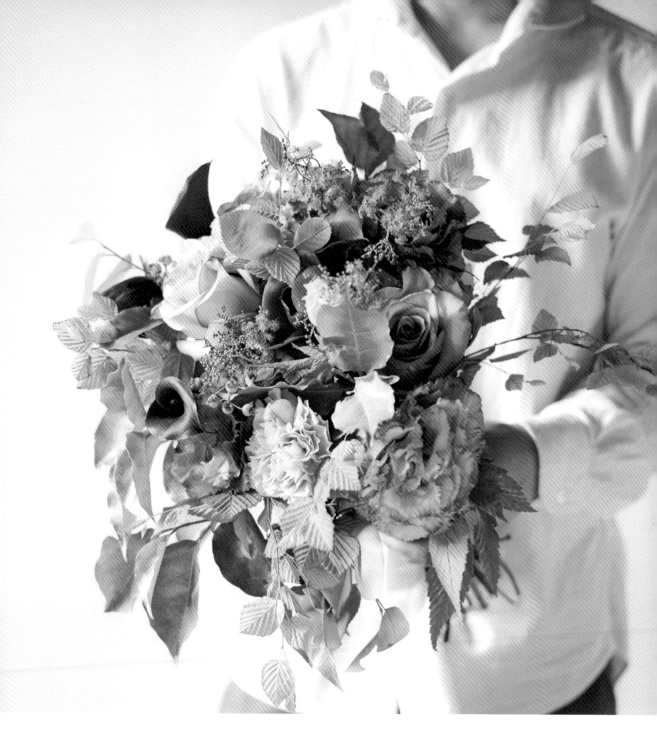

花束完成

作為主體花的 Vintage 玫瑰以單花形式放在花束中間，看起來很亮眼，其他的花都是為了讓顏色看起來協調而特別挑選的，不管在花束裡面怎麼擺都很容易融入，所以並沒有做太多細節安排，而是憑直覺將它們大致捆綁在一起。雖然選擇看起來很貴氣的花種和顏色，但透過高低不平整的方式點綴葉材及草花，再把果材放在花束高一點的地方，讓花束看起來更自然、更有生活感。

裝飾花束

如果收到的花束看起來很可愛，請務必保持原樣拿來做裝飾，不要拆開。花店製作花束都會考量到花莖的狀況，既不會破壞花莖也不會讓它吸不到水。

拿到花束之後首先要做的事

打開包裝後先拿掉保水材料（包裹在花莖切口的吸水棉紙或果凍膜），如果可以的話，將花莖尖端切掉一公分左右來更新切口，澈底清洗後放在花瓶裡。有許多鮮花的花束建議放多一點水。綁繩以下的花莖大略有70～80％浸到水。確保花莖比較短的花材也都有浸入水中。

花店提供的保鮮劑都可以殺菌，既防止細菌滋生又可以滋養花朵。用一定的量經過稀釋後就可以發揮效果，使用前請先確認稀釋比例。花瓶用水量比較多，可以先用保特瓶稀釋過再倒入花瓶，這樣一來不僅可以確保稀釋的比例正確，沒用完的保鮮劑在下次換水時還可以再利用。含有保鮮劑的水約可維持2～3天才會變混濁，如果這段時間花瓶的水變少，記得要補充加水。

換水

理想情況最好是每天換水一次以防止水中細菌滋生。捆綁的花莖越多，溫度就越高，就越容易滋長細菌。即使水看起來不混濁也要常換比較好。如果每隔兩天剪掉1公分沾水部分的花莖清掉細菌的話，可以讓它更容易吸收水分。長時間放置不理花莖的話，會因為表面附著細菌而變得黏黏的，這個時候要用流動的水清洗花瓶。每次換水時都要用清潔劑澈底清潔花瓶，或者利用這個機會解開花束，把枯掉或腐爛花朵清除乾淨，留著那些看起來還新鮮的花朵，這樣即使花束變小也可以恢復原來生氣蓬勃的樣貌。

插花

關於花瓶選擇，只要是花束可以插得進去都可以，不過建議盡可能像上方照片一樣，插入花材之後花瓶還留出一點空間。花束比較大而花瓶又太輕的話可能會倒下來，使用有一定重量的花瓶會比較安心。如果沒有適合花莖長度的花瓶，也可以拿花瓶跟花束量一下尺寸，然後裁切部分花莖。花束不只可以直立在花瓶裡，也可以斜插或是靠著牆壁，這些都可以呈現花朵的美麗。

變化

如果沒有花瓶可以裝那麼大的花束，而且發現有一些鮮花因此枯萎的話，那就剪斷綁繩，把花束分成幾個部分來裝飾。可以試著模仿原來花束的組合感覺，或者只挑選一些喜歡的花朵和葉材。通常葉材、枝材這類材料的保鮮期往往比花材還持久，隨意用這些來裝飾，看起來也是簡潔自然又大方。如果不小心弄斷花莖或是在日常保養時折損枝幹的話，可以把它放入小花瓶或玻璃杯好好利用到最後枯萎為止。因為花不大，所以放在狹小的空間也很適合，餐桌、洗手間等各種地方都可以裝飾。

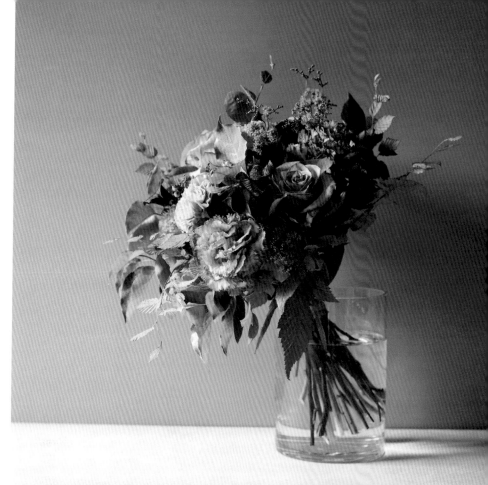

試著將整束花
放進花瓶

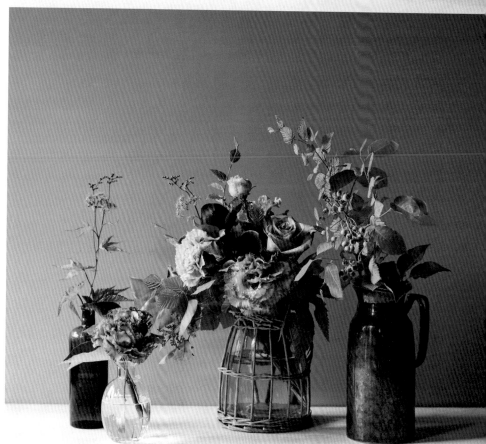

也可以依照喜好
將花束分解

各種裝飾的方法

做成小花飾

　　隨著時間流逝，花束裡的花朵會逐漸枯萎。枯掉的花朵會讓花瓶的水變混濁，造成其他花朵腐爛敗壞，有些花會散發出難聞氣味，加速花朵老化，所以只要一發現就要及時去除。這裡介紹一些製作小花飾的方法，可以充分利用剩下的花朵和葉材。

a 有果實的花材放進小瓶子

果材保鮮期出乎意料之外的長。我把附有堅硬果實的莖和強壯葉子的花材丟進普通玻璃罐，沒有加水想做成乾燥花。推薦使用南半球原生植物的葉材來製作，放進瓶子前要澈底把水氣擦乾。

b 用籃子盛放，散發自然的氣息

剪短已經盛開的花朵的莖，先插入果醬瓶，然後放在籃子裡。透過這種方式，鮮花可以放在籃子或盒子中展示。好好享受把那些美麗的花朵放進任何你喜歡的空間裡的感覺。照片中示範的是，用這種方式來展示外型簡潔的甜點……讓人看了心生歡喜。

c 漂浮在玻璃杯中

將花莖越剪越短的花朵漂浮在裝滿水的玻璃杯，就可以一直欣賞到最後。這種方法看起來很有清涼感，非常適合夏天，即使只有短短一天也無妨。可以把藤蔓、葉材和果材全部放在水裡，透過玻璃來觀賞它們可愛的樣子。

d 散落的花瓣也要利用

像玫瑰、芍藥這種花瓣比較大而豐盛的花朵，可以將掉下來的花瓣留著，或者在它狀況已經不太好時，把所有的花瓣取下來放著乾燥並當作裝飾也可以。這裡是把花瓣放在馬口鐵盤子上，直接放在桌上應該也很美。

a　　　　　　　　　b　　　　　　　　　c　　　　　　　　　d

製作乾燥花材

如果花束裡有些看起來像是乾燥花的花材，建議取出來晾乾。做法就是拭乾水分，用橡皮筋捆起來，再綁上繩子倒掛即可。過了幾個星期，等摸起來粗粗乾乾的時候就表示已經完成。而且吊著等待乾燥的同時，也可以當作室內裝飾。含水量較低的原生花卉和星辰花是典型製作乾燥花的花卉。不過像芍藥、陸蓮花、香豌豆在相對良好的環境中也可以做成乾燥花，而且有些還出乎意料之外的漂亮，所以對於那些喜歡的花可以嘗試做看看。

e 把小朵的乾燥花放在玻璃盒中。像是在為花束選擇花材般收集喜歡的乾燥花，另外添加一些有香味的物品也不錯。

f 從大朵的乾燥繡球花中取出一小串放在繪本上，就變成富有詩意印象的裝飾品。如果加上一條絲帶放在禮物盒內，看起來就更加分。

g 製成押花放在玻璃盒裡也很別緻。不是很厚重的乾燥花可以用這種方式來利用，拿來裝飾相框也很可愛。

h 隨意地插入帶有古意的黃銅花瓶內。有著歲月流逝痕跡的乾燥花和陳舊又帶點溫潤的花瓶很搭。

鮮花乾燥的要點

· 最好的方法是放在很乾燥的地方晾乾。大多數植物都可以倒吊乾燥，而且形狀會更加筆直又漂亮。在悶濕的梅雨季或夏天，要慎選製作乾燥花的地方，譬如說有空調的房間。

· 避免陽光直射的地方，曝晒在陽光下很容易褪色，想讓花色持久的話，這點要特別注意。

· 花不要綁得太緊，太多花綁一起又綁得過緊會不通風。即使放在同一個地方也可以透過改變垂吊高度，把綁得過多的花莖分開以改善通風。像法蘭絨花這類在垂掛時花瓣會閉合的花材，把它們鋪在紙上晾乾就可以維持花朵打開的樣貌。也可以單獨剪下花朵部分做乾燥。

· 像照片中的繡球花，只要隨意綁束就是一幅風景。收集幾種乾燥的花卉和葉材把它們做成壁飾，就可以不需要花瓶，輕鬆地把自然融入生活當中。

e f g h

形形色色的花瓶

　　花瓶有各種材料、形狀和質感，這裡我們收集了各種花瓶並介紹它們的特色。 另外為了平衡考量，花瓶與花的高度比例約為 1 比 1 至 1.5 左右最好，但這裡也會介紹一些配合花瓶或是花朵樣貌而做調整的例子。選到一眼就愛上的花瓶雖是夢寐以求，但依照花材去選擇搭配的花瓶也是件有趣的事。選用自己喜歡的花瓶固然重要，但如果在挑選時有些猶豫，我希望這些經驗可以派上一點用場。

a 老件酒杯

可以把酒杯當作花器使用。這是我在法國的跳蚤市場找到的古董酒杯，這種形狀不太適合花莖較長的花材，但如果把花靠在杯子邊緣還滿好看的。

b 縮頸玻璃花瓶

這種頸部收縮的透明玻璃花瓶很好用，因為可以搭配各種顏色的花朵和氣氛。它不只容易跟花束搭配，照片中是把稍大的花朵斜放，這種花瓶用來固定花朵的效果也很好。

c 小陶罐

陶器大部分都是有顏色的，參考花瓶和花束的色調再來選花是另一種樂趣。建議容器顏色為白色、黑色、灰色或綠色系，這樣比較容易與任何色調搭配。

d 有點高度的玻璃水罐

水罐給人的感覺就是形狀可愛。它有注水口，把花放在裡面會有種流動的感覺，如果把藤蔓纏繞在水罐的手把上，感覺會更有韻味。

e 長型玻璃圓筒花瓶

有個長型玻璃圓筒花瓶很方便，最適合放枝材或是以比較長的花材來做裝飾的花束。對於喜歡使用枝材的人而言這是必備品項。只是有一點要特別注意，因為高度比較高，相對容易傾倒。

f 有色玻璃花瓶

這種花瓶本身大部分是很有設計感的品項，光是放著看起來就很吸睛。把花插進去時，要特別注意花與容器之間的色彩平衡。用同色系顏色的濃淡或是對比色的方式去搭配，可能會比較合適。也可以嘗試在這種獨特的容器中放入很有個性的花朵。

g 中等尺寸玻璃圓筒花瓶

這種高低適中的玻璃圓筒花瓶很實用，容易與整束花搭配，也可以隨意放入幾種花朵和葉材，或者在長莖花材修短之後，改放在這種比較矮的花瓶。用途很多，家裡只要備一個就會很方便。

h 古董香水瓶

在法國跳蚤市場找到的玻璃香水瓶。雖然有蓋子，但只要取下就可以當作花瓶使用。這類造型可愛的東西，只要放一點花當作裝飾，就會馬上提升花瓶的美感。

i 小型玻璃水罐

它與d所介紹的水罐不太一樣，高度差很多。不適合長莖的花材，但也比較容易將花朵併在一起貼近注水口，只要把小花隨意放在一起，看起來就很可愛。小一點的花束也很容易插進去。

j 窄口玻璃花瓶

這種瓶形的花瓶只能插少量的花。因為瓶口很小，花的量小也很容易固定。只不過很難清洗，如果刷子伸不進去，可以把漂白劑和水倒進去放置一段時間再沖洗。

k 圓錐形玻璃花瓶

這種形狀只能裝飾少量鮮花。圖中這只是由藍色玻璃製成，從初夏到夏季都可以派上用場，與白色、綠色和藍色的花朵搭配會看起來很涼爽。或許可以考慮選擇有顏色的花瓶來呈現花束的季節感。

l 仿古黃銅杯

杯形容器，如果像照片用一朵大花裝飾它的注水口，黃銅的沉穩、略帶黯淡及光澤的質感，會讓帶灰的葉子與花瓶相得益彰。黃銅容易長水鏽，如果是直接倒水進去的話，清潔工夫不可少。如果很在意銅鏽或變黑的感覺，可加一點醋和鹽巴去打磨，就會恢復原來光潔明亮的樣子。只不過如此一來也會把原來那種古色古香的感覺一併去除，動手前請先在不顯眼的地方先試效果。

m 彩色不透明玻璃花瓶

因為不透明的關係看不到花莖，但也會因此感覺比較厚重而精緻。像這樣造型簡單、寬口圓底的花瓶，不論是花束或只有幾朵花，它都會像圓柱形花瓶一樣很有穩定感。

n 黃銅材質的細長花瓶

形狀細長，所以用花莖稍微長一點的花材去裝飾的話，看起來會比較平衡。照片中放的是康乃馨，也可以試著添加一些草花或只放一朵淡色蘭花。

a b c d e f g

h i j k l m n

關於切花的護理

　　利用方法讓植物吸收大量水分並恢復元氣叫作「醒花」。花朵在產地採收或在花店購入之後，會各自先讓花材吸飽水，通常這樣的日常維護就已足夠，只是當花朵失去吸水能力、看起來有點萎靡時，建議趕快使用吸水法處理。接下來要介紹的是基本的花卉護理。

日常護理

在購買之後或是趁換水時進行的話，可以讓花朵保鮮期更長久。

a 花莖的修剪更新

使用花材之前，將花莖末端剪去約 1 公分左右再插到花瓶，透過這樣的更新可以改善花材的吸水狀況。每隔幾天就進行換水，順便修剪可以大幅延長切花壽命。盡量把切口削得斜一點，提高花莖的吸水面積，使用比較鋒利的剪刀才不會擠壓到花莖，切口被擠壓會使得花莖維管束不暢通，植物更加吸不到水分。球根之類的植物則要把它柔軟而粗的花莖切得平整一點。

b 切開花莖

這種方法適用於所有的枝材。修剪後在花莖末端垂直切開 2～3 公分，擴大吸水面積吸收更多水分。還有一種是在垂直切開之後再橫切一道的十字切法，這種方法更適用於紫丁香、紅梅這類很難吸收水分或是比較粗壯的枝材。切開後放入深水中*，讓它澈底吸水。

c 取出中棉

這個方法特別適用於繡球花。花莖斜剪後會看到斷面的中心有類似白色棉花的東西，請用刀子或是剪刀把它刮掉。中棉取出後，再使用深水法浸泡花莖。繡球花是很容易脫水的花材，使用這種方法會讓它比較容易吸水。

d 葉子處理

花插在花瓶裡，如果像照片中一樣有葉子浸在水裡的話，請把葉子全部取出。葉子比花莖更容易損傷，浸在水裡會腐爛並導致細菌滋生，造成花莖堵塞並阻止水分吸收。對於容易脫水的草花，即使沒有浸到水的部分也要去掉大多數的葉子來抑制水分蒸發，讓它更容易吸水。

a　　　　　　　　b　　　　　　　　c　　　　　　　　d

花朵已經脫水

需要長時間運輸或是感覺到花束有脫水現象時，可以用以下方法試試看，或許還可以挽救。

e 水切法

首先將脫水的切花用紙包起來，防止水分蒸發（照片①）。將水倒入廣口花瓶或水桶中，在水中裁切花莖。水切法可以防止空氣進入花莖內，因此比較容易吸收水分。切割之後不要立即把花莖從水裡取出，因為這樣又會讓空氣跑進去，所以切完要先浸泡等它吸飽水。吸水時間依花朵類型和狀況而定，通常約 2 到 3 小時。這種方法適用於所有切花。

熱水法

這是一種把切口浸到沸水中讓它快速吸水的方法。透過熱水浸泡可以協助切口殺菌，並且快速排出堵塞在花莖內的空氣提高吸水率，適用於黑種草和泡盛草之類的草花，以及從切口會滲出白色乳液的切花。先用紙把花包好，這是為防止植物被高溫蒸氣損壞（照片①）。先切掉花莖底部約 1 到 2 公分，然後浸入沸水中，熱水深度只要有 2 至 3 公分左右就可以。根據切花種類不同，大約需要放10 到 20秒左右（照片②）。然後拿出來浸泡在深水當中 2 至 3 小時（照片③）。注意不可以長時間泡在熱水裡，而且泡完熱水要立刻泡冷水。長時間浸泡在熱水中會損壞花莖。

什麼是深水養護法？

這是把花浸在深水中，利用水的滲透壓促進花莖吸收水分的方法。深水養護大略有兩種情況，一是花材有脫水跡象時的急救，一種是插花時花材先用深水養護過再使用。

花材脫水的深水養護由於時間短，所以浸泡部分是否有葉子並不重要，但反過來說，若需要長時間浸泡的話，水裡有葉子可能會造成細菌滋生。切花在吸完水、恢復元氣之後要盡快從深水中撈出放入花瓶。

插花時的深水養護浸泡時間依花材而定，但以 2 至 3 小時為基準。這種深水養護是把花瓶裝滿水，盡可能將花莖浸入水中，尤其是枝材這種吸水量很大的切花，建議把水量加深，花瓶水量大約是 7 至 8 分滿。

枝材和繡球花脫水時使用深水養護效果很好，可以先用日常養護切開花莖去除中棉處理後，用紙包好再放入深水中吸水 2 至 3 小時。

e ① ② ③

最好要記下來的名詞備忘錄

本書出現的專門術語，了解術語有助加深對於花卉的理解，並且讓花藝變得更有趣。

標準單花形、欉開花形

標準單花形是指一莖一花（照片①）。在栽培過程中去除腋芽，所以花朵比較大。欉開花形是指一根莖上有許多分枝花朵（照片②）。因為欉開的關係，花朵比單花形的還小。

欉開型花朵也可以分切成單朵使用。如果切花的長度過長，可以根據花瓶的大小進行裁剪會比較好運用，而且把花莖縮短也可以提高吸水性。製作花束時經常需要分割花材，以黑種草（左下及右下照片）為例，先把中間最粗的莖留著做分割，這樣不只可以留下比較長的花莖，而且也比較容易把花材捆入花束。

單瓣、半重瓣、重瓣

單瓣是指花瓣在開花時只有一圈，大多給人楚楚可憐的感覺或是帶有一點野性。半重瓣的花瓣約是單瓣的兩倍左右，同時具備單瓣和重瓣給人的印象。重瓣的花瓣數量很多，很有分量感及奢華感。

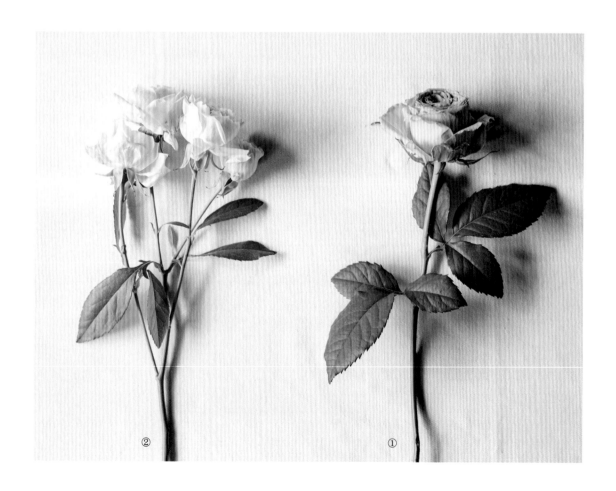

②　　　　　　　　　　　　　　①

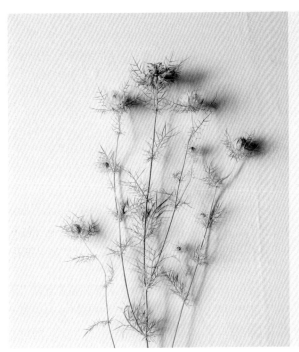
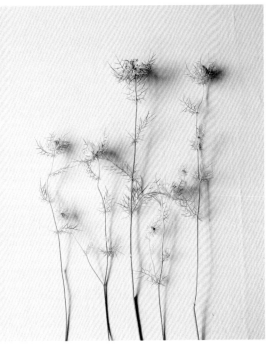

舉例來說，聖誕玫瑰有單瓣（第30頁）和重瓣品種（第166頁），兩者大異其趣，雖說是同一種花，但開花時卻呈現完全不同的感覺。

複色

一朵花包含多種顏色。可以用花朵中的幾種顏色去連結其他花朵，或者使用其中一種顏色當作強調色。複色有很多不同呈現方式，譬如鬱金香品種Rasta Parrot 和三色紫羅蘭（均參見第46頁），這兩種花的顏色都是複雜交錯混合，而海芋品種Nashville（第88頁）的複色是明顯分開。

田園鄉村風格

原文來自法語的 champêtre，指鄉村、田園風格的意思。以季節性的田園景色為想像藍本，輕盈迷人彷彿要隨風飄去的花束就稱為「田園風花束」。其主角不只是花朵，包含枝材、長穗草花和野草都是這類花束的核心要角，本書也介紹幾個這類型的花束，包括第40頁的「鄉間野花怒放的春天」及第62頁「初夏輕柔的陽光與草花競豔的散步小徑」。

花序

看起來一小團或是許多小花聚集而成的集合體，花序有各種形狀，例如穗狀花序、或是像一把傘的繖形花序等等。野胡蘿蔔 *Daucus Bordeaux'*（第162頁）就是典型的繖形花序。

苞片及總苞

乍看像一朵花，看起來像變形葉般把花蕾包住的就是苞片，多枚苞片把整個花序基部緊密包圍的就叫作總苞。第72頁所介紹的藍蠟花就是有著吸睛的苞片，而鱗托菊（第26頁）和刺芹（第72頁）則是有著引人注目的總苞。

南半球原生花

原產於澳洲和南非等南半球的花卉總稱。它們大多花形獨特，感覺又硬又乾，很容易製成乾燥花。譬如有銀樺（第26頁）、新娘花（第142頁）、絨盞花（第152頁）等種類繁多，而且都很特別。

禮物花束

　　獲贈一份禮物花束很開心，但製作花束送人也很有趣。如果看了這本書並打算自己做做看，也可以考慮做來送給別人。

保水

花束在運送途中為了防止花莖切口過於乾燥並促進吸水，要想辦法保持濕潤。

必要工具

· 保水棉或浸濕的紙（廚房紙巾或是一般紙巾也可以）
· 一個大到可以包住花莖的塑膠袋（有點厚度的更好，若沒有的話可以用兩個增加強度）
· 膠帶

① 花束製作完成後浸水2小時讓它吸飽水，然後將保水棉用捲的方式把花莖切口全部包住。先

用手將花莖收緊會比較容易包，固定花束的綁繩部分不包也可以。

② ③ 保水棉泡水然後放入袋子。氣溫比較高的夏季要多加一點水，要注意不要橫放或是讓水溢出。

④ 花束綁繩的上面用膠帶繞一圈束緊，膠帶末端要做折痕到時候比較容易拿掉。

①	②	③ 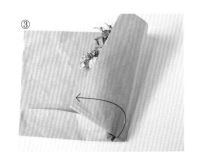
④ 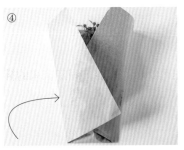	⑤	⑥ 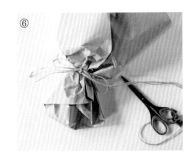

包裝

可以避免花束受到傷害或是被風吹壞，而且就像人要衣裝一樣可以增加花束的分量感，看起來比較繽紛而有吸引力。這裡介紹的方法很簡單，可以找幾張紙疊起來或是大膽使用不對稱的方式，以這種方法當作基準然後自由發揮創意，享受隨意包裝的樂趣。

必要工具

· 大張的紙（以能夠輕鬆把花束包起來為原則）
· 繩子和絲帶
· 剪刀

把花束放在紙張中間，參考照片中的方式折好包好，用雙手在花束綁繩的地方捏緊紙張再用細繩或絲帶繫好。綁好後可以將紙張往外折露出花朵，若是以保護花朵為重點的話，這個步驟可以省略。

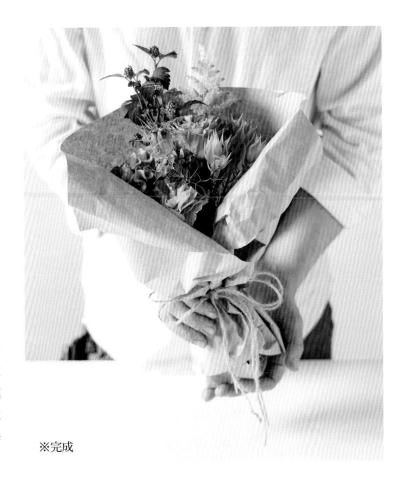

※完成

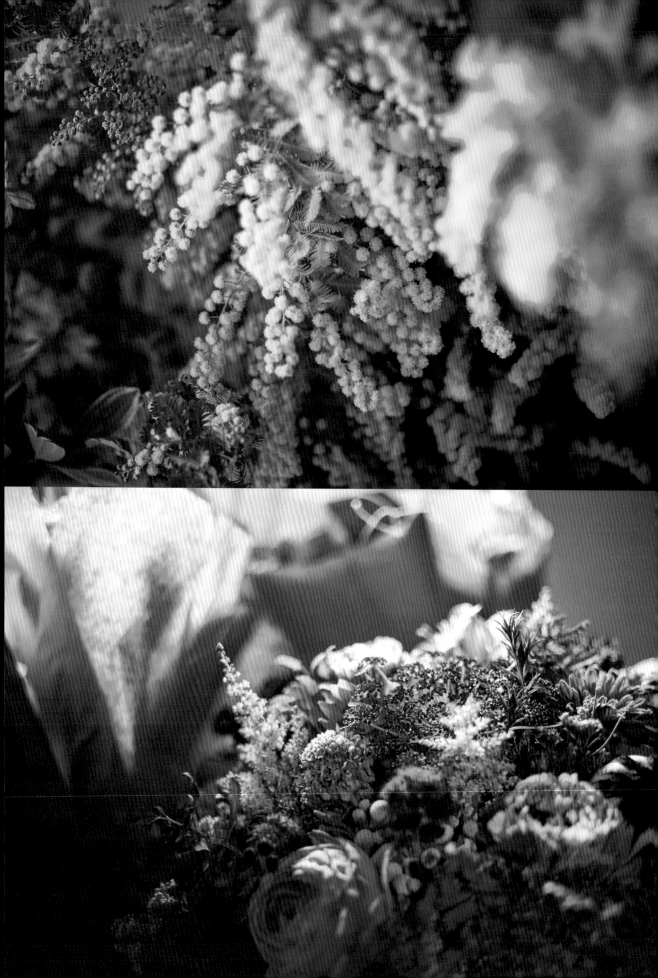

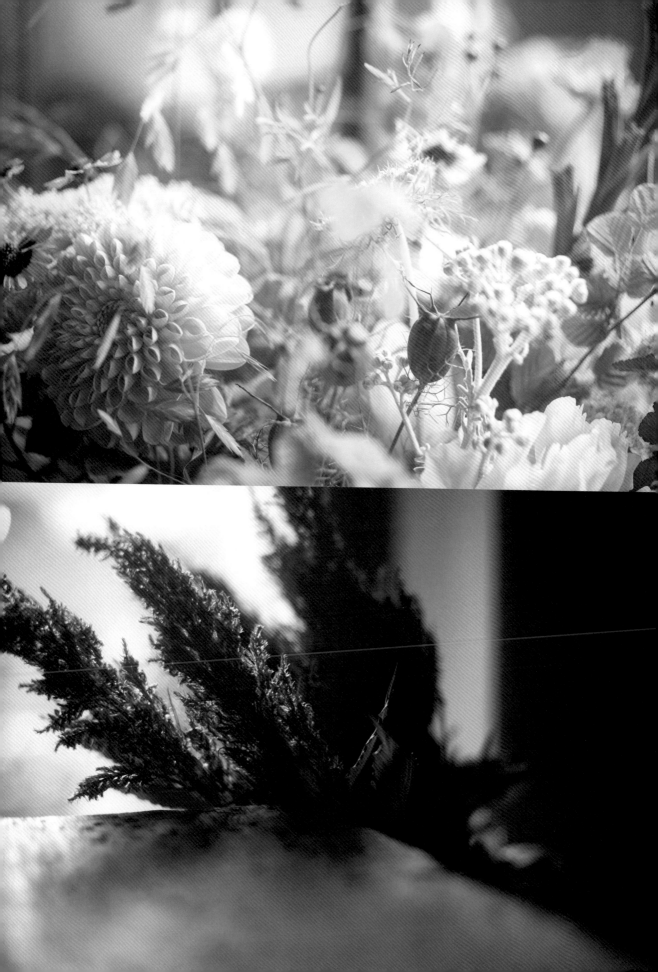

結語

　　小時候就很喜歡花的我，最常翻閱的就是花卉圖鑑。雖然只是照片，但不知道有多少次翻到最愛的頁面，被那些五顏六色的花朵迷得目不轉睛。只要看到熟悉的花，就會說「這種我看過！」並為圖鑑裡有自己認識的花而開心不已；如果是沒看過的，則會帶著一些期待，心想總有一天要親眼看看。

　　雖然沒有刻意去尋找，但每當碰到圖鑑裡看過的花時，就會出現「啊，就是之前看過的那個，終於找到你了！」的心情，明明就是第一次看到但卻有種熟悉感。對我來說，圖鑑就是可以隨意與花朵相遇的特別存在。

　　隨著日子一天天過去，對於花卉的熱愛轉化成經營街角的一家花店，以不是專業學者也不是藝術家的身分，出版這本以花束及圖鑑方式為主題的書籍，老實說我們也曾經想過這樣做是否妥當？但就是「因為經營花店才做得出這種圖鑑」的另類思考，有如我們每天在店裡製作花束並介紹給客人一樣盡心，才能寫出這本書。與客人面對面介紹花卉與書寫最大的不同是，利用文字並在有限頁面中要總結許多資訊這件事，比想像中困難許多，很多事情真的很想多談，也有更多的花想要介紹。講了這麼多，都不會比想像各位讀者實際看到花朵的心情，或是看到的當下心裡有什麼感覺更讓人雀躍，希望你能像我小時候一樣得到與花朵相遇的歡喜。如果這本書能夠喚起大家對於這種期待的喜悅，因而填補這本圖鑑不足之處那就太感謝了。

　　如果想要快點看到某些花，或者想要仔細觀察，那就到附近的花店走一趟吧。試著把花束送給什麼人，或是送給自己也可以。作為一個連結大家與花朵相遇的地方，我們的目標就是繼續安靜地佇立在這座城市裡為所有人提供服務。希望這本書能夠讓你與花朵的相遇變得更加美好。

懷舊花園
青江健一、加藤孝直

花束 ╱ 花圖鑑

32 款花束 ×360 種花材，
神樂坂夢幻名店花職人親授，
打造讓人一眼難忘的花束作品

ブーケの花図鑑

設計／三上祥子（Vaa）
攝影／野村正治
花材校對／櫻井純子（audax Ltd.）
編集／十川雅子
Special thanks ／谷井諒、松谷芙美、
筧奈鶴、渡邉奈津子

作者————懷舊花園（jardin nostalgique）
譯者————盧姿敏

總編輯————盧春旭
執行編輯————黃婉華
行銷企劃————鍾湘晴
美術設計————王瓊瑤

發行人————王榮文
出版發行————遠流出版事業股份有限公司
地址————台北市中山北路一段 11 號 13 樓
客服電話————02-2571-0297
傳真————02-2571-0197
郵撥————0189456-1
著作權顧問————蕭雄淋律師
ISBN————978-957-32-9882-3

2022 年 12 月 1 日 初版一刷
定價————新台幣 680 元
（缺頁或破損的書，請寄回更換）
有著作權・侵害必究 Printed in Taiwan

國家圖書館出版品預行編目 (CIP) 資料

花束 / 花圖鑑：32 款花束 X360 種花材，
神樂坂夢幻名店花職人親授，打造讓
人一眼難忘的花束作品 / 懷舊花園著；
盧姿敏譯 . -- 初版 . -- 臺北市：遠流出
版事業股份有限公司，2022.12
面；　公分
ISBN 978-957-32-9882-3 (平裝)

1.CST: 花藝

971　　　　　　　　111017852

遠流博識網
http://www.ylib.com
E-mail: ylib@ylib.com